〖감지금니〈天符經·三聖紀〉〗

〈일러두기〉

- 이 책은 필자의 '감지금니〈천부경·삼성기〉' 작품 제작과정에 대한 해설집입니다.
- 〈월간 서예문인화〉(2013년 4월~2015년 3월) 연재물을 수정, 보완한 글입니다.
- 전통사경의 재료와 도구 등의 사용법과 기법에 대한 내용은 생략하였습니다.
- 개인적인 견해와 부연설명이라 할 수 있는 내용은 글자색을 달리하였습니다.
- 필자가 직접 촬영하지 않은 도판의 출전은 후반부에 별도로 밝히고자 하였습니다.
 단, 여러 책에 널리 사용된 유물 도판은 출처를 생략하였습니다.(참고문헌 참조)
- 작품 크기를 표시할 경우 먼저 여백을 포함한 전체 크기를 표기하였습니다.
 그리고 여백 부분을 뺀 실제 작품 부분의 크기는 괄호 안에 별도로 표기하였습니다.
- 명확한 의미 전달이 필요한 경우에 한해 괄호 안에 한자를 병기하였습니다.
- 〈참고문헌〉은 현재 필자가 소장하고 있는 도서와 자료를 중심으로 작성하였습니다.
 단, 한국의 서법자료와 개별 불경 단행본은 텍스트와 관계가 없어 생략하였습니다.

외길 김경호 사경작품 해제 시리즈 ①

【감지금니〈天符經·三聖紀〉】

외길 **김 경 호**(전통사경기능전승자)

한국전통사경연구원

머리말

쟁기를 손에 잡을 수 없다면 펜을 들어라. 그것이 훨씬 가치 있는 일이다! 그리하여 양피지에 내는 고랑에 하느님 말씀의 씨를 뿌려라. 그렇게 하면 입을 열지 않고도 설교하고, 침묵하면서도 주님의 가르침이 만백성의 귀를 울리게 할 수 있을 것이며, 수도원을 벗어나지 않고도 육지와 바다 위를 달릴 수 있으리라.

〈가경자 페트루스〉

의심할 바 없는 이 꾸란은 알라를 공경하는 자들의 이정표요,
보이지 않는 알라의 신성한 힘을 믿고 예배를 드리며 그들에게 베풀어 준 양식을 선용하는 자들의 이정표라.

〈꾸란 제2장 2-3절〉

참으로 엉뚱한 일을 했다.
그러나 매우 큰 의미가 있는 일이다.
그리고 십수 년 전, 내가 했던 말에 책임을 졌다.

첫 번째 명제 '참으로 엉뚱한 일'이란 작가가 자기의 작품 각 부분의 제작 의도와 과정을 상세히 밝히고 이를 책으로 묶는 일을 말한다. 이는 결코 흔치 않은 일이기에 엉뚱한 일일 것이다. 이렇게 한 작품에 대한 설명으로 한 권의 단행본을 펴 낸 선례가 없을 것으로 생각되기 때문이다.

두 번째 명제 '매우 큰 의미'는 필자가 이 책에서 제시한 제작과정이 고려 전통사경에 깃들어 있는 천여 년의 장구한 세월 동안 축적된 경필사(사경전문가)들의 깊은 지식과 높은 심미감에 대해 보다 명확히 알 수 있게 해 줄 것이라는 의미이다.

세 번째 명제는 필자가 강의 때 제자들에게 했던 말로, 연원은 십칠 년 전으로 거슬러 올라간다.

1999년 가을, 필자는 연세대학교 사회교육원의 '한글서예' 강의를 맡게 된다.(이듬해 한글서예와 한문서예의 통합과정으로, 이어 국내 최초로 대학 사회교육원 서예지도자양성과정으로 개편된다) 이때 필자는 수강생들에게 몇 가지 사항을 강조하곤 했다. 그 중 하나가 '작가는 작품을 한 점 할 때마다 그 작품에 대한 설명을 최소한 A4 용지 5매 이상으로 설명할 수 있어야 한다'는 것이었다. 그만큼 다방면에 걸쳐 공부해야 하고 치열하게 작품을 해야 한다는 의미이다. 십수 년의 세월이 흐르고 바야흐로 시절 인연이 닿아 필자의 이

러한 주장의 진정성을 알아보는 눈밝은 월간지 발행인과 편집장의 제안을 받아들여 연재를 한 뒤 이렇게 책으로 묶게 되었다. 참으로 감사한 일이 아닐 수 없다.

필자는 다작을 하지 않는다. 아니 다작을 하고 싶어도 할 수가 없다. 한 작품을 제작하는데 너무 많은 시간과 공력이 소요되기 때문이다. 적게는 수백 시간이 걸리고 많게는 수천 시간이 소요된다. 그리고 한 작품을 하기 위해 적게는 몇 권, 많게는 수십 권의 서적과 자료를 참고한다.

연구와 창작은 어느 면에서는 서로 상반된 특성을 지닌다 할 수 있다. 학문에서는 겸손이 미덕인 데 반해 창작에서는 기존의 관습을 탈피하려는 용기가 미덕이다. 때로는 무모하다고 비난을 받을 정도의 용기도 필요한 것이다. 이 둘의 조화가 나의 추구하는 바이지만 작가도 공부를 많이 하면 할수록 좋다는 게 필자의 생각이다. 특히 전통예술의 경우는 더욱 그러하다. 오랜 세월 동안 수많은 천재 예술가들이 쌓아 올린 전통의 경지마저도 뛰어넘어 새롭게 재창조하려면 깊이 있는 연구가 선행되어야만 하기 때문이다.

전통예술, 그 가운데서도 종교미술은 현대미술과는 다른 성격을 지닌다. 그것은 바로 의궤성이다. 그동안 축적된 일반적인 개념을 탈피하여 새롭게 재

창조한다는 일이 종교미술에서는 그만큼 어렵다. 예를 들면 지난 이천 년 동안 열반상의 부처님은 중년으로 묘사되어 왔고, 선재동자는 나이 어린 동자로 묘사되어 왔다. 그러나 부처님 열반상은 80 노구의 여윈 모습으로, 선재동자는 어린이 모습이 아니라 청년의 모습으로 묘사되어야 사실에 부합된다. 그럼에도 불구하고 이러한 사실적인 묘사는 거의 없었던 것이다. 그만큼 운신의 폭이 좁은 것이 종교미술이다. 미켈란젤로가 그린 시스티나 성당 천정화의 누드로 그려졌던 인물들이 수난을 받았음이 이를 잘 대변한다.

그럼에도 불구하고 변화 추구는 얼마든지 가능하다. 그러한 까닭에 기법과 양식, 체재 등에서 발전이 있어 왔던 것이다. 전통사경 역시 마찬가지이다. 이러한 부분을 생각하며 이 책을 읽어주시기를 희망한다.

전무후무한 연재를 기획하고, 천성이 게으른 필자를 독촉하여 미흡함 많은 연재를 마무리 할 수 있도록 인도하여 준『월간 서예문인화』이용진 편집장께 감사드리고, 시절인연의 도래와 이 책을 엮게 해 준 세상 유정 무정의 만유에 깊이 감사드린다.

2015년 3월

외길 김경호 두손모음

차 례

「월간 서예문인화」 편집부로부터 필자의 사경작품 제작과정에 대한 상세한 내용의 연재를 하면 어떻겠느냐는 제안을 받고 기쁜 마음과 함께 걱정이 들었다. 이제 서예계에서도 「서예문인화」 편집부와 같은 혜안을 가진 분들이 있다는 점에서 무척 기뻤고, 한편으로는 필자의 작품 창작과정 공개를 통해 천학(淺學)이 만천하에 드러날 수 있다는 점이 걱정된 것이다.

그러나 나의 천학이 부족하면 부족한대로 인정하면 되는 것이지 딱히 감출 게 뭐 있겠는가 하는 마음과 일부러 귀한 지면을 할애하여 여지껏 그어떤 예술가도 한 적이 없을 초유의 특별기획을 한 편집부에 감사하는 마음으로 감히 승낙을 하게 되었다. 다만 연재되는 지면과 자료의 특성상 모든 내용을 다 공개를 할 수 없을 것 같다는 생각에 수위를 조절하여 일반 애독자들과 서예, 문인화가들의 창작에 참고가 될 만한 수준으로 이끌어 가고자 한다. 혹여 필자와 견해를 달리하는 분들이 계시더라도 이 점 널리 양찰해 주시길 바란다.

사경은 서예를 떠나서는 존재할 수 없다. 수 년 전까지만 해도 사경을 옛 글씨를 그대로 베끼는 것으로 오해하고 있는 무지몽매한 분들이 많았다. 그러나 지금은 그러한 왜곡된 견해가 많이 희석되어 가고 있고, 사경에서 서예의 근원적인 문제인 정신성을 찾을 수 있다고 생각하는 분들이 많아졌다.(고 여초 김응현 선생이 이끌던 동방연서회가 1997년 국내 최초로 조계종총무원과 공동으로 불교사경대회[도1]를 개최한 이후 인식의 전

환이 이루어지기 시작하여 국내외 서예문인화 관련 최고 권위를 자랑하는 세계서예전북비엔날레에서도 2007년부터는 사경전을 행사의 하나로 기획하여 참여시켜 왔으며[도2] 몇몇 서예문인화대전에서 사경공모전을 개최하고 있다.) 뿐만 아니라 급격하게 변화되어 가는 현 시대에 맞게 적응하지 못하고 있는 침체기의 현대 서예계에 활력을 불어 넣어 줄

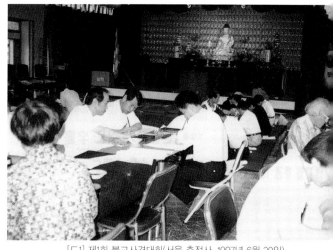

[도1] 제1회 불교사경대회(서울 충정사, 1997년 6월 20일)

[도2] 2011 세계서예전북비엔날레 사경전

수 있는 대안으로 인식하고 계신 분들도 차츰 늘고 있다. 이는 사경이 동양정신의 근원에의 침잠, 더 좁게는 서예정신을 바탕으로 하고 있음을 인식하는 분들이 늘고 있음에 다름 아니다. 즉 동양 정신의 근간이었던 서예와 종교적 순수성이 강조되는 사경이 본래 하나의 물줄기임을 직시하는 분들이 늘어가고 있는 것이다. 오늘날까지도 서예가 많은 대중들의 사랑을 받고 있음에도 불구하고 최근세의 서예가들이 추구해 온 삶과 괴리된 그릇된 예술 관념으로 인해 현실적(경제성)으로는 제대로 평가를 받지

못하는 데 대한 깊은 성찰의 결과라고도 할 수 있다.

사경은 서예를 근간으로 하되 다른 여러 예술분야의 장점을 수용하여 창작한다는 점에서 일반 서예보다 폭 넓은 예술세계를 구현할 수 있다는 장점이 있다.(내용상으로는 디자인 개념의 표지와 불교회화인 변상도, 공예의 영역인 경심의 장엄 등을 들 수 있고 재료상으로는 금·은자경 등과 같이 귀금속을 사용하는 장엄경과 금판경, 동판경, 석경, 와경, 목판경, 도자경, 옥경 등을 들 수 있다.) 뛰어난 서예작품을 하기 위해서는 시문(詩文)을 비롯한 경서(經書)에 대한 깊은 이해와 그에 따르는 인품 등이 요구되는 것과 마찬가지로 뛰어난 사경작품을 하기 위해서는 갖추어야 할 요소가 많다. 서예의 이론학습과 기법 연마는 기본이고 여기에 불교사상에 대한 깊은 이해, 불교미술의 상징성에 대한 학습과 기법의 연마, 불교사를 비롯한 동양미술사에 대한 학습, 사경의 역사와 변천과정에 대한 심도 있는 학습, 심지어는 문양사·복식사 등을 비롯한 문화사 전반에 대한 이해까지도 학습해야 한다. 그야말로 다방면에 걸친 넓고도 깊은 이론적 학습의 바탕 위에 최고의 기법에 대한 숙련이 요구되는 것이다.

사경작품의 창작 역시 여느 예술작품처럼 전체적인 구상으로부터 시작된다. 다만 보다 심도 깊은 구상을 요한다. 이러한 창작에의 구상은 재료와 도구의 선택과 사용으로부터 장정법, 표현법, 장법 등 여러 부문에 걸쳐 이루어진다. 이들 각 부문의 장점을 과감히 수용하고 조화롭게 종합하여 이를 한 데 녹여내야 한다. 이러한 점에서 사경작품은 서예작품이면서도 가히 서예의 한계를 뛰어넘는 종합예술이라고 할 수 있다. 그렇기 때문에 깊은 인문학적 소양과 예술적 기량, 미학에 대한 깊은 이해와 미감에 대한 높은 안목, 그리고 불교미술과 사경의 역사와 전통에 대한 깊은 천착을 요구한다.[도3], [도4]

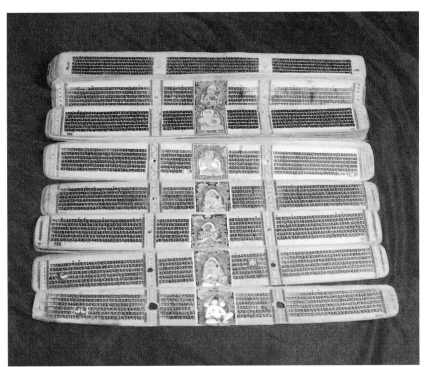

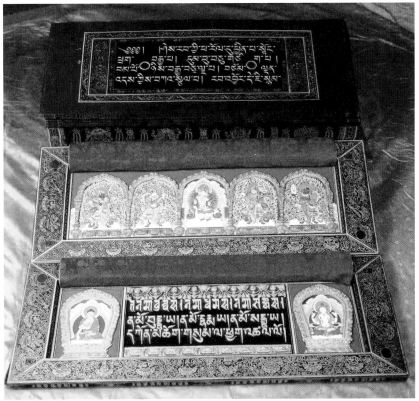

上 [도3] 산스크리트어 패엽경, 티벳.　下 [도4] 대지도론

[도5] 〈법구경〉 「도행품」 제38

　　다만 사경은 서예적인 관점에 국한할 경우에는 서예의 여러 서체 중에
서도 해서체에 바탕을 두고 있다는 점에서 제약을 받는다고 할 수도 있다.
그러나 이 또한 사경의 역사를 살펴 보면 사경의 서체가 처음부터 해서체
에 국한되어 있지는 않았음을 알 수 있다.[도5] 비교적 이른 시기의 현존하
는 사경은 서체의 변천과 발전에 따라 여러 서체로 사성되었음을 알 수 있
는데, 이는 지극히 당연한 결과이다. 그러다가 모든 서체가 정립된 후 최
종적으로 사경의 정신에 가장 부합되는 서체로 해서체가 선택되었을 뿐
이다. 이는 서예가 용도에 따른 적합한 서체를 선택적으로 사용했음과 맥
락을 같이 한다. 예컨대 정중함과 엄숙함을 요구하는 궁궐 정전(正殿)의
현판 글씨나 사찰 전각의 중심인 대웅전(大雄殿)의 현판 글씨가 초서로 서
사된 것을 본 적이 있는가? 임금의 교지나 임금께 올리는 상소문이 초서
로 서사된 것을 본 적이 있는가? 결국 사경의 기본 서체가 해서체로 정립
되어 있다 하여 예술성이 떨어진다고 하는 편협된 견해는 사경에 대한 바
른 이해의 부족과 용도에 따른 서체의 선택에 이르기까지 신중을 기했던

우리 선조들의 서예 전통에 대한 종합적인 이론 학습의 결여에 기인한다고 할 수 있다.

그러한 까닭에 백제시대 당대 최고의 명필이 사성하였을 것으로 추정되는 금판〈금강경〉[도6]이 해서체로 이루어졌고, 신라시대에 당대 최고의

[도6] 금판〈금강반야바라밀경〉

서예가들이 서사하여 이룩한 화엄석경[도7] 등이 해서체로 서사되었으며 신라 백지묵서〈화엄경〉을 사경함에 각 지역에서 선발된 최고의 명필들이 참여했던 것이다. 또한 신라 최고의 명필로 추앙받는 김생이 사경을 많이

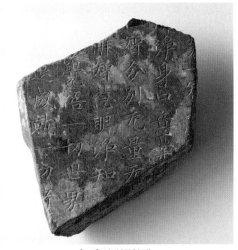

[도7] 석경〈화엄경〉

하였고, 고려 최고의 명필로 평가받는 탄연이 국사의 자리에까지 오른 승려였으니 사경을 여법하게 많이 했음은 자명하다 하겠으며 조선 전기를 대표하는 명필 안평대군 또한 왕실 주도의 사경사업을 지휘하고 자신도 굳이 해서체로 사경[도8]을 했던 것이다.

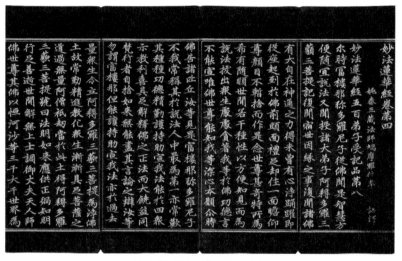

[도8] 감지금니〈묘법연화경〉권제4

　오늘날 서예를 마치 행서와 초서만이 예술적인 개성의 표현이 가능한 것처럼 인식하고 있는 편협한 서예가들과 기이함을 추구하는 것이 서예의 본류인 양 착각하고 있는 서예가들이 의외로 많다. 필자는 그러한 분들에게 정중히 묻고 싶다. 한문 서체 중 서성(書聖)으로 추앙받는 왕희지에 의해 뒤늦게 완성된 후 1,700년 가까이 실생활에서 가장 많이 사용되면서도 서예인들 뿐만 아니라 일반인들에 이르기까지 모든 대중들에게 외면당하지 않고 기본 학습의 서체와 정체(正體)로 가장 널리 사용되었던 서체가 해서체 말고 또 어떤 서체가 있었는지를.

초서 제일주의를 추구한 분들이 많아진 결과 자칫 객기와 방종을 서예로 착각하고 있거나 갑골문과 같은 기이한, 즉 일반 대중들이 잘 알아보지 못하는 문자들을 서사하는 것이 서예의 본류인 양 착각하고 있는 서예인들이 많은 현대 한국 서예계를 자못 우려스러운 눈으로 바라보는 것은 비단 필자만이 아니다. 모든 예술적 성취의 바탕에는 전통에 대한 깊은 이해와 천착, 그리고 수련이 깔려 있어야 하는데 그것은 오랜 세월 많은 선인(先人)들이 이룩한 법도를 익힌 후 변화를 추구함에 다름 아니다. 특히 그 어느 분야보다도 법고창신(法古創新)을 강조하는 서예에 있어서야 더 무슨 설명이 필요하겠는가?

그럴진대 과연 법도의 중심에 어떠한 서체가 있었는가 하는 화두를 던지지 않을 수 없다. 이 점에서 해서체는 그 어떤 서체보다도 중심에 서 있다고 할 수 있다. 예를 들어 전서체에서 나타나는 필획과 예서체에서 나타나는 필획, 행서체와 초서체에서 나타나는 필획 등 모든 서체의 필획과 해서체에서 나타나는 필획의 구사에 대한 깊은 천착이 존재한다면 모든 서체에서 나타나는 필획의 기본이 해서체에 모두 내재되어 있음을 알 수 있을 것이다.

[도9] 〈예기비〉

뿐만 아니라 개별 글자에서 나타나는 구조적인 측면인 결구미(結構美)를 균제와 균형이라는 관점에서 미학적으로 고찰한다면, 전서와 예서가 균제미[도9]를 바탕으로 하고 있는데 비해 해서체는 획과 획의 간가(間架) 등에서 균제미를 함유함과 동

[도10] 〈구성궁예천명〉

17

시에 행서체와 초서체의 바탕이 되는 균형미를 추구하고 있음을 알 수 있다. 이러한 균형미의 추구는 기본적으로 해서에서의 '한일(一)'자가 수평으로 쓰여지지 않고 우측이 올라가는 데서부터 찾을 수 있다.[도10] 또한 해서체의 기본이 되는 삐침획과 파임획의 필법의 구사기 서로 상반된 데서도 찾을 수 있다. 삐침획은 낙필부분이 무겁고 수필부분이 가벼운 데 비해 파임획은 낙필부분이 가볍고 수필부분이 무겁다. 쉽게 말하면 힘의 배치가 전혀 상반된 두 획인 것이다. 운필법 또한 전혀 다르다. 이러한 힘의 불균형이 상하, 좌우로 펼쳐지면서 균형점을 찾는 서체가 바로 해서체라는 점에서 해서체는 전서체와 예서체에서 보이는 균제의 원리와 행서체와 초서체에서 추구하는 균형의 원리 모두 가장 법도 있게 함유하고 있는 서체라 할 수 있다. 즉 역대의 명필들이 이룩한 가장 완벽한 서체라 할 수 있는 것이다. 그러한 까닭에 해서체 이후 다른 서체가 개발되지 않고 1,700년이라는 장구한 세월 동안 학습되어 왔던 것이다.

이러함에도 해서체를 초학자들이나 쓰는 서체라고 할 수 있는가? 서예 이론의 역사적 전개와 발달을 통해서도 어느 한쪽으로의 일방적인 치우침은 결코 바람직하지 않음을 살필 수 있다. 서예 미학의 기본이 정립된 초당과 중당, 만당의 서예 이론이 각각 다르고 서예가마다 다르며 송, 원, 명, 청대의 서예 이론의 유행과 서예가들의 추구하는 미학이 서로 다른 이유에 대해 면밀히 살펴본다면, 어느 한 이론만이 지고의 가치인 양 숭상됨은 매우 큰 문제점을 안고 있음을 확인할 수 있을 것이다. 다만 개개의 서예가들이 보다 중점을 두는 서체에 대한 취사선택의 문제는 별개이다. 달리 말하면 내가 추구하는 작품 성향을 뒷받침하는 이론이 아니라고 해서 보다 저급한 것, 잘못된 것이라는 견해는 매우 큰 문제점을 내포하고 있는 것이다.

미술의 경우를 예로 들어보면 보다 분명해진다. 사진기술이 극도로 발달한 근·현대에도 극사실주의적인 구상작품[도11]으로부터 그와 대척점에 있는 것으로 볼 수 있는 추상주의, 초현실주의적인 작품 및 전위미술까지 매우 다양한 장르[도12]가 병존하면서 서로의 장단점을 보완하고 있다. 예컨대 미켈란젤로와 레오나르도다빈치의 작품을 예술성이 떨어지는 작품으로 평가할 수 없듯이 피카소나 달리의 작품을 예술적 성취가 없는 작품으로 볼 수는 없는 것이다. 조각 작품으로 환치하여 더 쉽게 비유하면 광화문 앞 세종로에 있는 이순신장군 동상과 세종대왕 동상을 누가 감히 예술작품이 아니라고 말할 수 있으며 추상적인 각종 기념 조각물들 또한 예술작품이 아니라고 누가 감히 말할 수 있는가 하는 것이다. 그러한 점에 비견한다면 사경예술은 해서체에 기반을 둔 사실주의 작품의 속성을 지닌 서예작품으로 분류할 수 있을 뿐이다.

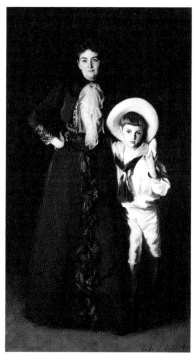

[도11] John Singer Sargent

[도12] 브루스 나우먼

[도13] 「병인계춘 반사도」

한글 서예의 경우에도 마찬가지이다. 필자는 조선시대 궁체 글씨를 보면서 전율을 느낄 때가 많다. 특히 품목의 글씨는 필획에서 용(龍)의 몸통을 느낄 때가 많다.[도13] 이러한 필획의 구사는 역대 명필들의 한문 글씨에서도 쉽게 찾아볼 수 없다. 또한 한문 글씨의 필획도 모름지기 그 정도가 되어야 한다. 한문 서예에 매몰되어 있는 서예가들 중에는 한글 궁체 글씨의 참 맛을 모르는 경우가 많은 것 같다. 그러면서도 한문 글씨 공부를 많이 했으니 한글 글씨는 자동적으로 되는 것처럼 쉽게 생각하는 것 같다. 이는 원로, 중진급 작가들의 작품에서도 공통적으로 나타나는 현상이다. 만약 구기종목의 선수가 육상선수들을 우습게 본다고 해보자. 그게 가당키나 한 일인가? 아무리 구기종목에서 뛰어난 선수라 하더라도 육상부문에서는 육상선수들을 능가할 수 없는 것이다. 반대로 육상선수가 육상부문에서 최고의 기량을 보유하고 있다고 해서 최고의 구기선수가 될 수 없는 것 역시 마찬가지이다. 그렇다면 한문 글씨를 위주로 하는 분들은 절대로 한글 글씨를 폄하해서는 안 된다. 이는 유감스럽게도 자신의 무지를 자랑하는 꼴이니 반드시 경계해야 할 일인 것이다.

얼마 전 광화문 현판 글씨가 세간의 화제가 되었었다. 서예가들마다 제각각의 분분한, 그것도 아주 피상적이고 지극히 개인적인 의견들을 내 놓았었다. 필자도 약간의 관심을 갖고 지켜보았으며 마침 지방일간지(전북일보)의 칼럼을 맡았던 때라 이 문제에 대한 내용의 글을 쓰기도 했다.[도14] 그런데 필자의 과문(寡聞) 때문인지는 몰라도 많은 서예가들의 논의에서 정작 문제 해결의 실마리가 될 수 있는 핵심 내용은 찾아볼 수 없었다. 경복궁의 정전인 근정전의 현판 글씨[도15]를 당대 최고의 서예가가 썼음을 상정한다면, 그 분이 광화문 글씨까지 썼으면 될 일이었는데 왜 굳이 광화문 현판의 글씨는 근정전의 글씨와 전혀 다른 서풍의 다른 사람의 글씨로 내걸게 되었는지에 대한 분석을 찾아볼 수 없었던 것이다. 모름지기 근정전의 글씨와 광화문의 글씨 모두 해서체임에도 불구하고 서풍이 전혀 다른 이유는 우리 선조들이 개개 전각의 위상과 기능, 상징성에 가장 걸맞는 최상의 글씨를 택하였기 때문인 것이다.

광화문 현판 글씨 첫 단추 바로 끼우자

타·향·에·서

한국사경연구회 회장
김경호

지난해, 복원한 지 석달이 채 안 돼 균열이 생긴 광화문 현판이 세간의 화제였다. 여러 분야의 전문가들이 제각각의 의견을 냈고, 급기야는 서체까지 점검해야 한다는 쪽으로 발전했다. 그동안 문화재 복원을 홀대받아 제대로 참여할 기회조차 없었던 서예계에는 무척 고무적인 일대 사건이다. 그래서 서예계에서도 다양한 주장들이 중구난방으로 튀어나오고 있다.

광화문은 조선왕조의 정궁인 경복궁의 정문으로 상징성이 비할 바 없이 크다. 현판의 글씨는 1865년 고종 때 중건책임자 임태영이 썼다고 '경복궁영건도감의궤'에 전한다. 현판은 해당 건물의 이름표이기 때문에 멀리서 누구도 쉽게 알아볼 수 있는 楷書體로 거의 정형화되었다. 특히 궁궐과 사찰의 현판글씨는 전각 주인의 품격과 위엄, 덕성, 기상 등을 한 눈에 알아볼 수 있도록 압축 표현한 당대를 대표하는 서예문물이다.

광화문 현판의 글씨를 논하려면, 먼저 1968년 건립된 광화문의 잘못된 위치와 각도까지도 바로잡아 목조 건물로 제대로 짓는 일이 복원이나, 아니면 중건이냐 하는 문제가 정립되어야 한다. 그래야만 그에 합당한 글씨의 선택이 당위성을 획득하게 된다. 여기서도 우선적으로 고려해야 할 사항이 지난 10년 동안 경복궁 복원사업이 진행되어 왔는데, 그 중 하나가 광화문 복원이라는 점이다. 복원이라면 임태영의 글씨를 다시금 원본에 최대한 가깝게 글씨의 정화와 결구를 살려가는 것이 당연하다. 이는 복원되는 경복궁의 다른 전각과 일관성을 지닌다는 점에서도 타당하다. 그리고 중건이라면 한문글씨, 혹은 한글글씨의 선택으로부터 세부적으로 옛 글씨, 혹은 명필 글씨의 집자, 혹은 현대서예가의 서사가 가능하다.

일의 순서가 이러함에도 광화문 현판 글씨가 화제가 되자 여러 단체의 검증되지 않은 주장들이 난무하고 있다. 특히 한글 관련 단체들의 무모한 견강부회(牽强附會)식 논리와 집요한 압력은 눈살을 찌푸리게 한다. 자신들의 주장에 한 점 사견은 없는지 가슴에 손을 얹고 자문해 볼 일이다.

한 예로 박정희 전 대통령의 글씨 현판 주장에 대해 살펴보자. 혹자는 박 전 대통령이 광화문을 복원했고, 그동안 걸려 있었으며, 경제부흥의 기초를 닦은 대통령이기 때문에, 한글글씨이기 때문에, 힘찬 필획을 구사하고 있기 때문에 등등의 이유를 들어 역사성을 갖는다고 주장한다. 그러나 사실 박 전대통령이 첫 단추를 잘못 꿴 결과 오늘날 이러한 문제점이 발생된 것이다. 무인(武人) 출신인 박 전 대통령이 비록 서예를 연마했다고 하지만 명필은 아니다. 그렇다면 당시 박 전 대통령이 서예 스승을 비롯한 덕망 있는 서예가에게 양보했어야 마땅하다.

글씨의 상징성에서도 문제점이 많다. 박 전 대통령의 글씨는 그야말로 안하무인격으로 광화문이 내포한 의미와 거리가 멀다. 광화문이라는 명칭의 상징성을 글씨로 표현해내기 위해서는 거기에 제왕의 백성에 대한 자애와 덕성이 담겨야 한다. 그런데 박 전 대통령의 글씨에서는 그런 요소들을 전혀 읽을 수가 없다. 또한 장기 집권을 하다가 심복에게 저격당한 불행한 말로를 맞은 분이라는 것을 생각하면 더더욱 그렇다. 서체 자체도 문제점이 많다. 예컨대 '광'자의 결구를 보면 종성이 제 위치를 벗어나 삐딱하고, '화'자 '문'자도 한글서예에서 좀처럼 예보가 없는 결구법이다.

이렇게 선입견을 배제하고 하나하나 객관적인 기준으로 면밀히 살핀다면 최상의 서체로 국민적 합의를 도출하는 일이 얼마든지 가능하다.

얼마 전 최광식 문화재청장은 취임 직후 기자회견을 통해 공청회로 의견을 수렴한 뒤 문화재위원회 회의를 거쳐 결정할 것이라고 밝혔다. 신중한 검토로 최선의 결론을 얻어 차후에 이루어지는 서예 관련 문화재 복원의 이정표가 되길 기대한다.

[도14]〈전북일보〉 2011년 3월 17일자 필자의 칼럼

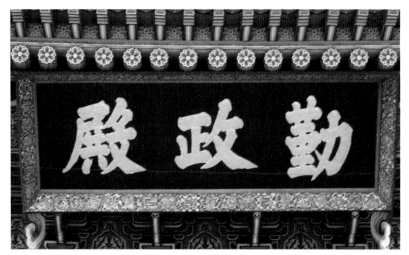

[도15] 경복궁 근정전 현판

이왕 서예에 대해 언급을 시작하였으니 한 가지 더 언급하고자 한다. 흔히 명필들에 대한 찬사에서 '각 체에 두루 능했다.'라는 표현을 쓴다. 과연 그럴까? 앞으로는 '각 체를 모두 공부했다'는 말로 수정해야 할 것이다. 그리고 '어느 서체에 특별히 빼어났다.'라는 표현으로 수정해야 할 것이다.

앞서 운동선수를 예로 들었으므로 그 연장선상에서 비유한다면, 여기 최고의 기량을 가진 뛰어난 야구선수가 있다 하자. 그 선수는 과연 투수와 포수, 타자 등 모든 분야에서 최고의 수준에 이를 수 있을까? 한 분야에서만도 이럴진대 하물며 그 선수가 축구와 농구, 배구 등 구기의 모든 종목에 두루 최고의 경지에 오르는 일이 가당키나 한 일인가? 이는 한 마디로 전문성이 없다는 말에 다름 아니다. 달리 말하면 어느 한 종목에서도 최고봉에 오르지 못했다는 말인 것이다. 아니면 서예는 연습하면 모든 서체에서 최고의 경지에 오를 수 있을 정도로 익히기 쉬운 분야라는 말인가? 이러한 서예에 대한 그릇된 인식이 결국 서예의 가치와 위상을 깎아

내리는 것이다. 이 또한 경계하고 경계해야 할 일이다.

사경의 제작과정은 보통의 서예가, 혹은 타 장르의 예술가들이 인식하고 있는 것보다 매우 복잡하다. 그리고 고밀도의 장엄경 창작에는 가히 상상할 수 없을 만큼의 공력이 요구된다.[도16] 필자의 경우에 국한하여 언급한다면, 최선을 다 한 사경작품의 경우 필자가 일반 서예작품을 창작할 때보다 최소한 수십 배, 수백 배 이상의 공력과 시간을 요구한다고 감히 단언할 수 있다. 앞서 언급한 다양한 장르에 대한 깊이 있는 학습과 그에 따른 기법까지도 구사되어야 하기 때문이다.

일반적으로 서예가 개인적인 창작에 머무는 것과는 달리 과거의 사경은 여러 분야의 전문가들이 참여하여 협업(協業)으로 이룩한 경우가 더 많았다. 또 그렇게 제작된 작품들이 개인 단독으로 이룬 작품보다 더 장엄하고 예술성이 뛰어난 경우가 많다. 복잡하면서도 무한의 공력을 요하는 이러한 모든 과정을 협업으로 진행할 수 있을 만큼 각 분야 전문가들이 존재하지 않을 뿐만 아니라 그러한 여건이 주어지기 어려운 현대에는 처음부터 끝까지 모든 과정을 작가 혼자서 감내해야만 한다. 이는 비단 필자뿐만이 아니다. 사경을 하는 모든 경필사들이 겪는 일반적인 현상이다.

전통사경의 협업을 통한 사성의 과정은 중세 이슬람권의 코란사경[도17]을 비롯한 채식사본 서적들뿐만 아니라 서양의 성경사경[도18]과 채식사본들의 제작 과정과도 유사하다. 동서양 모든 경전의 제작과정이 유사했고 일정 부분 서로 영향을 주고받았던 것이다. 이러한 사경의 제작 과정을 통해 인류 역사상 가장 아름다운 사경들과 채식사본[도19], [도20] 들이 탄생한 것이다. 이들 채식사본들도 서예적인 성취에 바탕을 두고 있다는 점에서 우리의 사경과 일맥상통한다. 특히 코란의 서사를 담당했던 서예가들은 동양의 명필들처럼 여러 서체를 두루 연찬했고 각별한 대우와 명예를 얻

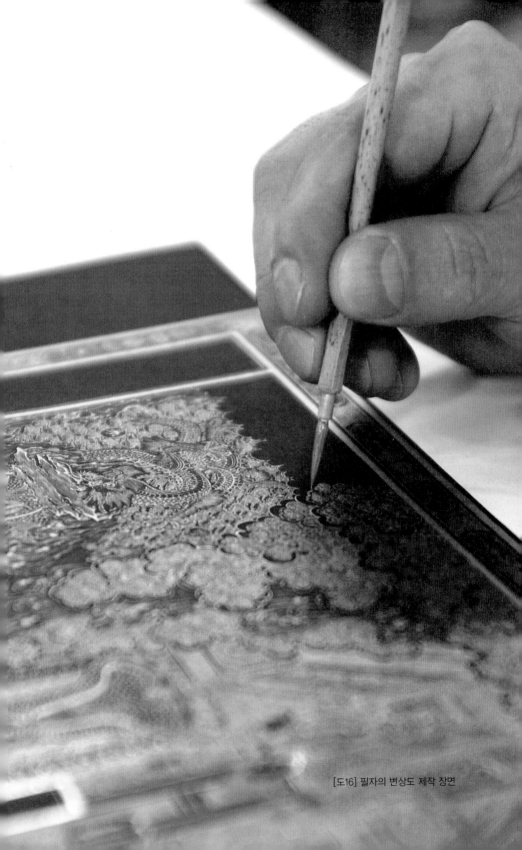

[도16] 필자의 변상도 제작 장면

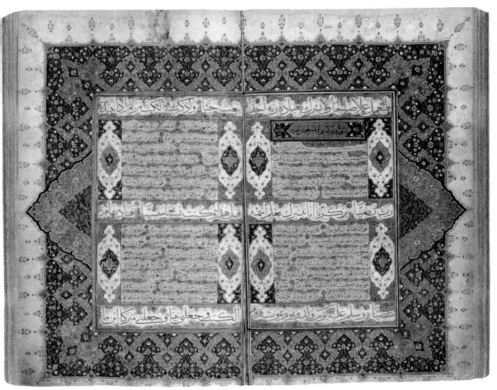

上 [도17] 〈코란사경〉, 下 [도18] 〈성경사경〉

[도19] 〈BOOK OF KELLS〉

[도20] 〈The Shahnama of Shah Tahmasp〉

었으며 자신만의 독창적인 새로운 서체를 개발해내기도 하였다. 서구권 역시 정도의 차이는 있었을지라도 대동소이하다고 할 수 있다.(이에 대해서는 연재 중간중간에 보다 자세하게 언급할 계획이다.)

그러한 점에서 필자는 동서양 사경서예의 예술적인 특성에 대한 정의를 '서예에서의 엄숙하고도 장엄한 변화와 일탈'이라고 정의하고 싶고, 우리 전통사경의 해서체에 국한할 경우에는 '해서에서의 엄정한 변화'라고 정의하고 싶다. 그리고 이는 보편적이고 상식적인 미감을 바탕으로 고요한 가운데 이루어지는 조화로운 변화를 중시한다는 뜻이다. 그리고 그러한 변화는 너무나도 조용히 심연에서 미묘하게 이루어지기 때문에 최고의 안목을 지닌 학자와 평론가, 서예가들에게만 감지될 것이다.

끝으로 독자 여러분께 미리 양해를 구하고자 한다. 본 연재는 아마도 한국 현대 사경사와 서예사, 더 나아가서는 예술사의 중요한 하나의 기록물이 될 것이라 여겨진다. 하여 매우 조심스럽지만 각각의 작품에 대한 이해를 돕기 위해 때로는 지극히 개인적인 일상과 가치관 등 필자의 사생활에 관련된 내용들도 다소 포함이 될 것이다. 너그럽게 이해하여 주시길 부탁드린다. (참고문헌은 연재 마지막 회에 일괄적으로 제시하고자 한다.)

1. 작품명

 이번호부터 소개되는 필자의 작품은 제목을『감지금니〈天符經 · 三聖紀〉 합부』라 붙인 작품[도21]이다. 쉽게 말하면 감지에 금니로 서사한 〈천부경〉과 〈삼성기〉라는 의미 이다.

 이 작품은 크게 4부분으로 구성되어 있다. 전체 길이는 세로 32.0cm에 가로 328.0cm이다. 장엄 의 한 요소인 표지(32cm×23.2cm)와 본문인 천부경(23.0cm×25.2cm), 단군도(23.0cm ×17.6cm), 삼성기(23.0cm×163.5cm), 그리고 사성기(23.0cm×27.5cm)로 구 성되어 있다. 바탕지는 감지(紺紙)를 사용하였고 재료(안료)는 순금분과 순은분, 채묵, 청묵, 분채 등을 사 용하였으며 경심의 장엄에는 경 면주사와 호분, 순금분을 사 용하였다. 접착제로는 녹교 (鹿膠)를 사용하였고 매염 제로 아주 미량의 명반 을 사용하였다.

[도21] 텍스트, 감지금니〈천부경 · 삼성기〉

텍스트, 감지금니〈天符經·三聖紀〉

2. 이 작품을 가장 먼저 소개하는 이유

필자가 이 작품을 가장 먼저 소개하는 데에는 여러 가지 이유가 있지만 무엇보다도 우리 민족 최고의 경전인 '천부경〈天符經〉'과 우리 민족 최고의 상고사에 대한 기록인 '삼성기〈三聖紀(三聖記)〉'이기 때문이다.

오늘날 많은 서예가들이 중국의 시문(詩文)과 경서(經書)의 구절을 서제(書題)로 삼는데 대한 성찰을 촉구하기 위함이다. 즉 글감인 서제에서부터 우리 민족의 뿌리를 등한시 하고 중국에 대한 지나친 추종을 필자는 쉽게 받아들이지 못하기 때문이다. 오늘날과 같이 '세계일화(世界一花)'라는 국경과 민족의 경계가 무너진 국제사회에서 우리 것을 먼저 챙긴다는

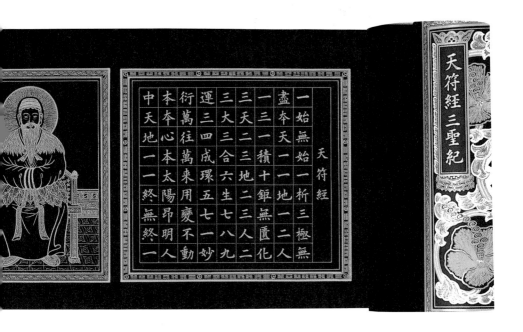

것이 무슨 의미가 있는가 항변한다면 달리 할 말이 없다. 그러나 아무리 세계적인 추세가 그렇다 하더라도 우리의 정체성만큼은 우선적으로 바탕에 갈무리 해 두어야 한다고 생각한다. 그러한 개별적이고 독자적인 문화예술이 세계의 다양한 문화예술과 함께 어울릴 때 빛을 발하는 법이기 때문이다. 또한 제대로 조명을 받고 공감을 얻어내는 문화예술일수록 국가와 민족의 독자성과 정체성을 지니고 있음을 감안하면 우리의 정체성을 강조함은 매우 중요하다. 다만 지나친 국수주의나 민족주의에 매몰되는 것은 경계해야 한다. 즉 내 정체성을 지니되 상대방의 정체성을 인정할 수 있어야 한다는 말이다. 그때야말로 진정 '世界一花'도 의미를 지닌다. 그러한 점에서 서예가들이 가장 먼저 생각하고 고민해야 할 일은 서사할 시문의 선택이다. 서예가들부터 우리 선조들이 남긴 시문(詩文)을 사랑하였으면 하는 바람이다.

[도22] 필자의 작품. 감지금니일불일자〈화엄경약찬게〉

3. 작품 제작 이유와 목적

필자는 이유 없이 작품을 제작하지 않는다. 즉 필요로 하는 작품이 아니면 가급적 제작을 하지 않는 것이다. 보다 쉽게 말하면 수요에 앞서 미리 작품을 제작해 두지 않는다는 말이다. 그러한 까닭에 다작(多作)을 하지 않는다. 아니, 장엄경의 경우에는 다작을 할 수도 없다. 또한 누구에게도 쉽게 작품을 주지 않는다. 즉 작품 관리를 매우 철저히 하는 것이다.

필자에게는 작품을 제작함에 기본적으로 다섯 가지의 원칙이 있다. 작품을 제작하는 목적이라 할 수도 있다.

첫째는 필자가 하고 싶은 작품을 제작하는 경우이다. 이러한 작품은 오

랜 숙고와 제작의 기간을 거친다. 또한 제작에 임해서도 백척간두진일보
(百尺竿頭進一步)의 최선을 다 하며, 판매가도 고가로 책정한다. 결국 대
중들에게 팔기 위한 작품, 팔릴 작품이 아닌 것이다. 이러한 작품은 소더
비나 크리스티 같은 세계 미술품 경매시장을 겨냥하거나 훗날 세계 주요
박물관에 기증하기 위한 작품으로 미리 정하고 제작에 임한다. 그리고 작
품을 제작할 때에는 먼저 두문불출을 주변에 공지하고 그 누구도 만나지
않으며 외식도 않는다. 그러면서 적게는 2~3개월, 많게는 8~9개월 동안
정진한다. 때로는 수 년에 걸쳐 제작되기도 한다.(다음 연재의 텍스트가
되는 『감지금니일불일자〈화엄경약찬게〉』[도22]의 경우 2007년 1차 완성하
였고 2008년에 2차 완성하였으며 2014년에 이르러 최종 완성되었다.) 이
러한 작품을 제작하는 기간은 희열에 만끽하는 가장 행복한 기간이기도
하다. 필자는 평생 이러한 작품 20점의 제작을 목표로 하고 있다.

[도23] 필자의 작품. 감지금니〈법화경〉「관세음보살보문품(일명 관음경)」

둘째는 국가와 사회에 이익이 되고 필자에게도 의미가 있는 작품이다. 『감지금니〈천부경 · 삼성기〉 합부』와 같은 작품이 여기에 해당한다. 이러한 작품을 제작할 때에는 아무런 조건을 붙이지 않는다. 즉 필자가 모든 경비를 들여가면서도 오랜 기간 동안 최선을 다 하여 제작한다.[도23] 이는 예술가의 최소한의 사회적 기여라 할 수 있기 때문이다.

셋째는 작품 제작 의뢰가 들어왔을 경우이다.[도24] 매우 드물지만 이 경우에는 원하는 가격을 제시하고 그에 합당한 보수가 주어지지 않을 때에는 단호히 거절한다. 여기에는 정계, 관계, 재계, 종교계 등 예외가 없다. 작가로서 최소한의 자존심을 지키는 일이라 생각하기 때문이다.

[도24] 필자의 작품, 감지백금·황금니〈반야바라밀다심경〉

흔히 필자는 우스갯소리로 이런 말을 하곤 한다. '수퍼마켓을 운영하고 있는 친구의 가게에 가서 껌을 한 통 집어 들고 "나, 껌 한 통 가져갈게." 라고 말하는 사람이 있는가? 그런데 서예가들에게는 "친구야, 낙장 한 장 주게." 혹은 "언제 시간 나면 글씨 한 점 부탁할게. 밥 한 번 살게." 등등 의 말을 너무나도 손쉽게 듣는 세태이다. 그동안 얼마나 서예가들이 작품을 쉽게 남발했으면 이런 결과가 온 것인가? 이는 너무나도 잘못된 관행이기 때문에 고쳐져야 한다. 서예가들이 일반인들에게 서예작품도 정당한 값을 지불하고 사야 하는 상품임을 인식시켜야 한다.'는.

넷째는 감사함을 표하기 위해 작품을 제작하는 경우이다.[도25] 이러한 경우의 작품 제작도 매우 드물다. 필자의 경우 1~2년에 한두 점 이러한 작품의 제작을 한다. 고마움에 대한 답례를 해야 하긴 하는데 다른 작업에 몰두하고 있을 경우에는 판매를 목적으로 제작했으나 판매되지 않은 기존에 제작했던 작품을 선물하기도 한다. 물론 감사함의 정도에 따라 선물하는 작품의 밀도도 달라진다.

다섯째로는 전시회를 통한 작품의 판매를 목적으로 하는 경우이다.[도26] 개인전에서 필자는 작품에 가격표를 붙이는 것을 원칙으로 하며 이를 관람자에 대한 예의라고 생각한다. 이 경우에는 작품 가격을 미리 상정하고 가격에 합당한 밀도와 수준을 정하고 제작한다. 즉 수요 대중들의 눈높이와 가격을 고려하여 제작하는 것이다. 필자는 지금까지 지인, 일가친척, 제자 등 어느 누구에게도 작품 구매에 대해 부탁해 본 적이 없다. 작가적인 자존심을 구기느니 차라리 붓을 꺾겠다는 것이 필자의 고집이다. 그래서인지 작품의 판매가 그리 빈번한 일은 아니라서 가급적 많은 작품을 하지 않는다. 작품을 구매하는 구매자 입장을 고려한다면 작품의 희소성도

[도25] 필자의 작품. 감지금니〈운룡도〉

생각해야 한다. 후일 호환성까지도 고려함이 작품 구매자에 대한 최소한의 예의라는 생각인 것이다. 즉 전시장에서의 판매가와 후일 경매시장에서의 판매가 사이의 괴리가 크다면 이 또한 잘못된 것이고, 그 1차적인 책임은 작가에게 있다고 생각하는 것이다.

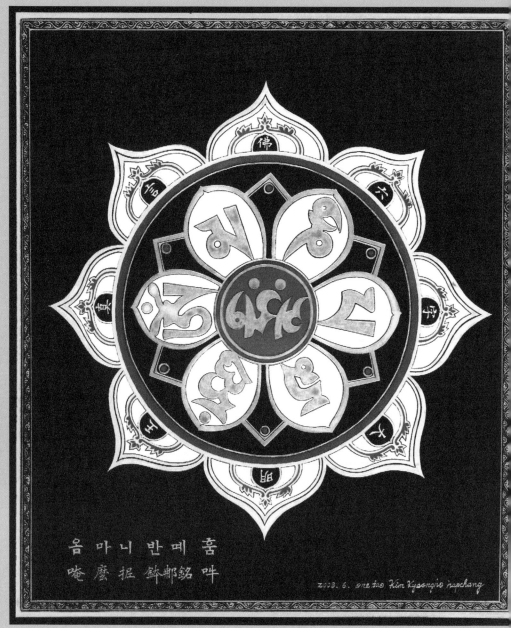

[도26] 필자의 작품, 감지금니은니경면주사〈육자대명왕진언〉

4. 감지금니〈천부경·삼성기〉 합부의 제작 동기

필자는 공을 들인 작품의 경우, 제작에 필요로 했던 자료에서부터 여러 가지 부대 사항들에 관한 자료들을 작품을 마친 후 한 데 모아 보관해 왔다.[도27] 이번에 소개하는 감지금니〈천부경·삼성기〉 합부의 제작 과정도 이에 근거하여 기술할 수 있는 것이다.

[도27] 텍스트, 감지금니〈천부경·삼성기〉, 작품 제작 자료

2006년 3월, 주한 인도네시아 대사관 관계자와 주한 인도네시아 상공회의소 관계자가 의견의 조율을 한 뒤 필자에게 작품 제작 의사를 물어왔던 것 같다. 인도네시아 대통령이 노무현 대통령과 정상회담을 하기 위해

[도28] 필자의 작품. 감지금니7층보탑〈묘법연화경〉「견보탑품」

방한(訪韓)을 하는데 이를 기념하는 선물사경 작품을 혹시 제작할 의향이 있느냐는 문의였다. 한국의 전통사경을 기반으로 한 차원 발전시킨[도28] 필자의 작품이 타국의 국가 원수에게 선물로 전해질 수 있음은 앞으로의 전통사경 위상 정립에 매우 긍정적인 선례가 될 수 있다는 생각에서 일단 은 한 번 고려해 보겠노라고 하고 이 일을 추진하는 관계기관 등 보다 자 세한 내용과 일정을 물었다. 이후 종합적으로 판단하여 최종 승낙을 하게 되었다. 국가 정상들의 회담, 외교면에서 필자의 작품이 국익에 조금이라 도 기여하리라는 게 첫 번째 승낙의 이유였고, 아무리 의미 있고 보람된 일이라 하더라도 작품은 작품이기에 제작 기간이 촉박하면 나 자신이 만 족할 수 있는 최선을 다 한 작품을 제작하지 못하고 날림 작품을 제작할 수밖에 없겠기에 적어도 3개월 이상의 제작 기간에 여유가 있음이 승낙 의 다음 이유였다. 그리고 필자가 제작한 전통사경작품이 외국 국가 원수 에게 선물로 주어질 경우 한국 전통사경의 위상 제고에 큰 도움이 되리라 는게 마지막 이유였다.

그리하여 본격적으로 자료의 수집과 작품 구상에 착수하였다.

5. 자료의 수집

작품의 제작을 승낙한 이후로 3개월 남짓의 시간적인 여유도 그리 넉넉하지 않은 까닭에 즉각적으로 참고가 될 만한 자료를 수집하기 시작했다.

우선은 인도네시아에 대한 필자의 무지를 조금이라도 벗어나게 해 주면서 작품 구상에 도움이 될 수 있는 인도네시아 관련 서적의 구입이 급선무였다. 하여 인근 서점에 들러 우선 인도네시아 관련 책들을 꼼꼼히 비교하여 살펴보고, 소개서와 역사서를 구입하여 읽기 시작하면서 비로소 필자가 인도네시아에 대해 얼마나 무지하였는지에 대해 알게 되었다. 우물 안 개구리였음을 느끼면서 참으로 부끄러웠다.

인도네시아는 필자의 선입견 속의 그런 나라가 결코 아니었다. 국토 면적은 한반도의 9배(남한의 약 20배)에 이르고, 인구는 2005년 기준으로 2억 3천만 명으로 세계 4위이며 80% 이상의 국민이 글을 아는 대국(大國)으로 보로부두르[도29]와 같은 세계적인 역사 유물을 가진 문화문명국이었음을 알게 된 것이다. 하여 필자에게 지워진 짐이 더욱 무거움을 느꼈다.

한편으로는 상공회의소에 인도네시아 대사관을 통해 상징성을 갖춘 참고가 될 만한 자료를 구해줄 것을 요청했다. 그리고 인도네시아 대통령이 어떤 분인가에 대해 인터넷을 통해 검색을 했다. 하여 대통령은 '수실로 밤방 유도요노'라는 분이고 매우 훌륭한 지도자라는 것을 알게 되었다. 그러한 분에게 선물하기 위한 작품을 한다는 생각에 기쁨이 배가되었다. 아마도 필자가 생각하는 바람직한 지도자가 아니었다면 크게 실망하고 뒤늦게나마 작품 제작 승낙에 회의를 가졌을 것이다. 우리나라의 대통령 역

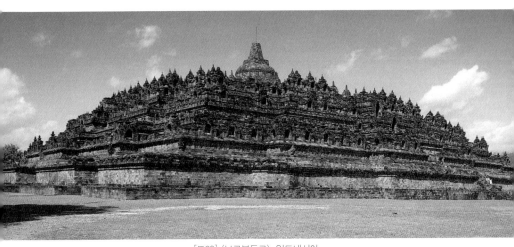

[도29] 〈보로부두르〉, 인도네시아

시 인간 승리의 화신이자 신념과 원칙의 지도자로 여겨지는 고 노무현 전
대통령으로 필자가 평소 존경하는 분이었다. 이렇게 존경할 수밖에 없는
양국 정상의 회담을 기념하는 작품을 한다는 점에서 영광으로 여기며 최
선을 다 하자고 몇 번이고 다짐했다.

며칠 뒤 인도네시아 관련 몇 가지의 자료가 도착하여 번역을 해 가며 어
떻게 작품화 할 것인지 구체적으로 검토하기 시작했다. 그 중에서도 인도
네시아의 상징 가루다를 중심으로 한 문장(紋章) '판차실라'[도30]에 주목
했다. 여기에는 인도네시아 정부의 나라를 다스리는 기초 철학인 다섯 가
지 건국이념이 담겨 있는데, 신앙의 존엄
성 · 인간의 존엄성 · 통일 인도네시아 ·
대의정치 · 정의사회 구현이 바로 그것이
다. 이를 잘 응용하면 우리나라의 상징성
과 조화를 이루는 작품을 완성할 수 있을
것 같았다. 특히 가루다의 심장부에 위치
한 방패 모양의 '판차실라'의 5가지 상징
성과 문양에 주목하였다.[도30-1] 그런데
양국 정상의 회담을 기념하기 위해서는

[도30-1] 판차실라(부분)

작품 안에서 두 나라의 대표적인 상징성들이 최상의 조화를 이룰 수 있도록 구상하고 표현해야 하는데 이에 상응하는 우리나라의 상징물로 태극기와 무궁화, 일월오봉도, 봉황 외 다른 것들이 떠오르지 않았다. 그렇게 자료의 수집과 검토에 며칠이 흘렀다.

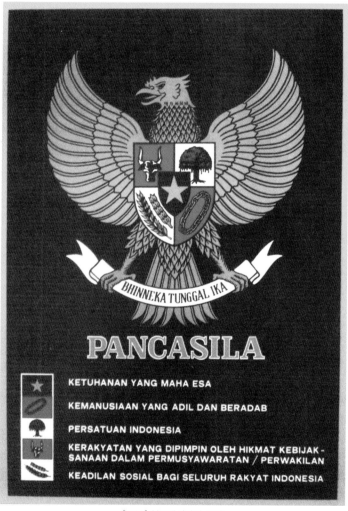

[도30] 인도네시아의 문장

6. 작품의 구상

　우선은 전통사경의 장엄경을 제작하는 재료와 도구를 사용하여 제작하여야겠다는 생각을 했다. 즉 자색지나 감지 중 하나를 바탕지로 하고 금니와 은니를 위주로 제작하되 금니를 위주로 하고 은니는 최소한으로 해야겠다는 생각을 굳힌 것이다. 영원히 변하지 않으면서 찬란히 빛을 발하는 금(金)의 속성과 양국의 우호와 협력이 영원히 변치 않고 계속되기를 바라는 기원이 상징성에서 상통하기 때문에 은니는 표지와 같이 외적인 부분에만 최소한으로 사용하기로 한 것이다.

　이미 이전에 한국야구위원회의 의뢰를 받아 제작한 '이승엽 아시아 홈런 신기록 작성기념 공로패'[도31], [도31-1]와 잠실 롯데호텔에서 개최된 웨딩박람회에 출품한 '혼인 서약과 성혼선언문' [도32], [도32-1]등과 같이 한국 전통사경을 현대적으로 응용하여 '생활 속에서의 사경'을 모토로 한 작품들을 해 왔던 터라 그 연장선상에서 현대적인 작품 제작에 대해 검토를 했다.

　숙고 끝에 이러한 현대적인 응용의 작품은 양국

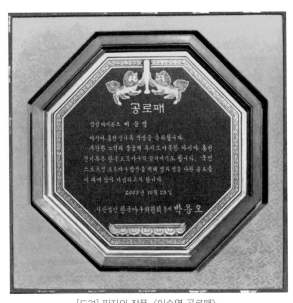

[도31] 필자의 작품, 〈이승엽 공로패〉

프로야구-KBO, 이승엽에 특별공로패 수여

한국야구위원회(KBO)는 현대와 SK의 2003 프로야구 한국시리즈 5차전이 열리는 23일 잠실구장에서 아시아 홈런 신기록을 세운 이승엽(27.삼성)에게 특별공로패를 수여한다.

공로패는 고려청자와 함께 세계적인 문화유산으로 꼽히는 고려사경(高麗寫經)을 500년만에 재현한 김경호(한국사경연구회장)씨가 1개월여에 걸쳐 수작업으로 제작한 것이다.

3차례씩 정제한 순금과 은, 사슴에서 채취한 녹교, 오동나무, 비단 등 국내 최상의 재료들로 제작됐다.

자주색 바탕에 글씨와 테두리 문양을 각각 불멸을 상징하는 금과 축복을 상징하는 은으로 새겼고, 투수와 포수 그리고 음과 양을 뜻하는 두 마리 사자가 홈런 신기록 달성을 축하하는 의미의 방망이를 떠받치는 모습을 형상화했다.

조선초에 명맥이 끊긴 고려사경을 500년만에 되살린 제작자 김씨는 노무현 대통령 취임기념 사경 제작과 김수환 추기경 80수 기념 송시 및 어록 휘호 등을 맡았다.

[도31-1] 〈이승엽 공로패〉 KBS 기사

"1000년 불변의 서약…이래도 이혼하겠느냐"

웨딩박람회 이색 성혼선언문 등 눈길
고려·조선 귀족예술 '사경' 기법 제작

사경? 먹과 대신 정제된 금·은으로 쓴 불경
고려청자에 버금가는 전통문화유산

[도32-1] 〈성혼선언문과 혼인서약〉, 스포츠조선 기사

정상회담을 기념하는 작품으로서 후일 국가 주요 박물관 등에 소장되기에는 다소 중량감이 부족하다는 결론을 얻었다. 그리하여 우리 전통사경의 연장선상에서 작품을 하기로 하였다. 즉 전통사경의 양식과 재료, 도구들을 사용하되 그 내용을 현대적인 재해석을 통해 전통사경을 발전시킨 양식으로 하는 것이 좋겠다는 결론을 내린 것이다. 그리고 우리 전통사경의 장정 양식 중의 하나인 권자본 양식으로 제작하는 것이 펼쳐보기에는 다소 불편함이 따르더라도 가장 정중하고 장중하며 양국 정상의 위상에 걸맞은 고귀한 선물 작품이 되리라는 결론을 내렸다.

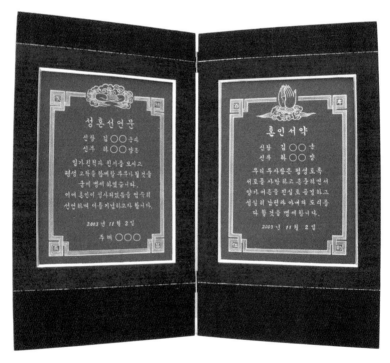

[도32] 필자의 작품. 〈성혼선언문과 혼인서약〉

7. 작품의 내용

 다음으로는 '어떠한 내용을 담을 것인가?' 하는 문제와 '어떠한 기법으로 표현할 것인가?' 하는 문제를 생각했다. 우선은 양국의 국기를 비롯하여 여러 가지의 상징성을 가진 다양한 자료들을 살펴보면서 어떻게 구체화 할 것인지를 검토하였다. 앞서 언급한 판차실라를 기본으로 하는 표현법에 숙고를 거듭하였다. 그리하여 인도네시아에 대해 보다 깊은 연구가 이루어지지 않은 상태에서 섣불리 미흡한 자료에 의지하여 제작하는 것은 자칫하면 상대국에 결례가 될 수 있다는 생각을 하게 되었다

 이렇게 하여 작품에 담기는 서사의 내용은 우리나라의 정체성만이라도 고스란히 담은 작품을 제작하는 것으로 일단락 되었다.

 그러자 맨 먼저 천부경(天符經)과 삼일신고(三一神誥)가 떠올랐다. 〈천부경〉은 81字로 구성되어 있으며 '天符', 곧 '하늘의 형상과 뜻을 문자로 담아낸 經'이라는 의미를 지닌 우리 민족 최고의 경전이다. 그 안에는 천(天) · 지(地) · 인(人)의 심오한 조화 원리와 우주의 생성 원리, 질서의 원리 등이 담겨 있다. 필자는 이전부터 〈천부경〉을 떠올릴 때마다 경외심을 갖곤 했었다. 하여 이 시대의 진정한 군자(君子)로 고전에 해박하시며 그야말로 조금도 빈틈이 없이 완벽하신 고교시절의 은사 함영태 선생님께서 이십 여년 전에 필사하여 보내 주신 〈천부경〉과 〈삼일신고〉를 찾았다. 이미 20여년 전 구입해 보았던 관련 서적들도 있었으나 함영태 선생님께서 보내 주신 필사본[도33]만큼 믿음이 가지 않았기 때문이다. 그리고 〈천부경〉과 함께 우리 민족의 2대 경전 중 하나인 〈삼일신고〉는 천부경의 핵

[도33] 함영태 선생 필사본, 〈천부경〉

심 사상과 직결되고 〈천부경〉을 풀어 놓은 글이라 할 수 있으며 도(道)의 핵심 원리를 담고 있기 때문에 합당하다고 여겨졌다. 다른 한편으로는 우리 민족의 역사, 그 중에서도 우리 민족의 건국에 관련된 내용을 서술한 환단고기(桓檀古記)를 검토했다.

일단은 우리 민족 최고의 경전 〈천부경〉을 작품의 내용으로 확정지었다. 다음으로는 〈삼일신고〉와 〈환단고기〉 중에서 어떤 내용을 선택할 것인가에 대해 숙고를 거듭하였다. 그 결과 〈삼일신고〉는 〈천부경〉과 밀접

한 관련을 맺고 있어서 중복된다는 생각을 하기에 이르렀다. 따라서 〈삼일신고〉보다는 우리 민족의 건국 역사를 담는 것이 보다 적합하다는 결론을 얻었다. 우리나라 문화예술 가운데서도 최고의 성취를 이룬 전통사경의 양식과 기법으로 우리 민족의 건국 역사를 담은 작품을 인도네시아에 고귀하게 남겨 두는 것이 보다 국격을 높이는 것이라는 결론을 얻은 것이다.

그렇다면 〈환단고기〉 중에서 어디에서 어디까지를 서사할 것인가?

〈환단고기〉는 「삼성기전 상편(三聖紀全 上篇)」, 「삼성기전 하편(三聖紀全 下篇)」, 「단군세기(檀君世紀)」, 「북부여기 상하(北夫餘紀 上下)」, 「태백일사(太白逸史)」로 구성되어 있는데 이를 모두 서사함에는 시간상으로 무리가 따랐다. 그래서 이들 역사서 중 어느 특정한 부분만을 내용으로 할 수밖에 없었다. 심사숙고 끝에 신라의 안함로(安含老)가 지은 〈삼성기전 상편〉으로 정하고 이 중에서도 천계의 환인으로부터 단군으로 이어지는 부분까지를 내용으로 하기로 결정하였다. 즉 인간계에서의 우리의 시조인 단군왕검으로부터 시작된 단군조선의 역사에 대한 개괄적인 서술부분까지로 한정하게 된 것이다.

8. 서사의 문자

 이렇게 하여 재료와 도구 및 서사의 내용 모두 확정되었다. 그렇다면 서사 문자는 어떻게 할 것인가? 한문으로 서사할 것인가, 아니면 한글로 서사할 것인가?

 〈천부경〉의 경우는 한글로 쓰게 되면 그 의미가 통하지 않는다. 한자의 음만 빌려 쓰기 때문이다. 그렇다고 〈천부경〉의 심오한 뜻을 명확하게 밝

히면서도 누구든 이해하기 쉽게 풀어 번역하여 서사한다면 가장 좋겠지만 필자의 실력으로는 가당치도 않다. 결국 한자로 서사할 수밖에 없는 것이다. 그런데 한자로 서사한다 하더라도 가로와 세로 9자씩 81자이므로 정간(井間)을 긋는다면 이 자체가 하나의 도형과 같이 여겨지고 〈천부경〉에 담긴 심오한 원리를 시각적으로 구현하는 효과가 있다. 〈천부경〉을 가로와 세

[도34] 〈화엄일승법계도〉

로로 각각 9자씩 배치한 데에도 이유가 있는 것이다. 그러한 점에서 의상 조사께서 〈법성게〉를 법계도로 구현한 〈화엄일승법계도〉[도34], [도35]와도 유사성이 있다. 결국 한자로 서사하여도 그에 따르는 부수적인 효과가 있음을 생각하게 된 것이다.

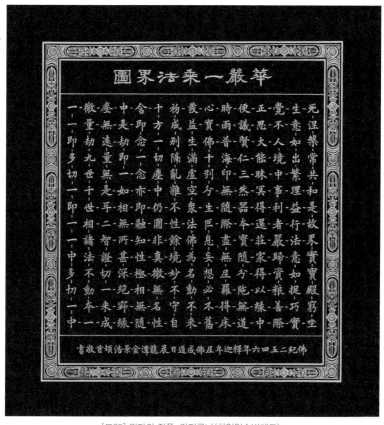

[도35] 필자의 작품. 감지금니〈화엄일승법계도〉

그렇다면 〈삼성기〉의 서사 문자를 어떻게 할 것인가? 한자로 서사할 것인가, 아니면 한글로 서사할 것인가?

〈삼성기〉까지 한자로 서사한다면 우리의 글인 한글은 작품 속에서 어떠한 위상을 지니는 것일까? 외국의 국가 원수에게 전해져 후일 국가의 주요박물관에 소장될 것임을 생각하면 그러한 작품에 현재 우리가 일상생활 속에서 상용하는 국어인 힌글을 뒤로 하고 한자만으로 서사한다는 것이 과연 여법하다고 할 수 있는가? 물론 한자 또한 우리 선조들에 의해 오랜 기간 사용되어 왔기 때문에 어떤 점에서는 우리의 글이라고 할 수도 있다.(어떤 연구자들은 한자도 우리 선조들에 의해 창조되었다고 하는데 이에 대해서는 필자의 천학으로 인하여 더 이상의 언급을 피하고자 한다.)

결국 〈삼성기〉는 한글로 번역하여 서사함으로써 작품 안에서 〈천부경〉의 한자와 〈삼성기〉의 한글을 병서(竝書)함이 우리의 오랜 문자 역사와 함께 한다는 점에서 보다 설득력이 있다는 결론을 얻게 되었다.

그리하여 〈삼성기〉의 번역과 윤문에 착수하였다. 그런데 한 가지 문제가 대두되었다. 과연 〈삼성기〉가 석학들에 의해 정통성 있는 깊은 연구와 고증이 이루어졌는가? 가장 정확하다고 여겨지는 저본을 선택해야만 하는 문제에 직면한 것이다. 〈환단고기〉는 대체로 역사서로 인정받기보다는 위서(僞書)나 기서(奇書) 정도로만 치부돼 오지 않았던가?(필자의 개인적인 견해로는 〈환단고기〉 등등 많은 사료들 또한 우리의 역사서로 다루어야 한다는 생각이다. 뿐만 아니라 〈삼국유사〉 등등 많은 사료들 역시 역사서로 편입시켜야 한다고 본다. 이웃한 여러 나라뿐만 아니라 세계사에 비추어 보아도 크게 문제 될 이유가 없다는 것이 필자의 생각이다.)

시중에는 이와 관련된 서적들이 수 종 나와 있는데 어느 것을 저본으로 선택하느냐 하는 문제가 남아 있는 것이다. 숙고를 거듭하다가 보다 일찍 출간된 서적을 참고하기로 했다. 처음 연구자들의 개척정신과 진지함을 높이 산 것이다. 어느 분야든지 초기의 연구는 확고한 사명감이 없으면

안 되기 때문이다. 다행히도 20여년 전 필자가 구입하여 읽었던 연구 서적의 후반부에 원문 필사본[도36]이 수록된 책이 있어 이를 저본으로 하기로 했다.

한문 해독력에서 부족함을 느끼는 필자로서는 달리 방법이 없어 여러 번역 자료들을 참고하여 좀 더 쉽게 구체적으로 의역하면서 운문을 위주로 하기로 하였다.(필자 작품의 〈삼성기〉 한글 번역에서 혹시라도 오류가 있다면 이는 필자의 천학 때문임을 양찰해 주시길 바란다.) 그리하여 번역 운문에 착수했다.

[도36] 〈삼성기〉, 『주해 환단고기』

9. 구상의 구체화

이제 본문 서사의 내용은 〈천부경〉과 〈삼성기〉로 정해졌고, 〈천부경〉은 〈화엄일승법계도〉를 참고하여 정간을 정방형으로 긋고 한자로 서사하기로 했으며, 〈삼성기〉는 단군시대까지를 한글로 풀이하여 서사하는 것으로 일단락 되었다.

그런데 최상으로 제작된 고려사경 유물에는 일반적으로 경전의 내용을 알기 쉽게 시각적인 그림으로 표현하면서 고귀하게 장엄하기 위한 변상도[도37], [도38]가 그려져 있다.

그렇다면 이러한 변상도에 해당하는 그림을 그려 넣음이 보다 여법하지 않겠는가? 생각이 여기에 미쳤기에 이에 대해 여러 가지 숙고를 했다. 먼저 〈삼성기〉의 내용 중 환인과 환웅, 그리고 단군시대에 이르기까지의 가장 핵심적인 내용들을 간추려 한 화면 안에 그림으로 표현하면 좋겠다는 생각을 했다. 필자는 오랜 기간 고려사경의 변상도를 연구해 왔기 때문에 환인과 환웅, 단군을 한 화면 안에 함께 배치하는 전체적인 구도를 잡는 데에는 별달리 큰 어려움이 없었고 자신이 있었다. 다만 세부 항목들, 즉 지금으로부터 약 5천 년 전의 관모와 복식, 신발 등과 상징성을 가진 사물들, 그리고 번역하면서 생각해 둔 각 부분들에 대한 연구와 고증이 있어야만 혹시라도 모를 오류가 없는 그런 그림을 그릴 수 있겠기에 필자가 가지고 있는 서적들을 중심으로 검토를 시작하였다. 그런데 이 시대의 역사 유물에 대한 자료가 너무나 부족하였다. 우리의 상고사(上古史)와 관련된 자료와 연구가 이렇게 전무하다시피 한 사실에 통탄을 금할 수

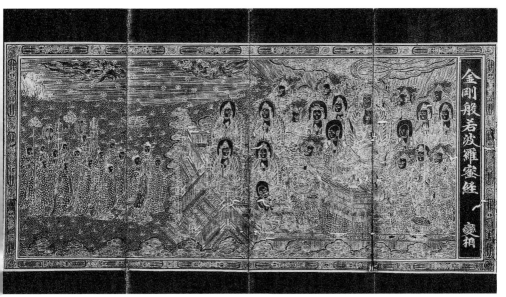

[도37] 감지금니〈금강반야바라밀경〉 (변상도)

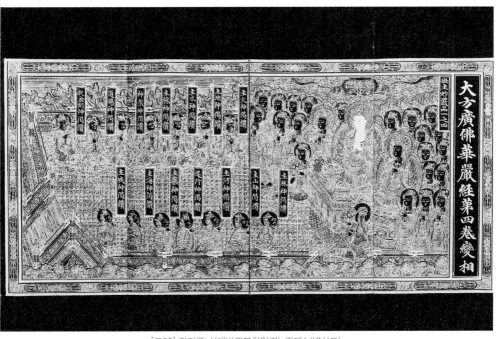

[도38] 감지금니〈대방광불화엄경〉 권제4 (변상도)

55

없었다. 또한 시간적인 제약상 필자가 더 이상의 자료를 수집하고 연구하여 그리기에는 너무 무리라는 생각이 들었다. 그리하여 눈물을 머금고 단군상만을 그려 넣기로 했다. 만약 몇 개월의 여유만이라도 더 주어졌다면 아마도 환인과 환웅, 단군이 함께 어우러진 그야말로 장엄한 변상도를 멋지게 창작하여 그려 넣었을 것이다.(이에 대해서는 차후 단군상 항목에서 보다 상세히 기술하고자 한다.)

사성기는 고려 전통사경의 사성기를 모방하여 우리나라의 고 노무현 대통령과 인도네시아의 수실로 밤방 유도요노 대통령의 정상 회담을 맞아 양국의 영원한 발전과 우호의 증진, 자연재해의 영구 소멸과 전쟁의 종식 등의 내용을 먼저 서사하고 두 정상 내외분의 안녕 기원, 이번 작품 제작에 따른 관계자들에 대한 인적사항, 그리고 이 작품이 완성된 날짜와 필자의 이름을 서사하기로 했다.

10. 체재와 서사의 방법

이제 마지막으로 결정해야 할 문제만 남아 있다. 종합적인 작품 전체 체재를 최종 확정 짓는 일이 남아 있는 것이다.

가로로 펼쳐지는 권자본이지만 과거의 서화작품·문헌·서적·사경 등의 장정 양식처럼 오른쪽으로부터 서사를 시작하여 왼쪽으로 전개할 것인가, 아니면 현대인들의 가로쓰기 방식인 왼쪽으로부터 오른쪽으로 전개해 나가는 새로운 체재를 택할 것인가 하는 문제가 남은 것이다. 현대인들에게 익숙한 후자의 방법도 일견 타당성이 있기 때문이다.

창작성을 보다 중시한다면 변화가 타당할 경우엔 과거의 양식과 체재까지도 과감히 뛰어넘어야만 한다. 그것이 바로 '법고창신(法古創新)'이다. 뛰어난 예술가들은 많은 경우 과거의 답습을 뛰어 넘어 새로운 세계를 개척한 분들이다.(이러한 서사의 체재, 즉 전통적인 서사의 방법인 우측으로부터 좌측으로 서사해 나가느냐 하는 문제는 추사 김정희 선생도 심사숙고 했었던 부분이다. 왜냐하면 추사의 문인화 중에 '세한도〈歲寒圖〉'와 함께 최고의 성취를 이룬 대표작 가운데 하나로 널리 알려진 '불이선란도〈不二禪蘭圖〉' ['부작란도〈不作蘭圖〉' 등 여러 명칭으로 불리고 있다.] [도39]에서 맨 처음 서사한 화제시를 비롯한 여러 화제에서 좌에서 우로 서사해 나가고 있고, '난맹첩(蘭盟帖)'에 수록된 난(蘭) 그림의 제시(題詩) 또한 좌에서 우로 전개되는 작품이 여러 점 있음을 통해 이러한 사실을 확인할 수 있다.) 이러한 까닭에 우측에서 좌측으로의 서사만이 능사는 아닌 것이다. 따라서 〈천부경·삼성기〉 작품의 서사 방법에 이러한 변화를

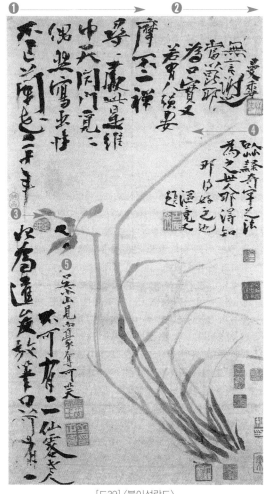

[도39] 〈불이선란도〉

※ 화제의 번호는 일반적인 풀이 순서

적용시킴이 보다 합당한가 하는 문제인 것이다.

작품은 서사 순서와 방법에 따라 표지에서부터 구상이 달라진다. 즉 제첨(題籤)의 위치부터 달라져야 하는 것이다. 뿐만 아니라 〈천부경〉과 〈삼성기〉의 서사도 좌에서 우로 전개되어야 하며 이하 사성기이 이르기까지 일관되게 전개되어야 한다. 여기서 가장 어려운 문제가 〈천부경〉이었다. 앞서 〈화엄일승법계도〉처럼 도해화(圖解化) 함으로써 시각적인 효과도 고려하기로 했는데 좌측으로부터 우측으로 서사함이 과연 타당한가 하는 문제를 심사숙고해야만 하는 것이었다.

이에 더하여 대두되는 중요한 문제가 작품의 성격 규정에 관한 문제로 〈천부경·삼성기〉 작품이 종교적인 내용을 담고 있다고 할 수 있는가 하

는 점이다. 종교화에서는 일반적으로 의궤성을 중시하므로 큰 변화를 추구하는 일이 쉽지 않다. 왜냐하면 큰 변화가 있을 경우 기존의 도상과 양식에 익숙해진 신자들에게 이해시키는 일이 쉽지 않기 때문이다. 그럼에도 불구하고 세세한 부분에서 변화의 여지는 얼마든지 있을 수 있다.

〈천부경〉은 우리 민족 제1 위의(威儀)의 경전이고 〈삼성기〉는 건국의 역사이기 때문에 성인의 말씀을 기록한 경전 이상으로 성격을 규정지을 수 있다는 결론을 얻었다. 우리가 우리 선조들이 이룩한 빛나는 위업을 스스로 폄하할 필요는 없기 때문이다. 그럼에도 불구하고 〈삼성기〉의 경우는 한글로 서사하기 때문에 좌측에서 우측으로 서사해 나가는 방법이 큰 문제는 없다는 결론을 내렸다. 그런데 〈천부경〉의 경우는 달랐다. 급격한 변화에 따른 위험부담이 있을 수밖에 없다는 결론을 얻었다. 도해화를 통한 효과를 상정할 때 역효과를 낼 수 있다는 결론이 도출된 것이다. 여기에 우리나라와 인도네시아 두 정상의 회담을 기념하는 작품이기에 보다 신중을 기함이 좋겠다는 결론을 얻은 것이다.

이렇게 하여 우측으로부터 좌측으로의 서사 방법이 확정되었다.

앞으로의 과제는 이러한 각 부분을 최상의 장엄으로 어떻게 창조적으로 표현해 내느냐 하는 것이다.

11. 표지

(1) 표지의 구상

고려사경의 표지는

1) 바깥쪽에 굵고 가는 태세의 쌍선을 2중으로 돌리고 그 안의 공간을 보운당초문(寶雲唐草紋)으로 장엄하는 양식[도40]이 최종적으로 성립된 양

[도40], [도40-1] 감지은니〈대방광불화엄경〉 권제34 표지(권자본) 세부

식이다. 즉 가장 이상적으로 완성된 양식[도41], [도42], [도43]인 것이다. 이러한 장엄 양식은 14C 전반에 나타나기 시작하여 조선 전기의 사경에까지 이어진다. 그것도 최고의 정성을 기울인 몇 점의 사경 유물에서만 보인다.

[도41] 표지(권자본)

[도42] 표지(절첩본)

[도43] 표지(절첩본)

● 천개(보개)

● 연화좌

[도44] 양식1

[도45] 양식2

[도46] 양식3

2) 경제는 권자본의 경우 표죽 바로 옆에 굵고(바깥선) 가는 (안쪽선) 2개의 선으로 구획을 하고 상부(上部)에 천개(보개)를, 하부(下部)에 연화좌를 그리고 있다.[도44], [도45], [도46]

[도47] 당초의 줄기(금니와 은니)

3) 나머지 표지 대부분의 잔여 화면은 보상당초문으로 장엄하고 있는데, 당초의 줄기는 금니와 은니를 교차 사용[도47]하고 있고 보상화는 금니로,[도48] 당초잎은 은니로[도49] 그리고 있다.

이렇게 최종적으로 완성된 고려사경의 표지 장엄 양식을 우선 응용하기로 했다. 그런데 옛 사경의 양식을 그대로 따르는 것은 답보에 다름 아니다. 어느 한 부분이라도 보다 새롭게, 보다 정치(精緻)하게, 보다 나은 방향으로 재창조하는 것이 작가에게 주어진 책임이자 의무이며 숙명이다.[도50], [도50-1]

[도48] 보상화-금니

[도49] 당초잎-은니

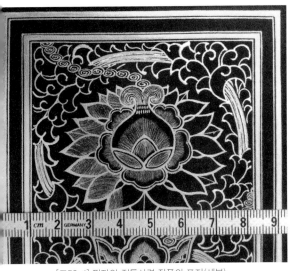

[도50-1] 필자의 전통사경 작품의 표지(세부)

(2) 표지의 제작

1) 그리하여 결계의 의미를 갖는 테두리의 장엄을 하기로 하고 〈삼성기〉의 내용 중에서 상징성과 그에 걸맞은 시각적으로 이미지화가 가능한 것들에 대해 검토했다. 그런데 당초의 파상(波狀)에 붙일 만한 마땅한 게 없었다. 신단수의 잎을 생각하기도 했으나 너무 좁은 공간 안에 표현하여야 하기 때문에 생각한 만큼의 효과를 얻지 못하면서 조악하게 보일 가

[도50] 필자의 전통사경 작품의 표지

능성이 크다는 결론을 얻었다. 그러느니 차라리 고려 사경의 표지에서 나타난 보운(寶雲)당초문(당초에 달린 문양에 대해서는 이견이 있을 수 있으나 필자는 보운문으로 보고 있다.)을 그대로 사용하는 것이 보다 낫겠다는 생각을 하게 되었다. 게다가 보운은 천계(天界)의 의미를 지니고 있

어서 환인과 환웅, 단군의 매개체 역할을 상징하기도 하기 때문에 큰 무리가 없다는 결론을 내리게 된 것이다.

2) 경제(經題)의 장엄은 어떻게 할 것인가? 일반 불서(佛書)처럼 태세의 복선으로 구획만 할 것인가, 아니면 고려사경 표지의 경제처럼 천개(보개)와 연화좌를 변형하여 다른 상징성이 있는 대체물로 장엄을 할 것인가?

이때 문득 떠오른 생각이 환인과 환웅, 단군이야말로 진정한 성인들이라는 생각이었다. 홍익인간과 제세이화를 통치 이념으로 중생들을 이롭게 하신 분들이기에, 달리 표현하면 극락세계와 같은 이상세계를 건설하고자 하신 분들이기 때문에 부처님과 같은 성인에 조금도 부족함이 없는 지도자들이라는 데에 생각이 미쳤던 것이다. 한편으로는 석가모니 부처님에 앞선 과거의 부처님들이라는 생각에까지 이르게 된 것이다. 하여 한결 마음이 편해졌다. 부처님에 준하여 장엄을 하면 큰 무리가 없겠다는 생각이 든 것이다. 달리 말하면 고려사경의 표지를 그대로 사용해도 큰 무리는 없을 것이란 생각에 미친 것이다. 그럼에도 불구하고 조금이라도 새

[도51] 〈수산리 고분벽화〉

롭게 장엄을 하고 싶다는 욕심은 계속 있었다. 또한 보개(천개)가 본래 황제나 왕과 같은 귀인들의 권위를 상징하는 일산(日傘)[도51]을 나타낸 것이고 연화좌는 옥좌를 상징하는 좌대이니 환인, 환웅, 단군 역시 하늘나라와 지상의 제왕[도52]이기 때문에 가장 적합한 장엄물임은 당연한 것이었음에도 불구하고 이러한 생각을 놓쳤던 것이다. 중국의 황제나 우리나라의 대왕들을 묘사한 그림들을 접하면서도 당연시 했던 일산과 같은 내용들을 뒤늦게 환인과 환웅, 단군께 적용시킴에 전혀 문제가 없다는 생각을 미처 하지 못했던 필자의 무지가 참으로 부끄럽기만 했다. 필자의 의식 속에도 은연 중 중국에 대한 사대주의가 너무나 강하게 들어차 있었음이 너무나 부끄러웠던 것이다.

[도51] 경복궁 근정전의 천개와 어좌

3) 영생을 상징하는 당초문의 장엄은 고려사경의 표지를 응용하기로 했다. 하여 금과 은으로 장엄하였다. 그런데 일반화 된 보상화(보상화문은

연화문과 함께 상서로움을 대표하는 꽃으로 여겨져 과거에 서역, 중국을 비롯한 광대한 지역에서 오랜 시간 동안 지속적으로 사용되어 왔다. 우리나라에서도 신라때부터 조선시대 말까지[도53] 꾸준히 사용되었다.)를 우

[도53] 이왕가박물관소장품사진첩(비단표지)

리만의 특성화 된 다른 대체 상징물로 바꿀 수 없을까를 고민한 것이다. 물론 필자는 이전부터 사경 표지의 보상화를 무궁화(감지금니일불일자〈법화경약찬게〉)[도54]와 태극기(감지금니일불일자〈화엄경약찬게〉)[도55]로 대체하여 제작할 계획이 있었다. 무궁화와 태극기가 보상화를 능가하는 의미를 지니고 있기 때문에 현대 한국의 이미지를 담은 새로운 상징물로 대체하는 것이 합당하다는 검토를 이미 이전에 해 두었던 것이다.

한편으로는 여기에나마 우리나라와 인도네시아의 국기, 국화, 문장들을 함께 사용하면 어떨까를 심사숙고하였다. 하여 여러 가지로 대체해 보고 상징성과 미감 등의 제반 요소들을 검토한 끝에 우리의 태극기와 무궁화만을 사용하여 장엄하기로 하였다. 인도네시아의 상징물과 함께 배치해 본 결과 약간 산만하다는 결론을 내렸기 때문이다. 즉 이질감이 느껴지고 가지런히 정제된 느낌이 들지 않았던 것이다.

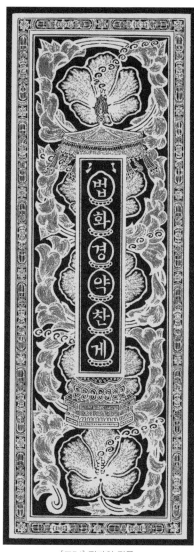

[도54] 필자의 작품.
감지금니일불일자〈법화경약찬게〉, 앞표지

[도55] 필자의 작품.
감지금니일불일자〈화엄경약찬게〉, 앞표지

물론 〈삼성기〉 내용 중 '천부인'을 고려하기도 했었다. 그런데 표지의
보상화를 대신하여 장엄하기에는 디자인이 너무나 어려웠다. 보상화에 해

당하는 화면, 즉 원형의 화면을 꽉 채우면서도 그 의미가 확실히 전달이 되어야 하는데 검(劍)과 거울(鏡)의 표현이 너무나 난해하여 포기했다.

　권자본의 장정이기 때문에 표지는 세로로 약간 긴 장방형의 형태로 제작이 된다. 따라서 전통사경 최종 양식의 표지에도 보상화는 5송이가 상부에 2송이, 중앙에 1송이, 하부에 2송이가 배치되어 있다. 이는 동·서·남·북·중앙의 5방위에 해당하기도 하다. 즉 우주를 상징하는 것이다. 그렇기 때문에 5송이의 보상화를 그린 양식은 가장 이상적인 권자본 표지의 양식이라 할 수 있는 것이다. 생각이 여기에 미쳤고 그러한 까닭에 중앙에는 태극기를 배치하고 동서남북 사방에는 무궁화를 배치하는 것이 가장 여법하다는 결론을 얻었다. 다만 태극기는 평면으로 정형화 되어 있기 때문에 어떠한 재료를 사용할 것인지만 검토하면 되지만 무궁화의 경우는 실물이 입체적이기 때문에 이와 다르다. 정면화, 측면화, 이면화 등이 있고 만개한 꽃이 있는가 하면 개화하는 꽃이 있으며 아직 봉오리 상태의 꽃들도 존재하는 것이다. 이들 다양한 모습의 꽃들을 다각도로 검토하였다. 검토 끝에 너무 복잡한 것보다는 단순화 하는 것이 좋겠다는 결론을 얻었다. 즉 정면화를 4송이 배치하되 각각의 꽃을 모두 조금씩이나마 다른 형태로 그려 넣는 것으로 결론을 내린 것이다.

　그렇다면 무궁화 꽃잎의 표현은 어떠한 방법으로 할 것인가? 먼저 채색에 대한 검토를 했다. 채색을 하게 되면 화려하고 표현하기도 쉽지만 채색이 보다 눈에 띄어 보이면서 금과 은의 고귀함을 상쇄시킬 가능성이 있다. 결국 절제를 택하게 되었다. 그렇다고 금니로 꽃잎의 라인만을 그리고 그 안에 암술과 수술만을 그려 넣는 것은 너무나 단순하여 당초에 붙어 있는 섬세한 선묘로써 꽉 채운 잎들과 어울리지 않는다. 전통사경에서는 보상화가 당초 잎보다 고귀한 까닭에 금니를 사용하고 당초 잎은 은니

를 사용했음을 생각하면 태극기와 무궁화는 당초 잎보다 고귀하게 장엄을 해야 하는데 이에 반하는 것이다. 즉 여법하지가 않은 것이다. 그렇다면 표현 방법은 바림(선염)을 하는 방법밖에 없다. 그런데 금니로 하는 바림은 농도에 변화를 주기가 쉽지 않다. 뿐만 아니라 자칫하면 그야말로 촌스럽기 그지 없게 된다. 또한 연마를 하여 광(光)을 낼 때 소기의 효과를 얻기도 쉽지 않다. 최고의 장엄으로 소기의 성과를 내는 것이 매우 위험한 것이다.

하여 필자가 고민 끝에 창안해 낸 기법[도56]이 바로 주요 잎맥들을 그린 후 그 잎맥에 작고 가는 선들을 수없이 그어 잎맥들의 윤곽을 드러내게 하는 방법이다. 여기에 꽃잎의 라인 부분을 살리기 위해 라인의 안쪽을 약간씩 비워두는 방법을 창안하여 적용하였다. 이러한 방법은 이미 감지금니일불일자〈법화경약찬게〉 표지의 무궁화를 그릴 때 사용하고자 고안해 두었던 기법이다. 결국 이러한 기법으로 무궁화를 장엄하기로 하였다. 전통사경의 표지와 변상도에서는 이러한 여백을 두지 않고 있어서 각 부분의 구분이 보다 분명하게 드러나지 않는 점이 필자에게는 못내 아쉬움으로 남아 있었기 때문이다.

[도56] 텍스트, 감지금니〈천부경·삼성기〉 표지의 무궁화

그리하여 2만~2만 5천 개의 가늘고 작은 선들이 모여 직경 4cm가 조금 넘는 무궁화 한 송이 한 송이가 그려지게 된 것이다.

그리고 태극기의 바탕은 흰색이기 때문에 은니를 사용하면 되는데 은
니는 세월이 흐름에 따라 산화 작용이 일어나고, 그 결과 점차 회색으로
변화하게 된다. 이를 방지하기 위해서는 채묵이나 호분, 석채, 분채 등을
사용하면 된다. 이에 대한 검토가 필요했던 것이다.

그러나 세월의 흐름에 따른 산화를 수용하기로 했다. 이 또한 시절 인
연에 따른 변화로 수용하고자 한 것이다. 다만 태극의 붉은색과 푸른색은
어쩔 수 없이 분채와 채묵을 혼합하여 사용하고 괘는 청묵과 먹을 혼합 사
용하여 그리게 되었다.

이렇게 하여 표지의 장엄이 이
루어지게 되었다.[도57]

이러한 필자의 전통사경에서의
표지의 장엄양식은 최종적으로
는 무궁화꽃의 다양한 방향과 꽃
봉오리가 병존하는 양식으로 발
전한다.[도58], [도58-1]

上 [도58-1], 下 [도58] 필자의 작품, 감지금니〈묘법연화경〉「견보탑품」표지

70

[도57] 텍스트, 감지금니 〈천부경·삼성기〉 표지

12. 천부경

(1) 본문 전체 체재의 구상

권자본 작품의 표지는 그렇게 일단락되었고, 다음으로는 이 작품에서 가장 중요한 내용, 즉 경문의 서사 부분에 대한 구체적인 계획을 수립해야 한다.

본문인 〈천부경〉과 〈삼성기〉, 〈단군상〉을 배치함에 있어서 어떠한 방식을 취할 것인가? 동일한 천지선(天地線)에 〈천부경〉에 이어 〈삼성기〉를 서사할 것인가? 아니면 〈천부경〉과 〈삼성기〉를 따로 구획을 하고 구분하여 서사할 것인가? 그리고 변상도에 해당하는 〈단군상〉은 어느 위치에 모실 것인가? 이 세 부분의 순서는 어떻게 할 것인가?

이러한 큰 줄거리를 먼저 잡아야 하는 것이다.

이를 해결하기 위해서는 우선적으로 〈천부경〉과 〈삼성기〉, 단군왕검이 얼마만큼 밀접한 관련이 있는가에 대한 명확한 개념의 정립이 이루어져야만 한다. 사실 이 세 부분은 서로간에 깊은 관련이 있기 때문에 어떤 순서로 배치하여도 큰 문제는 발생하지 않는다. 단군왕검과 〈천부경〉을 〈삼성기〉보다 밀접하게 연관지어도 큰 문제는 발생하지 않는 것이다. 단군왕검 역시 〈천부경〉으로써 교화하셨기 때문이다. 그럼에도 불구하고 최상의 여법한 방법을 찾고자 한 것이다.

앞서 기술한 바와 같이 〈천부경〉은 하늘의 모습과 뜻, 즉 우주의 근원

문제를 문자로 담아낸 경으로 우리 민족 최고의 경전이다. 약 1만 년 전 천제(天帝) 환국(桓國)시대부터 구전되어 오던 것을 배달의 초대 환웅천왕(桓雄天王)이 신지(神誌) 혁덕(赫德)에게 명하여 녹도문(鹿圖文)으로 처음 기록되었고, 고조선시대에는 전서로 새겨져(篆古碑) 전해지다가 신라 말 명현(明賢) 최치원이 한자로 표기하였다 하니 그 시원이 이미 단군왕검에 수천 년 앞선 시기에 성립된 경전이다. 따라서 사경에서 경문의 내용을 요약하여 그림으로 표현한 변상도가 경문에 앞서 그려졌듯이 단군상이 맨 앞에 그려져도 큰 문제는 없는 것이다.

필자는 이 작품에서 안함로가 지은 〈삼성기전〉상편(〈三聖紀全〉上篇) 중에서 우리 민족의 시원인 환국(桓國)으로부터 단군왕검의 역년(歷年)까지를 서사하기로 결정했음은 앞서 기술하였다. 하니 단군왕검에 수천 년 앞선 시기부터 기술하고 있는 셈이다.

이러한 제반 사항들을 검토한 끝에 가장 일찍 성립된 〈천부경〉을 따로 독립적으로 먼저 서사하기로 하였다. 이어 단군상을 모신 후 단군왕검과 보다 긴밀한 관계에 있는 〈삼성기〉를 맨 나중에 서사함이 최선의 서사 체재라는 결론을 얻게 되었다. 〈삼성기〉 역시 환국부터 기술하고 있으니 단군왕검 그림에 앞서 서사함이 보다 합당하다는 생각을 하기도 했으나 그렇게 되면 국조 단군왕검의 초상화가 맨 뒤로 가게 되어 그림과 글씨의 조화가 이루어지지 않을 수 있음을 고려하였다. 그리하여 〈천부경〉과 〈삼성기〉의 사이에 〈단군도〉를 배치하기로 한 것이다. 그리고 이들 세 부분을 따로 구획하여 배치하기로 하였다. 하여 앞서 기술한 바와 같이 〈천부경〉의 제작은 독립적으로 공간을 구성하고, 그 공간 안에 정간을 긋고 그 안에 한 글자씩을 서사하기로 했다. 뿐만 아니라 우측에서부터 좌측으로 서사해 나가기로 했다.

(2) 〈천부경〉의 서사 양식

이때 한 가지 숙고를 거듭했던 부분이 '천부경'이라는 경명(經名)의 서사 문제였다. 가로로 서사할 것이냐, 세로로 서사할 것이냐 하는 문제인 것이다. 그리고 가로 또는 세로로 서사할 때의 위치를 중앙으로 할 것인지, 아니면 오른쪽에서부터 할 것인지의 문제이다.

검토 끝에 먼저 가로로 서사함은 적절치 않다는 결론을 내렸다. 그 이유는 〈천부경〉에 이어지는 〈단군도〉와 〈삼성기〉 서사 모두 세로로 흐름이 계속되는데 〈천부경〉 경명만 갑자기 가로로 서사될 때 전체적인 흐름의 일관성을 저해한다는 결론을 얻었기 때문이다.

그렇다면 세로로 서사해야 하는데 경명의 서사 위치는 어느 곳이 가장 합당한가? 맨 위에서부터 경문의 글자와 같은 위치에서부터 서사하여 아래에 6글자에 해당하는 공간을 남겨 둘 것인가[도59] (이는 실제 작품이 아닌 가상편집이다.), 아니면 경문의 서사 위치와는 달리 중앙에 배치하여 경명의 위와 아래에 3글

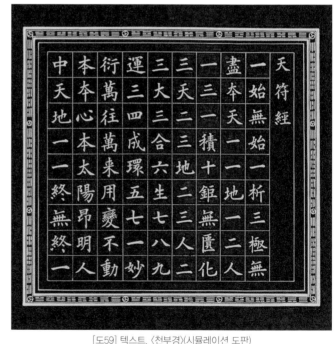

[도59] 텍스트, 〈천부경〉(시뮬레이션 도판)

자의 공간들을 남겨둘 것인가 하는 문제로 숙고했다. 아마도 일반적인 사경[도60]이나 시문을 서사하는 서예작품의 제목[도61], [도62]이었다면 필자 또한 큰 고민이 없이 맨 위에서부터 나란히 서사하거나 한 글자 정도 아래에서부터 서사하였을 것이다.

모든 일은 내용과 형식이 가장 긴밀히 어울려야 한다. 그러한 점에서 〈천부경〉은 그리 간단하지만은 않다. 〈천부경〉은 가로/세로 각 9자씩 배

[도60] 필자의 작품, 감지금니〈불설존승다라니주〉

[도61] 필자의 서화 작품, 〈추수도〉

[도62] 필자의 서화 작품, 〈직녀도〉

치되어 해석의 방법만도 크게 3가지가 존재한다. 그렇기 때문에 이 서사
체재가 무너지면 다양한 해석이 어려워진다는 문제가 발생한다. 즉 다른

방법의 서사가 용인되지 않는 것이다. 따라서 가로/세로 9열씩 정방형의 정간을 긋고 그 안에 한 글자씩 서사할 수밖에 없다. 정간의 의미 또한 간과해서는 안 된다.

〈천부경〉은 우주의 형상과 생성, 운행, 소멸의 원리를 담고 있다. 그리고 우주의 질서는 조화롭고 원만하다. 그렇다면 어느 한쪽으로 치우치면 여법한 것이 아니다. 그렇기 때문에 결국 중앙을 택하게 되었다. 뿐만 아니라 앞서 언급한 바와 같이 정간은 정방형으로 이루어짐이 가장 합당하다. 이는 방(方)에 해당한다. 그런데 방(方)은 원(圓)이 함께 할 때 조화를 이룬다. 그것이 우주 원리의 핵심이자 동양정신의 정수이다. 즉 대립개념의 조화가 이루어져야 하는 것이다. 이러한 점에서 위에서부터 서사함은 결국 모서리를 만들게 되고, 이렇게 생긴 모서리는 원융을 깨뜨리는 셈이 된다. 그러한 점에서도 중앙에 서사함이 가장 합당하다는 결론을 얻었다.

그렇다면 정간을 그음에 경명부분까지 그을 것인가, 아니면 경문부분만 그을 것인가?

이 문제 또한 서사의 내용이 〈천부경〉이라는 경전이 아니었다면 이렇게까지 각 경우의 제반 문제들을 숙고하지는 않았을 것이다. '경(經)'이라는 글자는 그야말로 성인의 말씀 중에서도 가장 핵심이 되는 중요한 내용을 담고 있을 때에만 붙여져 왔음을 상기할 때 최상의 존승을 받아야만 하는 것이다. 그런 만큼 최선을 다해야 하는 것이다.

결국 '천부경'이라는 경명은 경문을 구획하는 정간의 밖에 서사함이 가장 여법하다는 결론을 얻었다. 즉 경명과 경문을 함께 서사하되 각각의 영역을 다시 구분하기로 한 것이다.[도63]

이제 체재상 경명과 경문의 글자 크기를 어떻게 서사할 것인가 하는 문제만 남았다. 경명을 경문보다 작은 글씨로 서사할 것인가, 동일한 크기

의 글씨로 서사할 것인가, 아니면 보다 큰 글씨로 서사할 것인가?

필자는 평소에 사경에서 권수제를 경문의 글씨보다 약간 크게 서사하곤 한다. 그리고 일반적으로 시화작품에서도 제목을 본문보다 약간 큰 글씨로 서사하곤 한다. 한편 사경에서의 한역자와 국역자, 시문에서의 작가명은 아래쪽에 기준을 두고 작은 글씨로 서사한다.

그러나 〈천부경〉에서는 이러한 일반적인 서사 방법이 합당하지가 않다. 경명과 경문의 구획 방법이 다르기 때문이다. 즉 세로로의 정간의 유무에 차이가 있기 때문이다. 만일 경명의 글씨를 경문의 글씨와 같거나 보다 큰 글씨로 서사할 경우엔 경명을 서사하는 공간을 경문을 서사하는 공간보다 크게 설정해야 비슷해 보인다. 그렇지 않으면 경명의 서사부분이

[도63] 텍스트, 〈천부경〉

답답해 보인다. 똑 같은 크기의 글씨로 서사할 때 경명부분이 경문부분에 비해 상대적으로 좁게 느껴지는 시각적인 착시현상을 염두에 두었기 때문이다.[도64, 참고도판]

그러한 까닭에 경명의 글씨를 경문보다 약간 작게 쓰는 것으로 일단락 지었다.

[도64] 필자의 작품, 감지금니〈천부경〉

(3) 〈천부경〉의 서체

이제 형식 안에 담길 내용인 서체와 장엄 관련 내용만 남아 있다.

앞서 기술한 바와 같이 〈천부경〉은 처음에 녹도문으로 기록되었다가 전서체로 새롭게 기록되었으며 이후에 다시 최치원에 의해 한문으로 기록되었다는 점으로 볼 때, 최치원에 의해 이루어진 한문 기록은 해서체로 추정할 수 있다. 현재까지 전해지는 최치원의 서예에 관한 기록과 필적으로 볼 때 더욱 그러하다. 주지하다시피 최치원은 당나라에 유학하면서 역대 중국 명필들의 글씨를 섭렵한 후 이를 토대로 자신만의 독창적인 서풍을 구축하였는데, 그 가운데서도 특히 해서체에 일가를 이루었다.[도65]

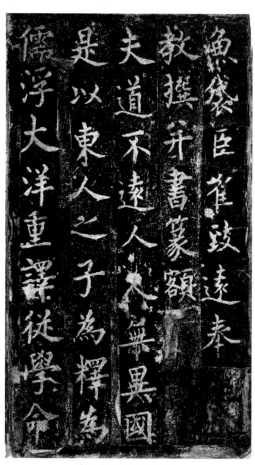

[도65] 〈진감선사탑비명〉

중국에서 해서체가 성립된 후 일상에서 가장 널리 사용되면서도 정중한 서체로 자리매김 된다. 이후 초당(初

唐)의 구양순과 우세남에 이르러 엄정한 법도를 지닌 서체로 최종 정립된 다고 할 수 있는데, 이는 현재까지 전해지는 구양순과 우세남 필적의 필획과 결구법, 장법 등을 통해 확인할 수 있다.

하니 당나라에 유학했던 최치원이 이러한 서체의 변천 과정과 각각의 서체의 구분 사용의 효용성을 누구보다도 잘 알고 있었다고 할 수 있다. 그러한 최치원이 〈천부경〉과 같은 중차대한 경전의 내용을 서사하였다면 해서체로 서사하였을 것임을 상정하는 일은 그리 어렵지 않다. 전서체 역시 한문의 중요한 서체의 하나이고 장중함과 엄숙함을 근간으로 하는 서체임에도 불구하고 굳이 최치원에 의해 비로소 다시 한문으로 기록되었다 함은 결국 해서체로 제대로 정확하게 기록되었음을 의미한다고 할 수 있기 때문이다. 달리 말하면 전서체는 정확한 문자 사료로서는 다소 부족함이 있는 서체라는 인식이 자리하고 있었다고 할 수 있는 것이다.

한자의 생성 원리인 6서법(六書法)과 대표적인 한문 서체인 5체 성립의 역사적인 변천과정을 통해 살펴볼 때에도 이러한 인식에 대한 상정은 지극히 합당하다. 쉽게 말하면 갑골문 시대에는 한자의 개별 글자 수가 많지 않았고, 전서의 시대 역시 마찬가지였다. 환언하면 선사시대는 고대와 중세에 비해 인간의 지능이 다소 부족했던 시대라 할 수 있는 것이다. 인간 지능의 발달과 지식의 축적, 전파는 더욱 많은 한자를 필요로 하게 되는데, 한자의 생성 원리 6서법 중 뒤늦게 이루어진 생성 원리인 형성문자와 회의문자로 만들어진 문자가 상형이나 지사문자보다 월등히 많음을 통해 이러한 사실을 알 수 있다. 즉 급격한 지식과 문화, 기술의 진보에 따라 많은 회의문자와 형성문자, 더 나아가 전주와 가차문자들이 나타났음을 상정할 때, 전대는 후대에 비해 개념에 따른 어휘 및 사물에 따른 구별을 가능토록 해 주는 글자 및 어휘가 빈약했다고 할 수 있는 것이다.

해서체는 한문 서체 발전의 마지막 단계로서 최종적으로 가장 이상적

인 형태로 정립되었고, 이후 1700여년 동안 지속적으로 일상의 표준 서체로 사용되었고 발전한 서체이다. 또한 가장 익히기 쉽고 정중하고 엄정하면서도 누구나 쉽게 알아볼 수 있다는 장점을 지니고 있다. 그러한 까닭에 표준서체의 위치를 다른 서체에 내주지 않고 꾸준히 독점하다시피 하여 왔던 것이다.

따라서 서체는 해서체로 서사함이 가장 타당하다는 결론은 이미 일찍부터 내려져 있었다.

그렇다면 역대 명필들의 글씨 중 누구의 서풍을 참고할 것인가?

가장 엄정하고 정숙하며 법도와 위엄을 갖추고 있으면서도 백성들 위에 군림하는 듯이 위압적이지 않은 해서체, 친근함을 지니고 있으면서도 속되거나 천박하지 않은 해서체, 변화를 크게 드러내지는 않지만 호수면의 잔물결처럼 미세한 변화를 보임으로써 거슬리거나 부담을 주지 않고 강한 의지와 같은 골력을 점획 안에 갈무린 그러한 해서체를 생각했다. 이러한 내용을 담은 서체의 구사는 참으로 어려운 일이라는 것을 지금까지도 늘 느끼곤 한다. 특히 표면에 드러나는 거친 점획은 〈천부경〉의 원리와 상충한다는 점에서 최대한 경계해야 한다는 점을 가장 우선시하였다.

하여 평소의 필자의 글씨보다 좀 더 부드럽고 점획을 풍만하고 윤택하게 하면서 조금씩의 변화를 추구하는 글씨를 구사하고자 했다.

〈천부경〉에는 같은 글자가 반복되어 나타나곤 하는데 특히 그러한 글자들의 변화에 유의해야만 했다. 얼핏 보면 점획의 구사와 결구법이 동일한 것 같지만 눈밝은 사람에게는 모두 그 호흡이 다름을 구분할 수 있도록 변화를 주면서 서사하고자 했다.

다만 정방형의 정간을 긋고 그 안에 서사하는 관계로 최소한의 절제를 필요로 함은 당연한 귀결이지만 그 안에서 최대한 자연의 이법에 맞는 결

구법을 추구하기로 했다. 자연의 이법에 맞는 결구법이란, 긴 글자는 길게 쓰고 납작한 글자는 납작하게 쓰며 큰 글자는 크게 쓰고 작은 글자는 작게 쓰는 방식이다.[도66], [도66-1] 예컨대 나무의 경우, 옆으로 가지를 넓게 드리우는 나무가 있는가 하면 위로 곧게 솟는 나무가 있으며 둥글둥글하게 자라는 나무 등 저마다의 성정대로 자라면서도 조화롭게 숲을 이루는 것과 같다.

[도66] 〈문무왕릉비편〉

[도66-1] 〈문무왕릉비편〉 (세부)

(필자의 경우 게으른 까닭도 있지만 실내에 화초를 기르지 않는 이유가 여기에 있다. 화초를 집 안에서 기르는 일은 자연의 이법에 위배되기 때문이다. 화초는 답답한 화분 안이 아닌 너른 대지에 뿌리를 내리고서 눈비를 맞기도

83

하고 바람과 햇볕을 마음대로 느끼는 자연 속에서 자라야 하는 것이다. 만일 우리 인간이 화초의 아름다움과 생명력 등등을 제대로 느끼고 싶다면 자연 속으로 찾아 가면 된다. 가까이는 창밖을 내다봄을 통해서도 느낄 수있다. 애완동물 역시 마찬가지이다. 가축이야 약간의 다른 관점이 존재하지만, 야생동물은 각각의 동물들에 가장 적합한 환경에서 삶을 영위하는 것이 가장 이상적이다. 만일 맹수들을 우리 안에 가두어 둘 때는 그들 동물들은 본래의 성정을 잃게 되는 것이다. 특히 분재와 같은 경우 필자는 인간 잔인성의 극치로 본다. 줄기를 비틀고 가지를 비틀며 인간의 입맛대로 잘라내 병신으로 만들어 놓고 그것을 즐긴다는 것, 그 얼마나 잔인한 일인가. 이는 나무의 고통을 전혀 생각지 않는 인간 본위의 극치이다.)

필자는 서예 또한 그러한 관점에서 바라본다. 그러면 '서예란 무엇인가?'에 대한 다소의 의문을 풀 수 있다. 즉 오늘날 기괴함만을 추구하는 세태에는 분명 문제점이 있다. 서예에도 자연의 이법이 내재되어 있어야하는 것이다.(이에 대해서는 차후 필자의 書論에서 자세히 논하고자 한다.) 그러한 점에서 남북조시대의 글씨, 그 중에서도 특히 북조의 해서는 자연의 이법과 같은 다양성과 윤택함이 매우 부족하다. 이러한 자연의 이법에 맞는 결구법은 최종적으로 남조와 북조의 서로 상반된 서풍의 조화를 추구한 초당(初唐)의 구양순과 우세남에 이르러 비로소 완성되었다고 할 수 있다. 하여 초당 이후 명필들의 서풍을 서사의 기저에 두기로 했다.
이러한 절제 속의 조용한 개성의 표출은 인간의 가장 아름다운 덕목 가운데 하나이기도 하다. 모든 성인들은 방임이 아닌 절제를 통해 성인의 위(位)에 올랐기 때문이다. 뿐만 아니라 새로운 창작이기도 하다. 오늘날 기본적인 법도마저도 소홀히 한 채 기이함만을 추구하며 개성적이고 창조적이라고 하는 일방적인 사고는 매우 위험한 것이다.

그렇게 하여 〈천부경〉 경문의 서사가 이루어졌다.

(4) 〈천부경〉의 장엄

그렇다면 정간을 긋고 그 공간 안에 위에 기술한 내용인 서법적인 요소
만 담을 것인가, 아니면 다른 장엄을 곁들일 것인가?
사소한 물건으로부터 건물과 같은 거대한 구조물에 이르기까지 보다 위
엄과 가치를 지니는 사물은 장엄을 하는 것을 기본으로 하고 있다. 여기
에는 상징성이 존재한다. 고대 제왕, 귀족들의 장신구만 생각해도 이러한
사실을 분명히 알 수 있다. 따라서 장엄을 하면 할수록 사물의 가치는 빛
이 난다.[도67], [도68]

[도67] 〈묘지명〉의 장엄

[도68] 〈묘지명〉의 장엄

그런데 〈천부경〉은 우주의 이법, 즉 생성과 운행 및 소멸의 원리라는 엄청난 내용을 담고 있다. 이러한 엄청난 내용은 각각의 글자와 문장 속에 담겨 있다. 따라서 글자와 문장이 주인이다. 그러한 까닭에 장엄을 하더라도 경문의 글자들이 장엄에 묻혀서는 안 된다. 즉 절제가 필요한 것이다. 따라서 장엄을 하되 최소한의 고귀한 장엄으로 경전의 내용을 받드는 역할을 할 수 있는 만큼만 장엄할 때 〈천부경〉과 장엄이 동시에 빛나게 되는 것이다.

여기에 착안하여 우선적으로 검토한 내용물이 앞서 표지에도 사용했던 태극기와 무궁화이다. 특히 태극기의 괘에 주목했다.

우선은 고려 전통사경의 표지와 변상도의 테두리 장엄, 즉 결계(結界)를 생각했다. 하여 태세의 쌍선을 안팎으로 그어 공간을 확보하고 그 안에 고려 전통사경에서 일반적으로 보이는 보운당초문이나 법륜과 금강저 대신에 태극과 8괘를 그려 넣어 장엄하는 것으로 결론을 지었다. 왜냐하면 이 둘은 순환의 영속성이라는 점에서 상통하는 것으로 분석되었기 때문이다.

태극기의 괘는 4괘이다. 그런데 괘는 본래 8괘다. 그리고 이 8괘는 복희(伏羲)의 8괘[도69]와 문왕(文王)의 8괘[도70], 정역(正易)의 8괘[도71]가 각각 다르다. 방위가 서로 다르고 배치 방법이 다르다. 과연 3역(易) 중 어느 괘를 기본으로 할 것인가? 또한 배열 순서는 어떻게 할 것인가? 순환의 방법으로 할 것인가, 아니면 서사의 순서에 따른 배치를 할

[도69] 복희-8괘

[도70] 문왕-8괘

[도71] 정역-8괘

것인가? 이들 3역(易)을 모두 수용할 수 있는 방법은 없을까? 참으로 난해한 문제에 직면한 것이다.

이때 우선적으로 고려한 것이 문헌의 기록이다. 문헌 신빙성의 문제는 필자의 영역을 넘어서는 문제이기 때문에 차치하고 일단은 복희가 약 5,600년 전 배달의 5세인 태우의(太虞儀)환웅의 막내아들이라는 기록을 참고한 것이다. 그리하여 복희의 8괘가 장엄의 내용으로 채택되었다.

이제 복희씨의 8괘를 순환 원리를 따라 배치할 것인가, 아니면 서사 순서에 따라 배치할 것인가 하는 문제가 남아 있다.

〈천부경〉은 횡적(橫的)으로는 오른쪽에서 왼쪽으로 진행되는 일반적인 서사 방식을 따랐고, 종적(縱的)으로는 당연히 위에서부터 아래로의 서사 방식이다. 결국 이러한 서사 순서에 입각하여 우선은 〈천부경〉이라는 제목의 위쪽 모서리를 기준으로 삼고, 종(縱)으로는 위에서 아래로 펼쳐지는 순서를 따랐다. 그리고 횡(橫)으로는 오른쪽으로부터 왼쪽으로 전개되는 방식을 따랐다. 그리하여 〈천부경〉 위쪽 모서리의 대각선이 되는 지점, 즉 맨 마지막 글자인 '一'의 아래 모서리에서 모아지는 방식으로 전개되게 된 것이다.(이러한 부분은 옳고 그름의 문제가 아닌 취사선택의 문제이다. 아마도 지금 제작을 하게 된다면 순환의 원리를 따를지도 모르는 것이다. 그렇게 된다면 시계방향으로 도는 방식으로 전개될 터이다. 그래도 기점만큼은 〈천부경〉이라는 제목의 위쪽 모서리가 기준이 된다.)

그렇다면 태극은 몇 개를 그려 넣고 그 사이사이에 8괘를 그려 넣을 것인가?

이때 우선적으로 생각한 것이 '3'이라는 숫자이다. 천·지·인(天·地·人)의 3, 환인과 환웅과 단군의 3, 천부인인 풍백(風伯)(鏡)·우사(雨師)(鼓)·운사(雲師)(劍)의 3, 복희·문왕·정역의 3 등에서 얻은 숫자이자

〈천부경〉 원리 중의 핵심 숫자이기도 한 것이다. 이 3을 4면에 배치하게 되면 전체 12개가 되고, 이러한 구분의 외곽인 태극 역시 12개가 된다. 그럼에도 불구하고 각 변마다 태극은 4개가 배치되는 것처럼 보인다. 그리고 4와 3은 짝수와 홀수의 조합에 해당된다. 따라서 음양의 원리에 합당하다. 그렇게 하여 태극과 8괘의 배치 순서 및 숫자가 정해지게 되었다. 그리고 태극기에서의 태극은 음과 양의 청(靑)과 적(赤), 둘로 나뉘어져 있지만 앞의 '3'이라는 숫자를 원용하여 3태극으로 하였다.

이렇게 하여 〈천부경〉 부분의 서사와 장엄이 완성되었다.

＊ 필자는 〈천부경〉을 주제로 여러 점의 작품을 하였다. 흑지(黑紙)에 은니로 서사한 작품, 자지(紫紙)에 금니로 서사한 작품, 감지에 금니로 서사한 작품 등이 있는데, 최종 완결 종합편으로 제작한 작품이 자지금니〈천부경만다라〉[도72]이다. 이 작품은 전통사경을 현대적으로 재해석하여 만다라의 기본 원리에 입각하여 제작한 그야말로 심혈을 기울인 작품으로 기회가 주어진다면 해제를 쓰고 싶은 작품이다. 그만큼 각 부분 심사숙고를 거듭하면서 종합적인 내용들을 축약하여 담고자 했다.

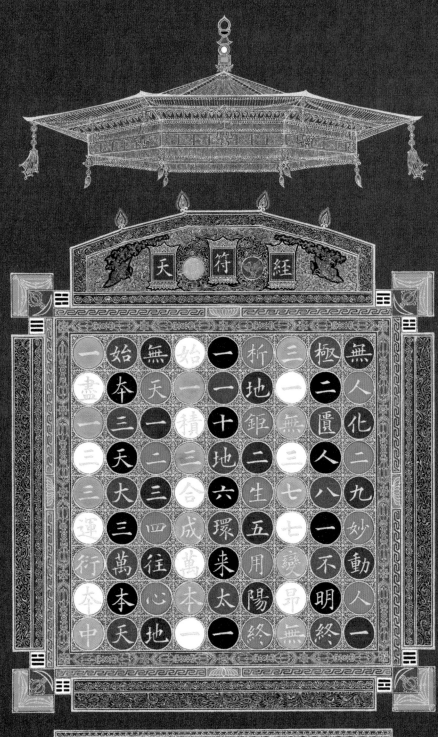

[도72] 필자의 작품, 자지금니〈천부경만디라〉

13. 단군도 (檀君圖)

우리 선조들이 남긴 전통사경 중에서도 가장 장엄스러운 사경에는 변상도가 등장한다. 변상도는 경문의 내용 중 가장 중요하다고 여겨지는 내용을 선묘로 묘사한 그림이라고 할 수 있다. 때로는 간략히 여래설법도만 그려지기도 한다.[도73], [도74] 이러한 변상도는 가장 최종적으로 완성된 변상도의 양식, 즉 우측에는 부처님의 설법 회상이 그려지고 왼쪽에는 본생

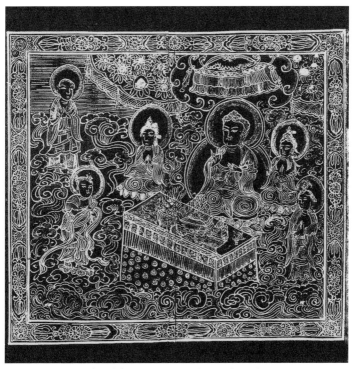

[도73] 감지은니〈묘법연화경〉 권제7 (변상도)

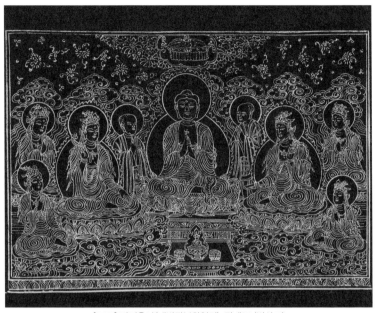

[도74] 감지은니〈대방광불화엄경〉 권제34 (변상도)

담이라든지, 아니면 경전의 내용 중 가장 중요하다고 여겨지는 내용이 그려진 변상도[도75], [도76] 보다 낮게 평가될 수밖에 없다. 변상도에는 이렇게 경전의 내용이 축약되어 묘사되는 까닭에 읽는 경전이 아닌 '보는 경전'이라 칭해진다. 이러한 기능성에 더하여 서양과 아랍권에서 제작된 다양한 일반 채식사본들과는 달리 변상도는 종교화로서 심심을 고취시킨다는 의미를 지니기도 한다. 공간적인 거리의 이동성이 있을 때 법식을 갖추지 못한 장소에서 법신사리로서 예배 대상의 역할도 함께 하는 것이다.

이러한 그림을 통한 경전 내용에 대한 해독은 서양에서도 신학자들의 필경사에 대한 정보제공의 방편으로도 자주 요구되었다. 대표적인 경우가 그레고리우스 대교황(재위590~604)으로 그는 "그림은 글이 독자에게 해 주는 것과 같은 깨달음을 평신도들에게 제공합니다. 무지한 이들은 그

림을 보고 가야 할 길에 대한 인도를 받기 때문이고 글자를 잘 모르는 자들도 그림을 보고 그 내용을 알 수 있게 되기 때문입니다. 이렇게 그림은 대중들에게 독서의 자리를 대신합니다."라고 강조하는데 이는 변상도의 기능과도 일맥상통한다고 할 수 있다.

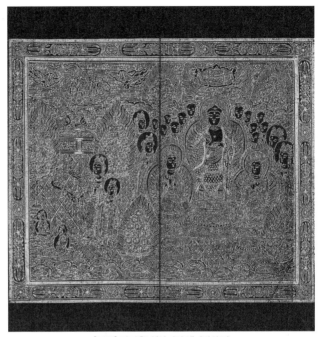

[도75] 감지은니〈아미타경〉(변상도)

필자의 이 작품은 우리나라와 인도네시아 양국 정상의 회담을 기념하는 의미의 작품 제작으로 의뢰 받았기 때문에 맨 먼저 양국 정상의 모습을 그림으로 표현하는 문제도 심도 깊게 검토하였다. 그런데 이 경우에는 서사하는 내용, 즉 〈천부경〉, 〈삼성기〉 내용과 어쩔 수 없는 괴리가 따른다. 변상도에 해당하는 그림은 가급적이면 서사의 내용과 일치하는 것이 좋은 것이다. 그럼에도 불구하고 양국 정상 회담의 장면을 그려 넣으면 더 좋지 않을까 하는 생각이 뇌리를 떠나지 않았다.

한편으로는 본문의 내용에 입각하여 환인과 환웅, 단군의 삼성(三聖)을 묘사하면 어떨까도 생각하였다. 특히 화면을 3분하여 삼성께서 백성들을

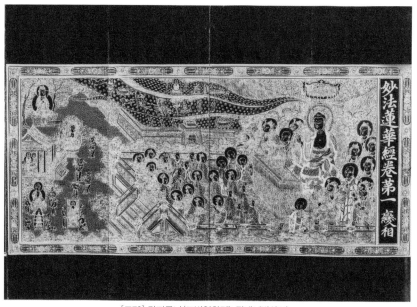

[도76] 감지금니〈묘법연화경〉권제1 (변상도)

다스리는 당시의 생활상을 그린다면 가장 좋겠다는 생각을 했던 것이다.
본문인 〈삼성기〉의 내용에는 이와 관련한 여러 소재와 제재가 담겨 있다.
(아마도 좀 더 많은 시간이 주어졌더라면 최소한의 고증을 거쳐 한 번 도
전해 보았을 것이다. 지금의 생각이지만 아마도 그렇게 제작되었다면 후
일에 현재의 작품보다 역사적으로 더 높은 평가를 받는 작품이 탄생하였
을 것이다.)

아무튼 생각이 여기에 미쳤고, 〈삼성기〉의 내용에 대해 다시 한 번 검
토했다. 그런데 고증의 문제가 심각하게 대두되었다. 과연 최소한의 고증
이라도 거쳐 당시의 생활상을 그림으로 재현할 수 있을까? 그렇지 못하다
면 거짓 그림을 그리는 셈이 된다. 이러한 거짓은 사경의 정신뿐만 아니
라 예술의 정신에도 부합되지 않는다. 마음은 굴뚝같았지만 주어진 시간
안에 그러한 변상도에 해당하는 그림을 제작을 한다는 데 자신이 없었다.
필자가 우리나라 고대 유물에 관련된 자료도 웬만큼 가지고 있지만 연대
가 지금으로부터 4천 년이 넘는 시기의 자료는 없다. 뿐만 아니라 그와 관

련된 학계의 연구 자료도 없다. 마음만 앞설 뿐 막막하기만 했다.

어떤 실마리를 얻을 수 있을까 하여 심지어는 어린이 역사 만화까지도 뒤졌다. 그러나 만화는 주로 어린이들을 대상으로 하고 있기 때문에 고증에 대한 책임감이 덜 하다는 것을 느꼈다. 적어도 양국 정상회담을 기념하기 위한 작품을 하는 입장에서는 최소한의 고증을 바탕으로 해야 한다는 것이 필자의 생각이었다. 뿐만 아니라 만화에서는 채색을 통해 빈 공간들을 보완하면 그만이라서 선묘로만 표현해내는 방법하고는 괴리감이 크다. 선묘로만 그릴 때에는 빈 공간들의 처리가 너무나 어려운 것이다.

그리하여 안타깝지만 우리가 국조로 숭앙하는 단군상만을 그려 넣기로 했다. 지금도 변상도 작업을 할 때 가끔은 이러한 난관에 봉착할 때가 있다. 그러한 까닭에 변상도와 같은 그림을 그릴 때에는 일반인들이 무심코 지나치는 어느 한 부분을 고쳐 그리기 위해 그와 관련된 수십 권의 책을 정독하기도 하는 것이다.

필자는 역사 소설을 쓰는 작가들을 존경한다. 역사 소설은 작업실에 틀어박혀 상상만으로는 절대로 쓸 수 없다. 만약 그러한 작품이 있다면 수준 미달의 작품이라 할 수 있을 것이며 독자들을 기만하는 행위로 지탄을 받아야 마땅하다. 역사 소설을 쓰는 작가는 역사에 대한 이론적인 깊은 연구뿐 아니라 여러 차례 현장을 답사하여 그와 관련한 해박한 지식을 가지고 있어야만 한다. 여기에 소설적인 구성을 하고 인간의 심리 묘사까지 진행하면서 독자를 위한 읽는 재미까지도 곁들여야 한다. 이는 사극과 관련된 일들을 하는 분들도 마찬가지이리라. 종종 사극의 역사적인 내용의 왜곡에 대한 분분한 말들이 나오는 일이 있는데, 이 또한 프로 정신의 결여에 기인한 결과라 할 수 있다.

그리하여 부득이 이전에 많이 보아 온 익숙한 단군상을 떠올렸고, 과연 그 단군상이 초상화로 그려져도 괜찮을까를 고민했다. 출판 자료와 인터

[도77] 단군도

넷 자료의 취합을 통해 단군상과 관련된 여러 자료들을 검토했다.[도77] 과연 어느 단군상이 가장 권위 있는 합당한 초상화인가 하는 문제를 검토했던 것이다. 필자가 느낀 바로는 많은 단군 초상화가 미흡함을 지니고 있었다. 그렇다면 필자가 새로운 초상화를 그려내야 한다. 그것도 최소한의 고증을 거쳐서 말이다.

예전에 국립중앙박물관 개관시 우리의 역사 연표를 고구려, 백제, 신라로부터 제시하였음을 언론을 통해 접한 적이 있다. 고조선의 역사마저도 부정하고 있었던 셈이다. 그러한 고조선과 그 시조인 단군왕검의 위상에 비애감마저 들었었다. 현재까지도 '단군신화'로 불리고 있는 것이 현실이다.

막상 작품의 제작에 임하면 추상적인 생각이 구상화 되어야 하기 때문에 무척 복잡하다. 역사적인 내용에 대한 고증의 부분도 세부적으로 들어

가면 더욱 복잡해진다. 예컨대 복식(服飾)의 문제만 해도 세분하면 매우 복잡해진다. 당시에 군왕은 왕관을 썼는지, 썼다면 어떠한 형태였을 것인지, 모자에 장식은 있었는지, 있었다면 어떠한 재료와 디자인의 장식이었는지 등등. 옷은 어떤 형태였으며 상·하의가 분리되었었는지, 분리되었다면 겉옷은 어디까지 내려왔고 재질은 어떠했으며 하의는 어떠한 형태였는지 등등. 더 세부적으로 들어가 목 부분의 처리는 어떠했고 옷고름은 과연 있었으며 소매의 길이는 어떠했는지 등등 더욱 난해해진다. 당시 군왕의 복식에 혁대는 존재했는지, 존재했다면 어떠한 재질에 어떠한 형태였으며 장식이나 장신구는 달려 있었는지, 달렸다면 어떤 상징성을 지닌 장신구였는지. 그리고 신발은 존재했는지, 존재했다면 어떠한 재질에 어떤 형태였을 것인지 하나하나 고증이 되어야 한다. 뿐만 아니라 군왕이 앉는 어좌는 어떠한 형태로 존재했으며 장식은 과연 있었을 것인지, 귀금속으로 했을 것인지 아니면 다른 재료로 했을 것인지 등등 모든 부분에 대한 고증을 필요로 한다.

이러한 각 부분들에 대한 내용이 정립이 되어야 비로소 그림으로 표현될 수 있다. 여기에 선묘로만 나타낼 때에는 빈 공간들의 처리 방법까지 연구되어야만 한다. 아니면 비워두거나 채색으로 빈 공간들을 채워야 하는데 이는 전통사경의 변상도와는 괴리가 있게 된다. 이러한 어려운 문제들을 생각해야만 했다.

일단은 단군상을 어떻게 모셔야 할까를 생각하면서 취합한 여러 도상들을 살펴보았다. 그런데 대부분 대동소이했다. 어찌 보면 그럴 수밖에 없으리라는 생각도 들었다. 앞서 단군상을 그렸던 분들도 필자와 같은 어려움에 봉착했었으리라. 하여 그 중 필자에게 가장 친숙한, 학창시절 책에서 보아 눈에 익었던 도상을 모사하기로 결정을 했다. 그러나 약간의 수

정의 여지는 존재한다. 그렇게 하여 필자에 의해 약간 수정된 단군상이 작품에 그려지게 되었다. 아마도 가장 큰 변화는 단군상에 두광을 넣었다는 점일 것이다.

부처님과 같은 성인의 경우 두광이나 신광을 묘사하곤 한다. 그리고 단군은 우리 민족의 국조, 즉 성인이다. 따라서 부처님과 같은 성인의 표상 중의 하나인 두광을 그려 넣는 일은 큰 무리가 없으리라는 결론을 얻었다. 그리고 두광은 원형과 타원형으로 그리는 방법이 있는데 우선은 원형으로 그리고 두광 안의 공간, 즉 빛의 광선은 직선으로 그리는 방법과 곡선으로 그리는 방법, 혹은 상징성 있는 사물(동물, 식물)들을 그려 넣는 방법, 화불들을 그려 넣는 방법 등이 있는데 이 중 한 가지의 방법을 선택해야만 했다. 숙고 끝에 태극기와 우선卍(右旋卍)자와 같은 방법으로 그리는 것이 보다 합당하다는 생각을 하게 되었고, 그러한 결론에 의거하여 그와 같은 방향으로 전개하였다. 우선卍자는 고려불화에서도 부처님의 가슴에 금니로 그려

[도78] 〈미륵하생경〉 (변상도)

지고 있으며[도78] 고려사경 변상도의 주존불 가슴에도 그려진 경우가 많다.[도79] 그리고 고려사경 변상도 주존불 두광의 광선에는 우선卍자형과 좌선卐자형이 혼용되고 있다. 그런데 우요삼잡(右繞三匝)을 생각한다면 우선卍자형의 광선이 보다 여법하다는 결론을 내렸다.[도80], [도80-1]

[도79] 감지금니〈묘법연화경〉 권제5 (변상도)

단군상의 옷에 문양 장식을 하고 싶은 한편으로는 옷의 문양 장식을 선묘로 채우게 되면 오히려 두광이 빛을 잃게 된다는 생각을 하였다. 고민 끝에 두광을 보다 강조하고자 옷에 무궁화 장식 문양을 하고 싶은 마음을 뒤로 물렸다. 대신에 어좌(御座)와 뒷배경에 무궁화와 태극문양을 장식하는 쪽을 택했다. 여기에 바닥의 전돌을 조금이라도 장식하는 쪽으로 결정 지었다. 하여 무궁화와 태극 문양 등을 사용하여 최소한으로 장식하기에

[도80] 감지금니〈묘법연화경〉 권제4 〈변상도〉

이른 것이다.

　이렇게 하여 단군상이 완성이 되었다.

　이제 단군상 그림의 테두리 장식을 할
것인가, 아니면 태세 쌍선의 내외 공간을
비워둘 것인가 하는 문제가 남았다. 앞서
〈천부경〉의 테두리는 태극으로 구분하고
그 안의 공간을 8괘로써 장식하였다. 따

[도80-1] 감지금니〈묘법연화경〉 권제4 (세부)

라서 이와 다른 장식을 하는 편이 좋다는 생각을 하였다.

　맨 먼저 떠오른 장식 문양이 표지 테두리의 당초문이다. 당초문은 넝쿨
식물의 줄기로 질긴 생명력, 즉 영생을 상징한다. 이는 고조선의 오랜 역

사와 부합된다. 단군조선은 기원 전 2333년부터 시작하여 기원전 295년까지 47대에 걸쳐 2천 년이 넘는 오랜 기간 존속하였으니 영생문양은 당연히 묘사되어야 하는 것이다. 따라서 당초문은 당연한 귀결이지만 당초문에 붙는 내용은 어떻게 하는 것이 좋은가? 이 때도 가장 먼저 천부인을 생각하였다. 그런데 당초문에 붙일 경우 너무 작기 때문에 모양이 선명하지 못하여 제대로 진가를 발휘할 수가 없다. 후대에 나타나는 와당과 전돌의 문양들도 생각했다. 후대의 유물에서는 연꽃과 같은 불교적인 내용이 많은데 단군왕검의 시대는 부처님과 같은 성인들이 나타나기 훨씬 이전이다. 따라서 그 이전의 문양을 생각해야 했고, 결국 상서로운 구름문양이 상징성에서 가장 합치된다는 생각을 하게 되었다.

본래는 표지의 테두리 장식에서 구름문양이 당초에서 떨어진 것과는 달리 당초문에 붙이는 방법을 생각했다. 그러나 좁은 공간 안에 그렇게 장식한다면 시각적으로는 불편해 보여 지저분한 감이 있다. 하여 표지에서는 은니로 그렸기 때문에 여기서는 금니로 그림으로써 재료상의 변화를 주는 것으로 만족하기로 하였다. 이렇게 하여 테두리 장식이 금니의 보운 당초문으로 마무리되었다.[도81]

이 작품에서는 표지 외에는 모두 금니를 사용하였다. 표지는 여러 상징성을 지니고 있으면서 작품을 보호하는 역할을 한다. 따라서 본문보다는 덜 중요한 것이다. 이러한 기능적인 차이 때문에 은니를 병행함으로써 시각적인 효과와 함께 중요도에 따른 재료의 차등 사용이라는 상징적인 효과까지 얻고자 했던 것이다.

[도81] 텍스트, 〈단군도〉 ●무궁화 꽃봉오리 ●태극기 ●무궁화

14. 삼성기 (三聖紀)

이제 사경의 변상도에 해당하는 〈단군상〉을 모셨다. 남은 부분은 경문에 해당하는 본문인 〈삼성기〉의 서사와 장엄, 사성기에 해당하는 발문의 서사와 장엄이다.

(1) 〈삼성기〉의 번역과 서사 체재 구상

1) 번역

〈삼성기〉 상편은 우리 민족이 최초로 세운 나라인 환국의 건국으로부터 고구려의 건국까지를 서술하고 있다. 그런데 앞서 언급한 바와 같이 이 작품에서는 단군시대까지를 서사하기로 했다. 환국의 건립이 지금으로부터 약 9천 년 전의 일이고, 단군조선이 BC 295년까지 존속했으므로 서사하는 내용은 약 9천 년이란 장구한 역사의 핵심만을 최대한 응축시켜 요약한 참으로 웅장하고 거룩한 대 서사시인 것이다.

앞서 기술한 바와 같이 텍스트는 필사본으로 선택하였다. 작은 오류라도 최소화 하고 싶었기 때문이다. 번역해야 할 내용에는 옛날식 표현과 어휘 해독에 어려움이 많은 부분도 있는데 직역을 할 것인가, 아니면 의역을 할 것인가 하는 문제가 대두되었다. 직역을 하면 현대인들에게도 그 뜻이 통하지 않는 부분이 있을 수 있고, 의역을 하면 자칫 실수를 범할 수 있다. 하여 절충점을 찾기로 하고 기존의 번역 자료들의 주석을 검토하면서

최대한 명확하고 구체적이면서도 쉬운 표현으로 윤문 작업을 하고자 했다. 혹시라도 필자의 번역에 잘못된 부분이 있다면 이는 후학들이 바로잡아 주기를 희망한다.

2) 서사의 양식

이 작품은 전통사경에 입각한 작품으로 제작 의뢰를 받았었다. 한국 전통사경의 가치와 예술성을 담은 금니작품으로 양국(한국, 인도네시아) 정상회담을 기념하고 길이 후세에 전하고자 한 것이다. 그러한 까닭에 어떻게 하면 전통사경에 바탕을 두되 한 차원 새롭게 발전시킨 작품으로 제작할 것인지 세세한 부분까지 고민해야 했던 것이다.

필자는 전통사경을 우리나라에 불교가 전래된 후 사경의 모든 양식과 기법이 정립되고 최상의 기법을 구가한 전성기, 즉 14C 전후에 사성된 사경으로 정의하곤 한다. 즉 고구려에 불교가 전래되면서 사경이 시작된 이후 1000여 년이라는 장구한 기간에 걸쳐 수정되고 보완되어 도달한 가장 이상적인 체재와 양식, 최상의 기법으로 제작된 사경을 의미하는 것이다. 그러한 까닭에 전통사경에는 우리 민족의 심미감이 고스란히 담겨 있다고 주장하는 것이다. 그렇다고 하여 이 시기 이외에 제작된 사경들을 전통사경이 아니라고 하는 것은 아니다. 다만 최고 절정기의 사경을 기준으로 삼는 것뿐이다.

이러한 전통사경의 형식과 양식, 체재를 염두에 두고 작품 제작 구상에 들어갔던 것이다.

필자의 이러한 구상은 이슬람권의 코란사경의 전통, 서양의 성경사경의 전통과도 일맥상통한다고 할 수 있다. 코란의 경우 9C에 이르면 첫머

리에 제목과 구절 번호가 덧붙여지기 시작하고 제목들은 상대적으로 작은 서체와 다른 색의 잉크로 서사되는데 이는 신의 계시가 아닌 부분임을 상징한다. 뿐만 아니라 코란을 서사하는 서체는 시간의 경과에 따라 여러 서체를 발전시키는데 이들 서체들은 각기 저마다의 용도에 따라 구분 사용되기에 이른다. 초기의 쿠파체는 대략 11C에 이르기까지 코란을 필사하는 데 사용된 유일한 서체였다. 12C 이후에는 건축물과 물건의 장식 및 마법과 부적 등에도 사용되었다. 이븐 무끌라(886~940년)는 6종의 서체 원리를 규명했는데 그에 의하면 둥근 모양의 나스크체('습자본 서법'이라는 뜻)는 공무를 볼 때의 서기들과 필경사들이 주로 일반적인 서적과 소형 코란의 복사에 사용한 서체이고, 크고 굵은 초서체인 툴루스체('1/3'이라는 뜻)는 기념 건축물의 명각과 코란의 장별 제목의 황금빛 글자에 많이 사용되었으며 나스키체가 우아하게 발전한 서체인 라이하니('나릇풀 식물'이라는 뜻)체는 코란의 서사에 많이 사용된 서체인데 물건의 장식에도 종종 사용되었고, 글자 모양이 둥근 서체인 무하까크('이상적인'이라는 뜻)체는 대형 코란의 서사에 주로 사용된 서체이며 부드럽고 우아한 리까체는 장식적인 용도로는 사용되지 않고 필기체로 사용된 서체이고 타우끼(서명)체는 대법관이 사용한 법원서체로 법관사무국의 서류나 필사본의 간지에 주로 사용되었다. 이밖에도 여러 서체가 개발되어 제각각 용도를 달리하여 사용되었다. 이를 통해 서체마다 제각각의 가장 적합한 용도가 설정되었음을 알 수 있다.

이러한 경향은 성경사경에서도 유사하게 나타난다고 할 수 있다. 가장 먼저 언급할 수 있는 특징은 텍스트 내용의 위계에 따라 예술적 형상화와 장식이 달리 이루어졌다는 점이다. 즉 구원 사건의 보고서인 복음서와 구원 사건을 예고한 성경의 나머지 각 권들, 그리고 구원 사건의 보고나 예고를 해석한 교부들의 저술의 서사에서 가치에 차등을 두었다는 점이다.

그리고 이들 각각의 텍스트 서사에 사용된 서체와 형식이 달라지는 양식으로 발전했다. 즉 서체만 하더라도 텍스트에 부여된 권위의 차등에 의해 그에 합당하다고 생각되는 서체가 선택 사용되었던 것이다. 뿐만 아니라 제목이나 부제, 첫 글자, 첫 낱말, 문단의 첫 행의 글자들의 서체와 장식에도 차등을 두었다. 예컨대 제목이나 부제는 대부분 대문자의 강조체로 서사하고 단락이나 장이 시작될 때의 머리글자는 2~7행 높이의 크기로 적었으며 텍스트 단락 안의 중요한 시구나 문자의 첫머리에는 1.5행 높이의 작은 머리글자를 배치하고 텍스트 안의 번호나 책의 맨 앞에 배치하는 장 목록의 번호를 붉게 표시했던 것이다. 심지어는 글자 사이의 공백, 글자의 크기의 상호 관계, 글을 적는 지면에서의 글자들의 분포 등에 이르기까지 철저한 구상하에 이루어졌다.

우리 전통사경에서는 채색을 거의 사용하지 않기 때문에 이 정도로 복잡한 구상은 없었다고 할 수 있지만 각 부분마다 최상의 장엄의 방법을 모색했음을 살펴볼 수 있기 때문에 이를 바탕으로 하고 현대적인 내용과 기법, 상징성 등을 가장 조화롭게 추가하고자 하는 것이다.

① 천두관(天頭寬)과 지각관(地脚寬)
우리나라 전통사경의 특징 가운데 하나는 천두관(천두선 위쪽의 여백)과 지각관(지각선 아래쪽의 여백)의 여백이 중국의 사경이나 일본의 사경과 다르다는 점이다.(*천두관과 지각관에 해당하는 용어는 국내에 없다. 중국에서 사용하는 용어임을 밝혀둔다.)
현존하는 가장 오래된 지본묵서 사경으로 754-755년간에 사성된 삼성미술관 Leeum 소장의 국보 제196호 백지묵서〈화엄경〉의 천두관과 지각관은 일정하지가 않다. 어느 부분은 천두관이 지각관보다 넓고, 어느 부

분은 지각관이 천두관보다 넓다. 이러한 양식은 현존하는 고려사경 중 가장 이른 시기에 왕실 발원으로 사성된 금자대장경 중의 한 권인 감지금니 〈대보적경〉 권제32에서도 동일하게 나타난다. 이는 이 무렵까지도 천두관과 지각관에 대한 우리 선조들만의 독자적인 양식의 정립이 이루어지지 않았음을 의미한다. 적어도 고려 초까지는 천두관과 지각관에 대한 개념과 미감의 정립이 이루어지지 않았다고 할 수 있는 것이다. 이 점은 또한 사경의 제작 과정을 밝힐 수 있는 매우 중요한 단서 가운데 하나이다.

이후 고려 중기로 연대가 내려오면서 차츰 천두관이 지각관보다 넓어지기 시작한다. 그리하여 고려 후기, 즉 장엄경 사경의 전성기에 이르러서는 천두관이 지각관에 비해 약간 넓은 양식으로 정립된다.[도82] 이후에 사성된 모든 장엄경 사경은 이러한 양식을 따른다. 그리고 그 비율은 약 5 : 4 ~ 3 : 2 로 나타난다.

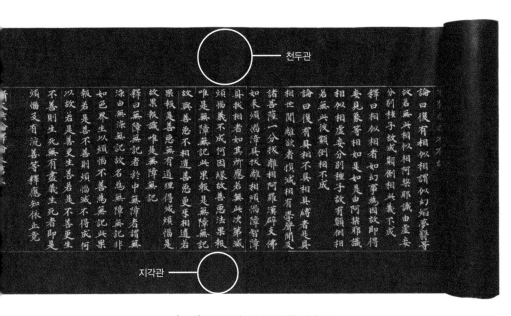

[도82] 감지금니〈섭대승론석론〉 권제3

전통사경에서는 천두선과 지각선의 굵기가 계선보다 굵다는 점에서 거의 일관성을 보인다. 그리고 태세의 쌍선(복선)으로 긋는 방법과 굵은 단선으로 긋는 두 가지의 방법이 존재했다. 천지선(천지선은 천두선과 지각선을 줄인 용어다.)을 태세의 쌍선으로 그을 경우 바깥 선은 굵은 선으로, 안쪽 선은 가는 세선으로 긋고 있음에 예외가 없다. 그리하여 우리의 시선을 천두선과 지각선 사이의 공간인 경문부분에 집중할 수 있도록 도와준다. 이렇게 선 하나까지도 심미감과 효용성을 내재하고 있는 게 우리의 전통사경이다.(이러한 신중함은 성경사경과 코란의 사경에서도 공통적으로 나타나는 현상이다. 코란사경의 경우에도 선 하나 긋는 데까지도 신중한 계획 하에 사성되었고 서체의 굵기와 빈 공간의 크기까지도 철저한 계획하에 이루어졌으며 동일한 글자는 놀라울 정도로 똑 같은 모양으로 서사했다.)

천두관과 지각관에 대해서는 이미 천부경부터 일관되게 구상해 왔기 때문에 그에 준하여 천지선을 그으면 되었다. 천지선이 〈천부경〉, 〈단군상〉의 천지선과 횡으로 나란히 이어지게 하면서 같은 방법으로 그으면 되는 것이다. 이렇게 해야 시각적인 거부감이 발생하지 않는다.

② 계선
그렇다면 천지선 사이의 공간에 각 행을 세로로 구획하는 종선인 계선은 그을 것인가, 생략할 것인가?

전통사경의 경우 신라 백지묵서〈화엄경〉으로부터 조선시대에 사성된 사경에 이르기까지 거의 모든 사경에서 계선을 긋고 있다. 이러한 계선은 대부분 가는 세선, 또는 약간 농도가 옅은 선으로 긋고 있다. 그리하여 시각적인 장애가 일어나지 않도록 하면서 경문의 글씨를 세로로 읽는데 도움을 주고 있다. 뿐만 아니라 경문의 서사시 세로로 줄을 맞추기 편하게

해 준다는 장점도 지니고 있다.

서예에서는 가로와 세로의 선을 바둑판처럼 긋는 정간(井間)이라는 용어가 일반적으로 사용되는데, 이는 종횡으로 선을 그은 상태를 의미한다. 따라서 계선과는 약간의 차이를 보인다. 고구려의 〈모두루묘지〉(5C초), [도83] 백제의 〈사택지적비〉(654년), 신라의 〈무열왕릉비편〉(문무왕대-

[도83] 〈모두루묘지〉

660년 이후) 등이 정간을 긋고, 그 안에 한 글자씩을 서사하고 있다. 정간은 이후의 수많은 석각물에도 등장한다. 물론 서예 유물에서도 세로선인 계선만을 그은 유물도 매우 많다. 백제 〈무령왕묘지석〉(525년)[도84]을 비롯한 많은 비문, 고려시대의 많은 묘지명 등에서 쉽게 찾아볼 수 있다. 심지어는 일본 정창원에 전해지는 〈신라장적문서〉[도85]에도 천지선과 계선이 그어져 있다.(이는 일반 공문서의 하나라는 점에서 주목된다. 일반 공문서에까지도 불교 사경의 영향이 미쳤다고 여겨지는 것이다. 번거로움을

무릅쓰고 이렇게 한 데는 아마도 천지선과 계선을 긋는 사경의 양식이 큰 효용성을 지니고 있기 때문일 것이다.) 사경에서는 현존하는 가장 오래된 지본묵서 서예작품이기도 한 신라 백지묵서〈화엄경〉으로부터 나타난다.

[도84] 〈무령왕묘지석〉

[도85] 〈신라장적문서〉

앞서 〈천부경〉은 가로×세로 9자씩의 정간을 긋고 그 칸 안에 1글자씩을 서사하였다. 이는 앞서 살펴 본 〈천부경〉의 특수성에 기인한다.

〈삼성기〉는 이와는 성격이 다르다. 산문에 해당하기 때문이다. 정간을 그을 것인가, 아니면 천지선과 계선을 그을 것인가 하는 부분은 서체와 연관지어 생각할 수밖에 없다. 자형들의 조화와 맞물려 있기 때문이다. 예컨대 한글 궁체의 경우에는 내려 긋는 획인 'ㅣ'획을 통해 종(縱)으로 글자들의 줄을 맞추지만 〈삼성기〉는 이와는 성격이 다른 고체(古體 : 훈민정음 해례본[도86]을 비롯한 용비어천가, 석보상절, 월인천강지곡 등과 같은 방형의 판본 서체)로 서사함을 이미 염두에 두고 있었기 때문이다. 즉 궁체는 대체로 'ᐊ'와 같은 자형을 지니고 있기 때문에 굳이 계선을 긋지 않더

[도86] 〈훈민정음〉「해례본」

라도 시각적으로 세로로 눈이 따라 내려간다.[도87] 그러나 고체(古體)는 방형의 형태이기 때문에 만약 계선이 없다면 각각의 글자들이 개별적으로 눈에 들어온다. 이럴 경우 행간이 자간과 같거나 자간보다 좁다면 자

간과 행간이 잘 구분되지 않아 산만한 느낌을 받게 된다. 뿐만 아니라 긴 글자는 길게 쓰고 납작한 글자는 납작하게 씀으로써 자연의 이법에 맞는 결구법을 구사하는데 여러 장애가 따른다.

이러한 종합적인 고찰 결과 계선을 긋기로 했다. 이 또한 전통사경에서 번거로움을 무릅쓰고 그었던 계선의 효능을 다시 한 번 상기하며 재점검했던 것이다.

[도87] 〈남계연담〉

③ 권수제(卷首題)

제목은 본문의 내용을 한 마디로 응축한 명칭이므로 본문보다 약간 큰 글씨로 서사하고자 했다. 그런데 만일 제목을 서사하는 공간의 가로의 폭이 본문 1행 가로의 폭과 같다면 계선과의 간격이 좁아지게 되고, 따라서 답답해 보인다. 그러한 까닭에 본문보다 약간 공간을 넓게 설정하여 계선을 긋고 본문의 글씨보다 약간 큰 글씨로 서사하였다. 그리고 한글 제목을 먼저 서사하고 그 아래에 한문 제목을 서사하였다. 한문 서사를 병기한 것은 삼성(三聖)의 의미를 보다 분명히 제시하기 위함이었다.

여기서 많이 고민했던 부분이 한문 〈삼성기〉의 '기'자 표기 문제였다. 필자가 텍스트로 삼은 필사본 원문은 〈삼성기〉에서 '기'자가 '記'로 되어

있다. 그런데 다른 부분에서, 예를 들면 〈단군세기〉에서의 '기'자는 '紀'로 서사되어 있다. 참고 자료로 본 다른 역자들의 책도 본문 부분에서는 활자 '紀'로 표기하는 등 일관성이 없이 혼용하고 있었다.

이 두 글자 사이에는 약간의 미묘한 차이가 존재한다. 오늘날에는 이러한 세세한 부분에 얽매이지 않고 혼용하는 경우도 많다. 하지만 필자는 이를 통일하는 것이 좋지 않을까 생각했다. 숙고 끝에 '紀'자를 선택했다. 왜냐하면 〈삼성기〉가 시간의 경과에 따른 내용의 기술이기 때문에 단순한 기록이라는 의미보다는 역사의 의미를 갖는 것으로 해석했기 때문이다. 그리하여 필사본에 서사된 '記'자를 '紀'자로 바꾸어 서사하게 된 것이다.

④ 한역자

전통사경에서는 한역자를 서사함이 기본이다. 이는 경전의 내용을 서사자 임의로 단 한 글자라도 바꾸지 않겠다는 경전에 대한 경외심과 신앙에 근거한다. 서사의 방식은 경제 다음 행의 하단부, 즉 지각선에 기준을 두고 경제나 경문보다 약간 작은 글씨로 서사한다. 이 또한 제목과 경문, 한역자의 위계 구분에 근거하여 성립된 양식이다.

〈삼성기〉에서는 한역자가 없다. 대신에 찬자(撰者)가 있다. 쉽게 풀이하면 '지은이', '엮은이'이다. 엄밀하게는 '엮은이'라고 하는 것이 더욱 정확하다. 왜냐하면 작가가 시문(詩文)을 창작하는 것과 같은 성격의 글이 아니고 전해 오는 내용 중 핵심만을 가려 뽑아 엮은 것이라 할 수 있기 때문이다. 그렇지만 외람되게도 필자는 본래의 찬자가 '지은이'에 보다 합당하지 않을까 생각했다. 쉽게 말하면 〈삼성기〉가 역사적으로 완벽한 자료에 근거해서만 쓰여지지는 않았을 것이라는 생각인 것이다. 그러한 까닭에 '지은이'라고 해도 큰 무리는 없을 것으로 생각하여 본문보다 약간 작은 글씨로 지각선에 기준을 두고 서사했다.

⑤ 본문

본문은 〈삼성기〉의 내용이다. 사경에서의 경문에 해당한다.

전통사경에서 경문의 서사는 1행 서사 글자 수에 따라 크게 두 가지의 양식이 존재했다. 첫째는 1행 14자의 서사 양식이고, 둘째는 1행 17자의 서사 양식이다. 1행 14자 서사 양식의 사경은 일본 천평(天平)시대 사경원에서는 '대자사경(大字寫經)'이라고 칭하였다. 그런데 우리나라 사경자료에서는 이러한 용어가 사용된 예가 없다. 다만 고려시대(1237년)에 최우의 발원으로 판각된 1행 11자 서사 체재인 〈금강경〉의 간기[도88]에서 '대

[도88] 대자〈금강반야바라밀경〉 간기

자(大字)'라는 용어를 찾아 볼 수는 있다. (〈금강경〉 한 글자 크기는 대략 2.1cm 내외이다.) 이렇게 우리나라 사경에서는 '대자사경'이라는 용어가 보이지 않음에도 불구하고 1행 14자의 사경은 매우 많이 존재한다.

가장 이른 유물로는 8C 후반에 사성된 것으로 추정되는 〈화엄석경〉을 들 수 있는데, 1행에 서사된 글자수는 28자로 이는 14

자의 2배수여서 1행 14자 서사 체재의 응용이라 할 수 있기 때문이다. 이후 고려시대에 대장경으로 판각된 초조대장경과 재조대장경, 충렬왕 발원으로 사성된 은자대장경 등이 모두 1행 14자 서사 체재이다.

이에 비해 현존하는 가장 앞선 시기에 사성된 사경인 신라 백지묵서〈화엄경〉은 1행 34자인데 이는 1행 17자의 2배수이다. 따라서 1행 17자 서사 체재의 응용이라 할 수 있다. 그리고 현존하는 고려 최고(最古)의 금자대장경의 잔권인 감지금니〈대보적경〉 권제32는 1행 17자의 서사 체재이다. 뿐만 아니라 고려 후기, 즉 사경의 전성기에도 1행 17자의 서사 체재가 보다 보편적으로 사용되었다고 할 수 있다.[도89]

[도89] 감지금은니 〈묘법연화경〉 권제5

　이 두 서사 체재 중 어느 것을 선택할 것인가?

　숙고 끝에 1행 17자의 서사 체재를 선택하였다. 1행 17자의 서사 체재가 보다 고식(古式)이라서 〈삼성기〉의 서사에 합당하다는 생각과 함께 양(陽)의 수 중 가장 큰 수인 9와 음(陰)의 수 중 가장 큰 수인 8의 합이 17인데서 1행 17자의 서사 양식이 성립, 유행했다고 보여지기 때문이다. 즉 17

이라는 숫자가 뜻하는 음양의 조화에 대한 상징성을 고려할 때 1행 17자의 서사 양식이 보다 좋겠다는 결론을 내리게 된 것이다. 뿐만 아니라 이 작품에서 1행 14자의 서사 체재를 적용시켰을 때, 글자의 수가 많은 〈삼성기〉의 글씨가 앞서 서사한 〈천부경〉이나 〈단군상〉에 비해 다소 커 보여 조화를 무너뜨릴 수 있다는 점도 1행 17자의 서사 체재를 선택하게 한 하나의 요인이다.[도90]

[도90] 텍스트, 〈삼성기〉의 권수부분

⑥ 권미제(卷尾題)

전통사경은 일반적으로 권미제(卷尾題)를 서사하고 있다. 본래 이 작품은 전통사경을 바탕으로 하여 새롭게 재창조한 작품이다. 따라서 권미제의 서사는 당연한 귀결이라 할 수 있다.

고려 전통사경은 권미제 서사에 앞서 행을 비우는 것이 일반적이다. 경

우에 따라서는 행을 비우지 않고 경문에 이어 다음 행에 권미제를 서사한 유물도 드물게 존재한다. 그러나 거의 모든 고려사경은 경문의 서사 후 1행을 비우고 다음 행의 천두선에 기준을 두고 권미제인 경명(經名)을 다시 한 번 서사하고 있다.[도91] 그리하여 경문의 맨 앞에 서사되는 권수제와 호응하는 수미쌍관(首尾雙關)의 형식을 이룬다. 이는 미적으로도 안정감을 갖게 되고, 의미상으로도 매우 합당한 체재라고 할 수 있다. 시작과 중간과 끝이라는 상징성을 지니면서 이제 바야흐로 경문 부분이 끝났음을 의미하기 때문이다.

이러한 전통사경의 기본 양식을 적용하기로 했다. 권자본이기 때문에 가로로 행의 제약을 덜 받는 장점을 이용하여 전통적인 방식인 1행을 비우기로 했다. 그리고 다음 행의 천두선에 입각하여 권수제와 같은 방식으로 '삼성기'라는 경명을 한글 고체로 서사하고 그 아래에 한문 해서체를 병기하였다. '삼성기'라는 글자는 경문의 글씨보다 약간 크게 서사하고자 했고, 한문의 글씨는 한글보다 약간 작게 쓰고자 했다. 이 작품의 본문은 한글 번

[도91] 감지은니〈대방광불화엄경〉 권제41 권미제

117

[도92] 텍스트, 〈삼성기〉의 권수제

[도93] 텍스트, 〈삼성기〉의 권미제

역본이므로 권미제에서 보다 중요한 글씨는 한글의 경명이기 때문이다.

한 가지 다른 점이 있다면 권수제가 서사되는 행은 권수제를 경문의 글씨보다 조금이라도 크게 서사하기 위해 가로의 공간을 일반 경문을 서사하는 행보다 약간 넓게 설정[도92]한 데 비해 권미제를 서사하는 행은 경문의 행과 동일한 너비로 설정[도93]했다는 점이다. 그 이유는 테두리 장엄과 관련이 있다. 만약 권수제를 서사하는 행과 경문을 서사하는 행의 너비가 같을 경우 테두리 장엄을 위한 태세의 쌍선 중 바깥쪽 굵은 선이 경명의 바로 곁에 있기 때문에 권수제의 글씨가 경문의 글씨보다 조금이라도 클 때에는 경문을 서사하는 행보다 심하게 좁아 보인다. 이에 비해 권미제의

경우에는 그러한 염려를 크게 하지 않아도 된다. 왜냐하면 다음에 경문의 글씨보다 작은 글씨로 서사되는 사성기가 이어지기 때문이다. 또한 권미제가 서사되는 행의 양 옆 계선이 무척 가늘기 때문이다. 계선이 가늘기 때문에 경문의 글씨보다 약간 큰 글씨로 경명을 서사한다 하더라도 시각적인 제약을 크게 일으키지 않는 것이다. 더군다나 경문의 서사를 마친 후 1행을 비우고 권미제를 서사한 후 다시 몇 행을 비우고 사성기를 서사하기 때문에 그러한 걱정은 기우(杞憂)라 할 수 있다. 즉 권미제 전후에서 행들이 비워지기 때문에 좁아 보이지는 않는 것이다. 이는 우리 눈의 착시 현상에 의해 나타나는 결과이다.

이렇게 하여 본문(권수제, 번역자, 경문, 권미제)의 서사에 대한 구상이 모두 마무리 되었다.

이상의 체재와 양식의 구상은 전통사경 최상의 방식을 기본으로 하고 여기에 새롭게 변화를 줄 수 있는 방법을 모색하는 일에 다름 아니다. 전통사경은 각 부분 서열화에 따른 상징성이 긴밀히 결합된 체재와 양식으로 정립되었다. 현재 우리의 사경 연구는 이러한 부분에 대한 심도 있는 연구와 규명에까지 이르질 못했다. 하여 오토 루트비히가 『쓰기의 역사』에서 기술한 기록 매체에 내재한 잠재적 가능성들, 특히 공간적 특성과 시각적 특성들로 요약 정리하는 것이 보다 효과적인 설명이라 할 수 있을 것 같다. 공간적 특성은 글자 사이의 공백, 글자 크기의 상호관계, 글을 적은 지면에서 글자들의 분포를 의미하고 시각적 특성은 이러한 공간과 관련된 크기들을 포함하여 색·장식·회화적 요소들의 투입까지를 의미한다. 그리고 필자가 추구하는 전통사경의 여법함은 이들 공간적 특성과 시각적 특성의 긴밀한 연결과 조화를 추구하는 것이라 할 수 있다.

(2) 〈삼성기〉의 서체 구상

　* 이 작품은 〈표지 ― 천부경 ― 단군도 ― 삼성기 ― 사성기〉 5부분으로 구성되어 있다. 여기에 경심(經心)이라는 공예 영역의 장엄이 부가되어 있다. 이들 각 부분이 만약에 따로 존재한다면, 사성기를 제외한 각 부분은 하나의 독립적인 작품들이라 할 수 있다. 표지는 회화(디자인) 작품이고 〈천부경〉은 하나의 서예작품이며 〈단군도〉는 하나의 회화작품이고 〈삼성기〉는 또 하나의 서예작품인 것이다. 이들 회화와 서예 영역에 있는 4점의 작품이 한 자리에 함께 하고 있는 것이다. 이들 중에서도 가장 비중이 큰 작품은 아무래도 〈삼성기〉라고 할 수 있을 것이다. 즉 이 작품의 명실상부한 본문이라 할 수 있는 것이다. 이제 〈삼성기〉의 세계로 들어가고자 한다.

　앞서 언급한 바와 같이 〈삼성기〉 본문은 고체(古體)로 서사할 것을 이미 생각해 두었다.
　모든 인간사는 내용과 형식의 조화가 제1의이다. 그래서 동전의 안팎에 해당하는 형식과 내용의 조화를 추구하는 것이다.
　〈삼성기〉는 환국의 건립으로부터 단군 왕조까지 약 9천 년 역사의 요점만을 응축시켜 기록한 대 서사시이다. 이러한 엄청난 내용을 어떠한 서체로 담을 것인가? 맨 먼저 한문을 제외시켰음에 대해서는 앞서 언급한 바 있다. 이 작품의 성격과 약간의 괴리가 있다고 여겨졌기 때문이다. 이 작품의 성격은 한국과 인도네시아 정상회담을 기념하기 위한 것이기 때문에 우리나라 고유의 정체성을 담고자 했기 때문인데, 그러기에는 한문은 부담스러웠다. 한자 서사부분은 앞서 제작한 〈천부경〉으로 만족했다.

그동안 필자는 해외에서 행사를 이십여 회 가졌다. 그 중에서도 세계의 모든 인종, 국가, 민족들이 한 데 어울려 사는 미국, 그 안에서도 제1의 도시인 뉴욕에서 가장 많은 행사를 가졌다. 그러면서 느끼는 것은 미국에서는, 더 넓게는 미국에서 살고 있는 세계인들은 일반적으로 '한자(漢字)' 하면, 중국의 문자로 인식하고 있다는 점이다. 이는 거부할 수 없는 냉엄한 현실이다. 2005년 2월 뉴욕 한국문화원 초대로 전통사경 개인전을 가질 때의 일이다. 오픈식에 이어 한국 전통금니사경 제작 설명과 시연을 마친 후였다. 필자의 작품들을 열심히(많은 미국인들은 작품을 참 열심히 보아준다. 한 작품을 몇 분씩 보아주니 정말 '열심히'라는 표현을 쓸 수밖에 없다. 경우에 따라서는 전시 기간 중 몇 번씩 찾는 관람객들도 있다.) 살펴보던 한 서양인이 통역을 통해 필자에게 묻고 싶은 것들이 있다고 했다. 그 첫 번째 질문이 "선생님, 한국 분 아니십니까?" "예, 맞습니다. 그런데요?" "왜 한국 분이 중국 글씨를 씁니까?"였다. 솔직히 뜨끔했다. "한자는 중국에서만 사용한 글씨가 아니고 동아시아 국가에서 모두 사용했던 글씨입니다. 중국, 한국, 일본 모두 공용어로 사용했었습니다. 여기 이러한 부분들(한글사경)은 한국의 고유한 문자입니다." 그러자 이해가 간다는 듯 고개를 끄덕이는 것이었다. 이러한 일은 미국에서 서양인들을 만났을 때 종종 겪는 일이다. 이후로 필자는 서예의 세계화는 한글이 중심이 되어야 할 수밖에 없다는 생각을 하게 되었다.

세계 3대 박물관의 하나로 유명한 뉴욕 메트로폴리탄박물관에서 겪은 당시의 일화를 하나 더 소개하고자 한다. 이 박물관에는 한국실, 일본실, 중국실이 있다. 물론 전시실의 위치와 크기는 다르다. 즉 비중이 다른 것이다. 그럼에도 불구하고 한국실이 따로 있다는 것만으로도 뿌듯하다. 우리 한국실에는 서예작품이라고는 고려시대에 사성된 감지은니〈법화경〉

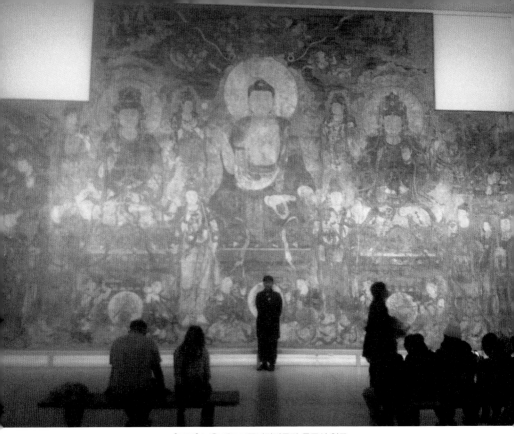

[도94] 뉴욕 메트로폴리탄박물관 중국실 입구

사경이 한 점 전시되어 있을 뿐이었다. 그런데 중국실 입구에는 14C 2/4
분기 시대의 대형 불화(세로 7.52m×가로 15.12m)가 하나의 벽 전면에
걸려 있는(이 작품을 걸기 위해 벽면을 작품에 맞추어 세팅한 것으로 보인
다.) 전시실[도94]을 지나 본 전시실에 이르면 중앙에 진열장을 양쪽으로
길게 배치해 놓았는데 거기에는 그야말로 중국 역사에서 내로라하는 역대
명필들(미불, 조맹부, 동기창 등)의 두루마리(권자본, 세로 35cm 전후) 서
예작품들이 전시되어 있었다. 서예작품을 가장 중요하게 배치하고 있었던
것이다. 이러한 점에서 우리나라와 관점이 매우 다름을 느낄 수 있었다.
필자의 과민반응인지는 몰라도 한자는 자기들 문자라고 위세를 떠는 것
같았다. 달리 말하면 이웃 나라들은 중국의 속국이라서 한자를 쓸 수밖에
없었다는 것을 강조하는 듯한 정말 께름칙한 느낌이 들었던 것이다.

필자가 이렇게 장황하게 사설을 늘어놓는 것은 우리 한국의 서예가들이 한글 서예에 보다 깊은 애정을 갖고 발전시켜 세계 속으로 나아가야 한다는 점을 강조하기 위해서이다. 한글서예가를 폄하하는 한문을 전문으로 하는 서예가들은 그야말로 '우물 안 개구리'라고 할 수밖에 없는 것이다. 즉 한문서예는 한문서예대로, 한글서예는 한글서예대로 대등하게 어깨를 나란히 하면서 상호보완하면서 발전시켜야 하는 것이다. 오늘날에는 오히려 한글을 전문으로 하는 서예가가 한문을 전문으로 하는 서예가보다 자부심을 가져도 좋다고 생각한다. 다만 과거 한글서체의 고착화를 탈피하여 그야말로 '법고창신' 해야만 희망을 가질 수 있다. 이는 한글서예가 한문서예보다 세계화의 전망이 더 밝다는 필자의 확신 때문이다.

한문서예와 한글서예는 서양에서의 대문자와 소문자의 관계성과도 비교 연구가 가능하리라 본다. 물론 동양정신과 원추형의 붓의 상징성을 비롯한 서법 체계에서 큰 차이가 있으나 상호 비교, 연구하여 정립할 때 보다 명확한 정체성 확립이 가능하리라 생각한다. 즉 서양의 필경사들과 필사의 변천 역사에 대해 살펴 본다면 실마리를 얻을 수 있는 것이다. 각각의 서체가 지니고 있는 권위와 상징성, 실용성과 효용성, 각 서체간의 서열에 이르기까지 분석적으로 접근한다면 보다 효과적인 명확한 개념의 정립이 가능하리라고 보는 것이다. 왜냐하면 우리 동양 정신의 극점에도 문자와 서예가 있기 때문이다.

중세 서양의 성경사경을 비롯한 채식사본 중에는 텍스트 중 어느 부분을 강조하기 위해서, 혹은 독자의 눈에 띄게 하기 위해서 붉은 잉크로 적는 전통이 있었다. 필경사와 주서가(朱書家)가 이러한 부분의 여백을 미리 비워두고 '대기문자'라고 불리는 작은 문자로 표기를 해 두면 이후 채식사(때로는 필경사가 직접 장식하기도 했음)가 이들 글자를 장식하는 전

통이 있었던 것이다. 대부분 강조체로 필사하는 제목과 부제, 2~7행 높이의 글자로 필사하는 단락이나 장(章)이 시작될 때의 머리글자, 약 1.5행 높이로 필사하는 텍스트 단락 내에서의 시구(詩句)나 문장 첫머리의 작은 머리글자, 텍스트 안에 들어가는 번호나 책의 맨 앞에 배치하는 장 목록의 번호 등이 이러한 글자에 해당한다. 이와 같이 중요도에 따라 글자의 크기, 서체의 선택, 글자의 색깔 등을 달리하였던 것이다. 한 마디로 최상의 여법함을 찾고자 했던 것이라 할 수 있다.

이러한 전통이 오늘날에까지 생활 속에서 이어지고 있음을 살필 수 있는 자료가 필자가 2012년 10월 12일 뉴욕에서 받은 여러 표창장이다. 그 중에서도 이러한 특징을 가장 명확하게 확인할 수 있는 표창장이 뉴욕시 감사원장의 표창장이다.[도95] 감사원장의 표창장에는 저마다 다른 크기의 6가지의 서체가 사용되었음을 누구나 쉽게 알 수 있다. 이는 서양에서의 서예의 전통, 즉 중요도에 따라 사용하는 서체와 글자 크기를 달리 하는 전통이 오늘날에까지 이어지고 있는 한 예라고 할 수 있을 것이다. 상장들에서 공통적으로 나타나는 양식적으로 우리와 다른 가장 두드러진 차이점은 수여자의 이름은 작게 쓰고(우리의 직인에 해당하는 서명의 크기는 수여자마다 다소 차이가 있음) 수상자의 이름을 중앙부에 가장 두드러지는 서체로 크고 굵게 서사하여 부각시킨다는 점이다. 그리고 정부 기관의 경우 각기 다른 문장(紋章)을 사용하고 있다는 점이다.

이를 통해서도 필자는 우리 선조들이 전통사경에서 보여준 최상의 여법함을 추구하던 아름다운 전통이 사라진 데 대한 안타까운 마음과 함께 오늘날 다시금 계승, 발전시켜 응용한다면 이 시대의 우리 문화가 한결 풍요로워지리라는 확신을 지울 수가 없다.

CITY OF NEW YORK
OFFICE OF THE COMPTROLLER

COMMENDATION

PRESENTED TO

OEGIL KIM KYEONG HO

For distinguished leadership, dedicated service, commitment to excellence and tremendous contributions to the City of New York.

JOHN C. LIU
COMPTROLLER
OCTOBER 12, 2012

[도95] 뉴욕시 감사원장 표창장

그렇다면 한글서예의 대표적인 서체에는 어떠한 것들이 있는가?

작품의 성격과 가장 부합되는 서체는 장중함과 중후함 속에 우아함과 아름다움을 지니고 있는 서체가 좋겠다는 결론을 내렸다. 앞서 언급했듯이 〈훈민정음〉에서부터 시작되는 고체로 최종 선택을 하게 되었지만, 그 이전에 조선시대 왕들의 한글 어필(御筆), 목판본가사체(흔히 서예가들이 '송강가사체', '조화체'라고도 하는 부류의 서체), 궁체를 놓고 검토를 했었

[도96] 〈오대산상원사중창권선문〉

다. 요즘 서예가들이 많이 사용하는 민간서체(민체)는 처음부터 격이 맞지 않아 아예 배제되었다.

모범이 되는 궁체의 필획에는 무한한 힘이 실려 있다. 앞서 간략히 언급한 바와 같이 용(龍)의 몸통과 같은 입체감이 살아 있다. 이는 역대 명필들의 한문 글씨에서도 쉽게 찾아보기 힘든 놀라운 장점이다. 그런데 자형(字形)에서 장중함이 고체에 비해 부족하다는 결론을 내렸다. 〈홍무정훈역해〉(1455년)와 〈오대산상원사중창권선문〉(1464년)[도96]의 서체를 비롯한 왕의 어필들도 어쩐

지 적합하지 않음이 느껴졌다. 수많은 목판본 가사체의 글씨에도 중후함을 지닌 서체가 여럿 있으나 이들 서체는 우아함이 부족하게 느껴졌고, 필자가 새롭게 재해석하여 원하는 바를 구현하기가 쉽지 않다고 여겨졌다. 그러한 검토 끝에 자형(字形)의 중앙에 사방의 힘이 집결하는 고체를 선택하게 된 것이다. 대신에 고체로 서사하되, 고체의 변천 과정에 따른 변화의 요소들에 필자의 감각을 살려 약간씩의 변화를 꾀하고자 했다.

필자 또한 여느 서예가들과 마찬가지로 '서여기인(書如其人)'이라는 말을 참으로 좋아하는데, 나이가 들어갈수록 이 말을 무섭게 받아들인다. 과연 필자가 성현들의 말씀처럼 살아가고 있는지 회의가 많기 때문이다.

'서여기인'이라는 말은 한 마디로 '나이를 먹어가면서 나잇값을 하는 서예가가 되어야 한다'는 말에 다름 아니다. 권력과 금력에 아첨하거나 비굴하지는 않았는지, 나의 이익을 위하여 약자를 괴롭히지나 않았는지, 어떠한 경우에도 공정함을 잃은 적은 없는지, 불편부당함에 침묵하거나 동조하지는 않았는지, 이웃과 사회의 발전을 위해 충실히 노력했는지, 나 자신 늘 경책하며 살아왔는지 성찰하라는 의미인 것이다.

또한 '書如其人'이라는 말은 글씨의 품격과 밀접한 관련을 가지고, 또한 서체와도 밀접한 관련을 가지기 때문이기도 하다. 이는 필자가 성현의 말씀을 서제(書題)로 할 때 해서체를 위주로 하는 이유 가운데 하나이기도 하다. 과연 성현의 말씀을 심신으로 육화하지 못한 필자가 주옥같은 명언, 명구의 말씀들을 서제 삼아 붓을 건방지게 휘두를 수 있는가 하는 점을 생각하면 감히 생각할 수조차 없는 것이다. 시(詩)를 포함한 일반적인 잡문(雜文)을 서제로 삼는 경우에는 이와는 다르다. 필자도 시나 잡문을 서예 작품화 할 때에는 그 내용과 부합되는 정도에 따라 자유롭게 붓을 휘두르곤 한다.[도97]

[도97] 필자의 서화 작품. 〈매화산조도〉

　쉽게 비유하자면 상대방을 대할 때, 대등하면 평어를 쓰고 웃어른께는 경어를 쓰며 아랫사람에게 하대어가 가능하듯이 성현들과 대등한 인격과 학문을 갖추었을 때 그만큼 서체의 구사가 자유롭게 된다는 말이다. 성현에 조금도 미치지 못하는 자가 성현에게 하대를 할 수는 없는 것과 마찬가지라고 생각하는 것이다. 여기서 하대는 글씨로 표현하자면 일필휘지에 해당한다. 더 쉽게 표현하면 행실이 부처님 발끝에도 못 미치는 자가 부처님 이마에 붙이는 명찰격인 〈대웅전〉의 편액 글씨를 알량한 재주를 부려 휘두른다는 게 말이 되지 않는 것과 마찬가지이다. 서제에 따라 서체가 달라져야 하는 것이다. 그렇지 않을 때에는 예법도 모르는 안하무인의 그야말로 무식한 자의 붓놀림, 객기, 유희일 뿐인 것이다. 그러한 붓끝에서는 장중함, 중후함, 우아함, 아름다움이 절대로 나올 수 없는 법이다.

이러한 엄청난 내용을 담고 있는 말이 '書如其人'이다. 참으로 모골을 송연하게 만드는 말인 것이다.

그러한 까닭에 필자는 서사해야 할 내용에 따라 서체 선택에 신중을 기하고, 인격에서부터 지혜에 이르기까지 부족함이 많기 때문에 늘 한 점 한 획에 정성을 다 하는 것이다.

〈삼성기〉의 서체 선택과 그에 따른 서사 역시 그래서 신중할 수밖에 없었던 것이다.

1) 장법(章法)의 선택

전통사경의 장법은 일견 특별한 것이 없어 보인다. 그런데 자세히 살펴보면 사경의 서사자, 즉 경필사들이야말로 서예에 능통한 대가들이었다고 할 수밖에 없는데, 그것은 장법에서부터 찾을 수 있다.

우선 전통사경의 장법은 세로로 각 행에 꽉 차게 서사하고 있다는 점에서 일관성을 보인다. 즉 천지선과 경문의 글씨 사이에 거의 여백을 두지 않고 있는 것이다.[도98] 그리고 세로로는 열을 맞추지만 가로로는 열을 맞추지 않고 주어진 제약 안에서 최대한 자유를 구가하고자 했다는 점에서 대부분 일치한다.[도99](이는 전서와 예서 결구법의 균제미에 입각한 장법이 아니라 행초서가 추구하는 균형미에 입각한 장법이기도 하다.) 이러한 점은 심지어 4언, 5언, 7언게송의 서사에서도 동일하게 나타난다.

전통사경에서는 앞서 언급한 바와 같이 1행 14자와 1행 17자의 대표적인 서사 체재가 존재했다. 즉 1행에 서사하는 경문의 글자수를 균일하게 맞추고 있는 것이다.[도100] 달리 말하면 각각의 글자들의 결구법상에서 긴

[도98] 감지금은니〈대방광불화엄경〉 권제17

[도99] 상지금니〈묘법연화경〉 권제7

자형의 글자가 있는가 하면 납작한 자형의 글자가 있고, 획의 다소에 따른 큰 글자와 작은 글자가 있음에도 불구하고 맨 아래의 글자, 즉 14번째의 글자나 17번째의 글자에서는 가로로 열을 맞추고 있음을 의미한다. 이 말은 14자, 혹은 17자의 정해진 글자 수 내에서 각각의 글자들이 자형에 따라 긴 글자들과 납작한 글자들이 규칙적이거나 일률적이지 않고 불규칙적으로 나타남에도 불

구하고 가장 조화롭게 맞추었음을 의미한다.

한 마디로 말하면 14자, 혹은 17자 내에서 각각의 글자들에 대한 완전한 분석에 기초한 조합의 원리가 시시각각 적용되면서 저절로 1행에 담겼음을 의미한다. 그야말로 최고의 서법적 기량을 보유하지 않고서는 이루기 힘든 가장 어려운 장법이 유감없이 구사된 것이다.[도100], [도100-1]

앞서 제시한 한글 자료 〈남계연담〉의 장법을 살펴보면, 각 행의 첫 글자들은 가로열이 가지런하다. 그런데 각 행의 마지막 글자들, 즉 맨 아래

上 [도100-1] 감지은니〈보살선계경〉 권제8 (부분 확대), 下 [도100] 감지은니〈보살선계경〉 권제8

의 글자들은 가로의 열이 가지런하지 않다. 이는 긴 글자는 길게 쓰고 납작한 글자는 납작하게 쓴 데서 기인한 결과이다. 이러한 특징은 〈옥원듕회연〉[도101], 〈낙성비룡〉, 〈태상감응편〉, 〈평산냉연〉[도102] 등 흘림체든 정

[도101] 〈옥원듕회연〉

[도102] 〈평산냉연〉

자체든 많은 필사본 궁체 법서에서 공통적으로 나타나는 장법의 특징 가운데 하나이다. 맨 아래 하단에서나마 가로열을 최대한 가지런하게 하기 위해 노력하고 있음을 살필 수 있는 것이다. 이러한 노력의 단서는 경우에 따라서는 맨 아래 글자의 서사 공간이 부족할 경우 글자를 현저히 작게 쓰거나 'ㅣ'획을 길게 구사하여 빈 공간을 채우고자 했음을 통해 여실히 알 수 있다.(이는 당시 서사의 정황을 알 수 있게 해주는 매우 중요한 단서이다.) 그럼에도 불구하고 가지런하지 않은 경우가 참으로 많다.(이러한 자료들에 대한 분석에서 간과해서는 안 되는 중요한 내용이 대부분의 궁체 법서에서 1행에 서사하고 있는 글자수가 대체로 15~20자 내외에 자경이 1cm 남짓이라는 점이다.) 이렇게 주어진 좁은 공간 안에서 각 행의 첫 글자의 가로열과 맨 아래 글자의 가로열 모두를 가지런하게 하는 장법은 그만큼 고도의 숙련을 요하는 장법인 셈이다. 그렇기 때문에 최상의 장법이

라 할 수 있는 것이다.

한문의 경우에는 어떠한가?

자연의 이법에 맞도록 횡으로 납작한 결구를 지닌 글자들이 몇 글자 연이어 나타날 때와 종으로 길쭉한 글자들이 몇 글자 연이어질 때, 가로열을 억지로 맞춘다면 각각의 글자들 사이의 간격이 현격하게 달라져 조화가 깨질 수밖에 없다.(〈천부경〉의 글자 결구상의 특징들을 자세히 살펴보면 알 수 있다. 만약 정간을 긋지 않는다면 이러한 부조화는 더욱 두드러진다.)

역대 명필 중 해서체의 최고봉에 이르렀다고 평가받아 온 우세남과 구양순 글씨의 장법 분석을 예로 들어보고자 한다.(이러한 장법의 분석에서 가장 중요시 되는 요소가 원래의 탁본 그대로인가, 아니면 원래의 탁본이라 하더라도 후대에 제책을 위해 편집된 편집본인가 하는 부분이다. 편집본은 왜곡이 있기 때문이다. 하여 전체 비문의 원래 탁본, 즉 왜곡이 전혀 없는 자료로써 살펴보아야만 하는 것이다.) 우세남의 대표작이라 일컬어지는 〈공자묘당비〉(34행에 1행 65자)[도103], [도103-1]의 경우에는 후대의 중각본 탁본임을 밝히고 있어서 의문의 여지가 전혀 없는 것은 아니지만 그래도 신뢰할만 하다고 여겨지기 때문에 이를 바탕으로 살펴볼 때, 가로열은 거의 무시되고 있다고 할 수 있다. 즉 종으로는 열을 맞추되 횡으로는 각각의 글자에 자연의 이법을 담은 결구법을 자유롭게 구사하고 있는 것이다. 이에 비해 구양순의 〈황보탄비〉(28행에 1행 59자)는 약간 종장형의 정간을 긋고 있음에도 불구하고 이를 참고로 할 뿐이고 자연의 이법에 맞는 결구법을 구사하면서도 절제하고 있음을 보인다.(자연의 이법에 맞는 결구법에 대해서는 결구법 항목에서 보다 자세히 언급하고자 한다.) 즉 가로열을 전혀 무시하고 있지는 않지만 융통성을 부여할 수 있는 최대한의 범위 안에서 글자수를 맞추고자 했음을 알 수 있는 것이다. 한 마디로

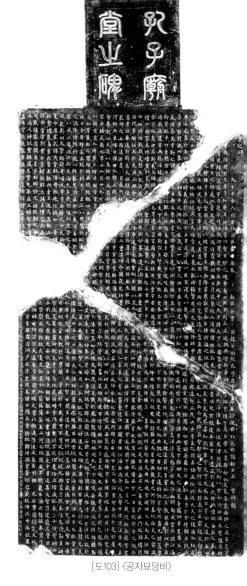

[도103-1] 〈공자묘당비〉 (세부)

[도103] 〈공자묘당비〉

정간을 긋고 있음에도 불구하고 가로
열이 가지런하지 않은 것이다.(이러
한 결구법과 관계되는 장법은 갑골문
[도104]으로부터 금문, 백서[도105], 죽
간, 목독 등으로 이어지는 하나의 큰
흐름이라고 할 수 있다.)

　이들 두 석비는 세로로 긴 종장형
이다. 즉 1행에 서사된 글자수가 매
우 많은 것이다. 이러한 경우에는 그나마 어느 정도 융통성을 발휘할 수
있다. 그러나 앞서 한글 궁체 법첩 자료에서 살펴본 바와 같이 1행에의 글
자수가 15~20자 내외와 같이 적은 경우에는 이러한 융통성을 발휘하기
가 결코 쉽지 않다.

[도104] 〈갑골〉 　　　　　　　　　[도105] 백서〈춘추사어〉

　전통사경에서는 1행 서사 글자수가 한정되어 있다. 그만큼 자연의 이법에 부합하는 장법과 결구법의 구사가 쉽지 않다. 그럼에도 불구하고 하단 지각선에서는 거의 가지런하게 가로열을 맞추고 있다. 그러한 까닭에 고난이도의 서사이고, 따라서 당시의 경필사들의 서예적인 기량이 얼마나 높은 수준이었는지를 가히 짐작할 수 있는 것이다. 그야말로 명필들에 의한 서사였던 것이다. 높은 심미안을 갖춘 추사선생이 고려대장경의 글씨를 '神筆'이라고 표현했던 데에는 그만한 이유가 있는 것이다.

　이와 같이 최상의 기량을 발휘한 전통사경은 천지선과 지각선에 기준을 두고 서사하였다. 즉 천두선 및 지각선과 경문의 글씨 사이의 여백이

거의 없는 것이다. 필자는 고려시대에 사성된 많은 전통사경 유물들에서 나타나는 천지선과 경문의 글씨 사이에 여백이 없는 이러한 양식(장법)에 결코 만족할 수가 없었다.

하여 약간의 여백(2~3mm)을 둘 것을 상정하고 장법 구상을 하였다. 그렇게 할 때 지나치게 화면에 꽉 찬 답답한 느낌으로부터 벗어날 수 있다고 생각했고, 이를 작품에 반영했다.

그리고 각 행의 가로열은 전통사경에서 공통으로 나타나는 장법, 즉 자연의 이법에 맞는 결구법을 최대한 살려 서사하되 각 행의 마지막 글자에서는 가로열이 가지런한 장법을 선택하게 된 것이다.

2) 서예의 개념에 대한 일고(一考)

잠깐 '서예'의 개념 문제 중 한 부분을 언급하고 넘어가고자 한다.

앞에서 '서여기인'에 대한 필자의 견해를 간략히 언급했었다. 이는 서예의 연찬에 오랜 시일이 걸리고 인격 도야에까지 이르러야 함을 의미한다.

서예의 기본은 모든 색의 기본이 되는 흑과 백이라는 두 가지 색의 조화로부터 시작되는데, 이는 화려한 색채에 길들여져 있는 현대인들에게는 자칫 무미건조한 예술로 받아들여질 수도 있다. 또한 일필휘지와 같은 짧은 순간에 완성되는 예술로 인식될 수도 있으며, 그러한 까닭에 자칫 쉽게 작품을 제작하는 예술로 평가받기 십상이다. 앞서 언급한 바와 같이 서예가 비록 작품 제작에 임하여 짧은 시간에 이루어진다 해도 수십 년의 연마가 그 근간에 자리하고 있음은 간과되기 쉽다는 말이다. 이러한 대중의 인식이 물론 서예가의 잘못만은 아니다. 그렇다고 하여 서예가들이 원인 제공을 하고 있지 않다고 할 수도 없다. 결국은 서예가들의 책임으로 귀결되는 것이다.

물론 서예를 전문이 아닌 여가 활동, 즉 취미에 국한시키는 경우에는 다르다. 그러나 명색이 '서예가'라면, 즉 '서예의 전문가'라면 이 문제에 대한 숙고는 필수적인 요소이다. 이는 시중의 서예작품 거래와 관련된 유통을 통해서도 확인할 수 있다. 즉 서예 작품이 시장에서 얼마만한 가치를 인정받으며 거래되고 있는가 하는 문제이다. 이는 과거에도 있었던 문제이다. 즉 한국 명필들의 글씨를 중국인들이 소장하고 싶어했다든지, 국내에서 어떠한 평가를 받고 있었다든지 하는 내용들이 다 여기에 해당한다. 이는 상품성이 뛰어나다는 말에 다름 아니다. 그리고 상품성이 뛰어나다는 말은 대중과 소통을 원활히 하고 있다는 말로 곧 서예가 대중들에게 그 진정한 가치를 인정받고 있다는 의미이기도 하다.

이러한 관점에서 볼 때 소비자가 없는 생산자는 전문가라고 할 수 없다. 즉 정상적으로 유통이 되지 않는 서예작품은 그저 여기와 취미에 머문다고 할 수 있는 것이다. 이는 자칭 '서예(전문)가'라고 포장을 하더라도 냉정하게는 아마추어인 것이다. 그러한 까닭에 항간에 '서예 작품을 돈을 주고 사는 사람은 문제가 있는, 즉 세상 물정을 모르는 사람'이라는 말이 공공연히 회자되고 있는 것이다. 이러한 대중과의 소통 부족으로 인한 전문성의 부족, 그로 인한 상품성의 저하와 정상적인 거래 유통의 부재가 그나마 몇 안 되는 대학의 서예학과조차 설 자리가 없게 만드는 요인의 하나임은 분명하다. 참으로 안타까운 현실이다.

필자는 가끔씩 미술품 경매 도록들을 보면서 많은 생각을 하곤 한다. 경매 도록에는 현대미술과 고미술, 서화 작품들이 실려 있는데 서예는 고미술, 혹은 서화부분의 일부를 차지한다.

경매 결과를 살펴보면, 당대 명필들의 서예 작품보다 정상의 반열에 오른 정치인들의 정련되지 않은 휘호들이 몇 배에서 몇 십 배 높은 금액으

로 거래되고 있음을 많이 볼 수 있는데, 이러한 현실을 어떻게 이해해야 할 것인가? 그저 구매자들의 안목이 부족한 데서 기인한 결과라고 애써 자위하며 무시할 것인가? 또한 저명한 문인들의 펜으로 자유롭게 쓴 육필 원고가 당대의 내로라하는 서예가들의 작품보다 몇 배 비싸게 팔리고 있는 엄연한 현실을 어떻게 설명할 것인가?(과거 서예가들, 적어도 중세까지의 명필들은 대부분 사회를 변화시킨 대정치인, 혹은 대문호들이었음을 상기해 본다면 이는 당연한 귀결이라 할 수 있다. 그럼에도 불구하고 서예가들만이 이를 제대로 인식하지 못하고 있는 것 같아 안타깝다.)

그리고 필자는 서예의 기본적인 개념 정립에 있어서 역대 다른 예술에서의 특성과 개념을 참고로 살펴보곤 한다. 본고에서는 중국 전통공예의 경우를 제시하면서 서예에 대한 개념의 재정립을 제안해보고자 한다.

칭화(淸華)대학의 항지엔 교수와 그의 제자 꾸어치우후이는 중국 전통공예에 담긴 지혜를 6가지로 요약, 제시하고 있는데 음미할만한 가치가 있다. 첫째는 重己役物로, 어떤 기예든 인간을 근본으로 하고 인간에게 사용되어야 한다는 의미이다. 둘째는 致用利人으로 실용적이어야 하고 사람에게 이익이 되어야 한다는 말이다. 즉 쓸모가 없는 물건은 만들지 않는다는 의미인 것이다. 셋째는 審曲面勢, 各隨其宜로 재료와 도구를 선택할 때, 그 장점과 단점을 신중히 판별해야 하고 조화를 이루어야 한다는 말로 구체적인 기법 및 재료와의 관계가 조화로워야 한다는 말이다. 최상의 재료에 맞는 도구를 사용하여 최적의 기법으로 디자인을 하여 하나의 물건으로 완성해내야 한다는 말이다. 넷째는 巧法造化로 모든 물건은 자연이 그 기원이 되어야 하고 사람과 자연이 조화를 이루어야 한다는 말이다. 기법은 자연을 배워 자연에 바탕을 두고, 재질은 사람을 닮아 자연과

화합을 이루며 그 안에 철학을 담아야 한다는 말이다. 다섯째는 技以載道로 정신적인 요소가 포함되어야 한다는 말이다. 이는 '文以載道'와 같은 맥락이다. 형이상학적인 정신적인 내용이 형이하학적인 제작 기술인 숙련된 노동과 결합되어야 한다는 말이다. 여섯째는 서예·문인화가들에게도 널리 알려져 있는 내용인 文質彬彬이다. 외관과 실제, 내용과 형식, 기능과 장식이 모두 통일을 이루어 조화로워야 한다는 말이다. 이는 형식주의나 실용주의의 어느 한 편에 치우침을 경계해야 한다는 말이기도 하다.

위에 제시된 여섯 가지 기본이 되는 공예의 원리를 냉정한 눈으로 서예에 적용시켜 본다면 어떠한 결론을 내릴 수 있을 것인가? 물론 역대 서예의 이론 중에도 이에 해당하는 내용들이 있음을 부정할 수는 없다. 당시에는 서예에도 실용성이 부여되어 있었기 때문이다. 다만 서예가 오늘날 감상예술로 전환, 인식되면서 기초적인 서법 연마에 묻혀 실용성이 크게 강조되지 않고, 많은 경우 간과되고 있다고 여겨지기 때문이다.

필자는 "지구를 제대로 보기 위해서는 지구 밖으로 나가서 보아야만 하고, 산을 제대로 보기 위해서는 산을 벗어나서 보아야 한다."고 힘주어 말하곤 한다. 즉 서예를 객관적으로 제대로 보기 위해서는 서예를 벗어나 바라보아야만 하는 것이다. 서예계의 테두리 안에서는 서예를 제대로 볼 수가 없는 것이다. 이렇게 한 발짝 떨어져서 전체적으로 냉철히 사물을 바라보아야 하는 관점은 인간사 모든 경우에 해당한다.[도106]. [도106-1]

이러한 관점에서 살펴본다면, 오늘날의 서예가들이 인정하기 싫겠지만, 미래의 서예학자나 미술사학자들은 현재 컴퓨터에서 사용되는 폰트체를 21C 서예를 대표하는 서체 중의 하나로 중요하게 다룰 것임은 자명하다. 가장 많이 유통된 폰트체는 어떠한 것이고, 거기에 내재된 미감은 어떠하며 효용성과 기능성은 어떠했는지에 대해 연구할 것이다. 물론 전

[도106] 알파벳의 결구법

[도106-1] 알파벳의 결구법

통서예도 함께 다루어질 것임은 분명하다. 이는 한문서예사에서 왕희지에 의해 해서체가 완성된 후 약 1700년을 사용해 오다가 현재 중국에서 사용하는 간체자(簡体字)로 대체되었음을 인정한다면, 간체자는 전·예·해·행·초에 이은 또 하나의 서체인 것이다. 이는 역대 서체의 변천사를 냉정히 살펴본다면 충분히 인식할 수 있는 내용이다.

서양의 성경사경과 장식사본 필사의 전통[도107]과 아랍권 코란사경을 비롯한 서예의 전통 [도108]도 이러한 점에서 주의 깊게 살펴볼 필요가 있다.

또한 서양미술의 일부 경향과도 일맥상통한다. 혹자는 서예는 이와는 다르다고 항변할 수도 있다. 그러나 문화와 예술의 흐름은 사회적인 현상으로 시대와 함께 흘러가는 법이다.

'액션페인팅'이라는 영역을 개척하여 '퍼포먼스예술'이라는

[도107] 〈시편〉(St Omer Psalter)

[도108] 〈코란〉

새로운 길을 연 잭슨 폴록의 경우를 예로 들어보자. 잭슨 폴록은 소묘는 물론 대상을 묘사하는 기초적인 솜씨조차 부족하여 사실적인 내용의 그림은 그릴 엄두조차 내지 못했다 한다. 그러한 까닭에 자신의 감정을 표현하는 그림을 그리기로 했고, 그 결과는 붓으로 그리는 대신 흘리고 뿌리고 쏟아 붓는 방식인 드리핑기법[도109]으로 나타났다. 이렇게 그는 '소묘를 잘 못해도 화가가 될 수 있다'는 것을 역설적으로 보여주었고, 그림이 사물에 대한 묘사나 인간의 본질, 혹은 순간적인 빛의 변화와 색 등을 기본으로 하던 기존의 고정관념을 깼다. 뿐만 아니라 그림은 물감을 붓으로 칠하여 표현하는 사물의 모사라는 이전의 오랜 관습을 탈피하게 했다. 화가와 캔버스의 관계에 있어서 본질적인 변화를 야기했던 것이다. 그러한 그가 1948년에 제작한 〈No5〉가 2006년에 1억 4천만 달러라는 세계최고가에 팔린 이유이기도 하다.

물론 잭슨 폴록과 같은 특별한 작가의 경우를 일반화시킴에 무리가 없는 것은 아니다. 그리고 동양정신의 정수로 일컬어지는 서예의 정체성마저도 의심하면서 서양의 미술과 비교할 필요는 없다. 그렇지만 참고로 하

[도109] 잭슨 폴록(1912~1956)

여 장점을 적극적으로 선택, 수용한다면 보다 새로운 서예문화를 창조할
수 있는 것이다.

그러한 관점에서 볼 때 현대의 폰트체는 후대에 하나의 서체로 연구될
것임은 분명하다.

그렇다면 과연 서예가의 설 자리는 어디이며 극복의 방법은 무엇인가?

3) 자연의 이법에 맞는 결구법(結構法)의 선택

자연의 이법에 맞는 결구법이란 과연 무엇인가?

필자 또한 한 글자 안에 서법적인 요소들이 종합적으로 구현되어야 한
다고 생각하는 점에서 여느 서예가들과 의견을 같이 한다. 즉 먹의 농담,
윤갈, 질삽, 비수, 소밀, 장단, 대소, 방원, 미추, 교졸 등 표현상의 대립
개념들이 조화를 이루고 있어야 한다고 생각하는 것이다.

예를 들면 산에는 풀이 있고 작은 나무가 있으며 큰 나무가 있다. 이들
이 모두 조화를 이루면서 숲을 이루고 있음은 모두가 주지하는 바와 같다.
대부분의 서예가들 또한 서예에서 그러한 요소들을 조화롭게 갖추어야 한
다고 생각한다.

그러나 필자는 이들 두 가지의 대립 개념들 중에도 우선 순위가 있어야
한다고 생각하는 것이다. 그러한 측면에서 필자는 결구법상의 최우선 순
위를 주획(主劃)과 부획(副劃), 그리고 거기에 부수되는 종획(從劃)들의
구분에 두고 있는데, 이는 글자의 균형과 밀접한 관련을 갖기 때문이다.
주획은 한 글자 안에서의 가장 포인트, 즉 중심이 되는 획을 의미하고 다
음의 획을 부획으로 생각하는 것이다. 주획과 부획, 종획을 통한 결구법
의 구사에는 두 가지의 방법이 존재한다. 그 하나는 주획을 먼저 생각하

농사 공무 형벌의약 선악을 주관하여 백성들과 동고동락하며 이치로 다스려 널리 인간세계를 이롭게 하였다 신시에 도읍을 세우고 나라이름을 배달이라하였다 삼칠일을 택하여 천신께 제사를 라고 외물을 경계하여 근신하고 고요히 스스로 수행하며 진언을 읽고 발원하여 공을 이루고 약으로써 신전처럼 장수하고 과로써 미래를 예견하고 도로써 신을 움직였다 신령한 현자를 뽑아 대신을 삼고 웅씨녀를 왕후로 맞이 하였으며 혼례의 예를 정하여 짐승의 가죽으로 폐백을 하고 농사를 짓고 가축을 기르며 시장을 설치하여 교역을 하였다 그리하여 구족지역이 조공을 바치고 새와 짐승도 모두 춤을 추었다 후세 사람들이 그를 받들어 지상최고의 신으로 숭앙하여 제사를 끊이지 않았다 신시 말기에 치우천왕이 청구지역을 회복하고 개척하여 십팔세를 전하니 역년이 일천오백육십오년이 있었다

[도110] 텍스트. 〈삼성기〉 (부분)

고 부획과 종획을 그에 맞추어 구성하는 방법이고, 다른 하나는 부획과 종획들을 모두 구사한 다음 주획으로서 균형을 잡는 방법이다. 이 두 가지 방법이 순간적으로 상호 교차, 보완되면서 개별 글자의 균형을 잡는다.

한글의 경우에는 모음인 '一' 획과 'ㅣ'획이 주획이 된다. 특히 궁체의 경우에는 이러한 특징이 확연하지만 고체의 경우에는 이와는 약간 다르다고 할 수 있다. 가로획들과 세로획들이 서로 같은 경우가 많기 때문이다. 이들 사이에서 약간씩의 변화를 주는 과정에서 주획과 부획이 달라지기도 한다. 이는 부조화를 통한 조화라고 할 수 있다.[도110]

[도111] 텍스트, 〈삼성기〉 (부분)

4) 단락의 구분

그렇다면 〈삼성기〉 서사에 있어서 단락의 문제는 어떻게 할 것인가.

일단은 내용상 구분이 필요치 않은 경우에는 특별히 행 바꾸기를 하지 않기로 했다. 즉 1행 17자의 서사 체재를 고수하는 것이다. 다만 단락이 바뀔 때에는 맨 마지막 행의 나머지 하단 여백을 그대로 두고 다음 행의 첫 글자부터 서사하는 방법을 택한 것이다.[도111]

이러한 장법은 전통사경에서도 동일하다.

5) 중요한 글자의 부각 (주어·서술어와 조사·어미 등의 자경 문제)

　다음으로는 글자의 대소 문제이다. 즉 문장 내에서의 품사의 구분에 따른 글자의 크기 문제이다. 하나의 문장은 여래 개의 품사로 이루어지는데, 그 중에서도 핵심이라 할 수 있는 주어(체언)와 서술어(용언)가 존재한다. 그밖에도 주어와 서술어에 부속된다고 할 수 있는 조사, 부사, 용언의 어미 등이 있다. 이는 한 문장 안에서의 중요한 단어인지 그 단어를 수식할 뿐인 종속된 단어인지를 구분하여 글자의 크기를 달리 구사하는 것을 말한다. 예컨대 '나는 서예가이다.'라는 문장을 서사함에 '나'와 '서예가'라는 글자를 '는'이나 '이다'보다 크게 서사하고자 하는 것이다. '나'라는 글자를 작고 가늘게 쓰고 '는'이라는 글자를 보다 굵고 크게 쓴다면, 이는 자연의 이법에 맞지 않다고 필자는 생각하는 것이다. 이는 주(主)와 객(客)의 위치가 전도되는 것이기 때문이다.

　이러한 방법으로 한 문장 안에서의 글자 크기, 획의 굵기, 먹의 윤갈 등 등의 제반 요소들을 즉각적으로 구분하고 판단하면서 서사한다. 다만 가로, 혹은 세로로 같은 글자가 반복될 때에는 경우에 따라서는 최소한의 범위 내에서 이러한 원칙을 다소 흐트러뜨리며 변화를 주고자 했다.

6) 띄어쓰기

　기본적으로 두드러지게 띄어쓰기를 하지 않는 대신에 각각의 어절(語節)들을 최소한이나마 구분 짓고자 했다. 1행 17자라는 규칙과 한정된 공간 안에서 어절의 구분 서사가 용이하지는 않지만, 어절 사이사이에 약간의 공간을 더 주어 자연스럽게 띄어쓰기의 효과를 얻고자 한 것이다. 이는 모범이 되는 궁체의 법첩 대부분에서 공통적으로 나타나는 현상이다.

이렇게 하다 보면 가로로 열이 맞지 않게 된다. 이 또한 자연의 이법에 맞는 장법의 하나이다. 그 기저에는 개별 글자의 균형 감각을 갖춘 결구법이 자리한다.[도112]

전통사경에서는 이러한 어절 부분은 따로 구분을 하지 않고 있다.

7) 동일자의 변화

장문의 경우 같은 글자가 여러 번 중복되어 나옴은 당연하다. 특히

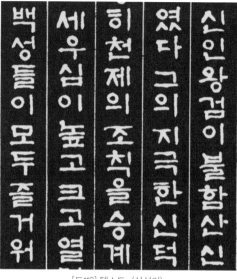

[도112] 텍스트. 〈삼성기〉

한글에서의 조사와 어미는 가장 많이 중복된다. 이들 글자들은 대부분 필획이 2~4획이다. 그러한 글자들을 모두 다르게 구사하기란 용이하지가 않다. 이러한 글자들의 변화에 지나치게 변화를 주다 보면, 자연스러움보다는 억지가 많이 들어가게 마련이기 때문이다. 그에 반해 한자의 행서와 초서의 경우에는 그나마 자유로움을 추구하기가 쉽고, 획이 많은 경우에는 변화의 구사가 더욱 용이하다.

[도113] 텍스트. 〈삼성기〉

이러한 한글에서의 특수성이 있기 때문에 동일자가 반복되어 나타나는 경우, 변화 문제는 크게 마음을 쓰지 않고 자연스러운 흐름을 따라 그때그때의 심리 상태의 변화가 스며들게 하기로 했다.[도113], [도113-1-1], [도113-1-2], [도113-2-1], [도113-2-2]

[도113-1-1] [도113-1-2] [도113-2-1] [도113-2-2]

8) 운필[기필(起筆), 행필(行筆), 수필(收筆)]

오늘날에는 한 획을 행필하면서 몇 번씩 끊어 쓰는(이유는 하나의 획에서도 필봉의 변화를 추구해야 함을 의미하는 것으로 해석할 수 있다. 즉 필봉 360°를 모두 사용함을 의미하는 것이다.) 것을 강조하는 경향이 있다. 그러나 필자는 이러한 운필법을 크게 신뢰하지는 않는다. 억지스러움이 내재되어 있기 때문이다. 또한 기필 – 행필 – 수필을 분명히 한다면 필봉 360°의 사용은 저절로 이루어지기 때문이기도 하다. 다만 필획의 단조로움을 피하기 위함이라면 수긍할 수 있다. 이러한 목적에서라면 억지로 꾸며서 하는 운필이 아니기 때문이다.

필자는 기본적으로 기필부터 행필, 수필에 이르기까지 최선을 다 한다. 기필과 행필, 수필을 제대로 구사한다면 필봉의 각 부분을 모두 사용할 수 있고, 모든 획을 중앙의 무게중심으로 수렴하게 만들 수 있기 때문이다. 또한 사경수행에서 처음, 중간, 끝의 순일함을 추구하는 정신성을 적극적으로 서예 기법에 수용하여 구사하는 일이기 때문이다.[도114]

[도114] 텍스트, 〈삼성기〉

앞서 기술한 서사 체재와 양식 및 서체에 대한 모든 내용을 종합하여

한 마디로 표현한다면 서사하는 각 부분에 대한 서열화에 따른 구별에 다름 아니다. 제각각의 최상의 위계 질서에 따른 가장 완벽한 조화를 의미하는 것이다. 이는 우리 사회 역시 마찬가지이다. 지도자와 중간 지도자, 대중들이 있으면서 이들 모든 구성원들이 화합하면서 가장 아름답게 조화를 이룰 때 이상적인 사회로 나아가듯이 작품에서도 이와 같은 구분과 조화가 추구되는 것이다. 그리고 가장 완벽한 조화를 이룰 때 최상의 작품이 된다고 생각하는 것이다. 이러한 내용은 구체적으로 크게는 서사 위치로부터 작게는 단어와 단어 사이의 띄어쓰기, 한 글자 내에서의 농담, 비수, 장단, 대소, 방원, 질삽까지 모든 요소들이 최상의 조화를 추구하는 것이다. 예컨대 앞서 설명한 바와 같이 산에 큰 나무가 있는가 하면 작은 나무와 풀들이 있듯이 중요한 단어가 있고 생략되어도 무방한 조사와 어미 등이 있는 것이다. 이들이 서열을 이루고는 있지만 그 서열에 얽매이지 않고 전체 속에서 가장 아름다운 조화를 추구하는 것이다.

(3) 〈삼성기〉의 장엄

이제 이 사경작품의 본문인 〈삼성기〉 서사를 모두 마쳤다. 남은 부분은 장엄부분이다.

처음 작품을 구상할 때부터 경문을 장엄하기로 했었다. 즉 경문의 서사에 앞서 체재를 구상한 후 천지선과 계선을 그을 때 경문의 테두리 장엄을 하기로 하였던 것이다. 굵고 가는 태세의 쌍선을 안팎으로 긋고, 그 안팎의 2중의 쌍선 사이의 공간에 가장 적절한 상징문양을 넣어 장엄할 생각을 했었다.

고려 전통사경에서는 경문의 테두리 장엄은 생략되어 있다. 필자의 과

문(寡聞)인지는 몰라도 필자가 접한 전통사경 유물 가운데 경문의 테두리에 상징 문양을 그려 장엄한 예는 찾아볼 수 없었다. 중국의 이른 시기에 사성된 사경 유물에서는 드물게 찾아볼 수가 있는 내용[도115]인데 우리의 전통사경에서는 그러한 예가 없다.

[도115] 〈묘법연화경〉 권제2-3

가장 먼저 생각한 상징 문양은 최상으로 장엄을 한 전통사경의 표지에서 볼 수 있는 보운당초문이다. 그런데 이러한 보운당초문은 이미 표지의 테두리 장엄과 본문의 한 부분인 단군상의 테두리 장엄에서 사용한 바 있다. 하여 일단은 다른 문양의 장엄을 생각해 보기로 했다. 그래서 검토한 문양이 전통사경의 변상도 테두리 장엄에서 볼 수 있는 결계의 역할을 하는 법륜과 금강저이다. 법륜은 진리의 수레바퀴로 물건과 문물, 문화 등등이 수레를 통해 가장 효과적으로 넓은 지역에 쉽게 퍼지듯이 이 경전이 널리 전해지라는 상징성을 지니고, 금강석이라는 가장 강력한 재료로 만들어진 창과 같은 무기인 금강저는 이 작품을 외호할 뿐만 아니라 관계되는 모든 자들을 외호한다는 상징성을 갖는다.

그런데 법륜과 금강저는 불교적인 내용에 해당한다. 하여 다른 문양을 검토하기로 했다. 그 중 하나가 1006년 사성된 현존하는 고려 최고(最古)의 사경인 감지금니〈대보적경〉권제32 변상도의 테두리 장엄에 사용된 회문(回紋)의 하나인 곡두문(曲頭紋)이다.[도116], [도116-1] 곡두문은 결계의

[도116] 감지금니〈대보적경〉권제32 (변상도)

[도116-1] 세부(곡두문)

의미도 지니면서 지나치게 불교적이지도 않기 때문이다. 그런데 아무리 상징성에서 합당한 내용이라 해도 기법적인 부분과 일체를 이루지 못하면 평가절하 될 수밖에 없다. 테두리 문양을 넣는 공간에 합당해야 하는 것이다. 이는 형식과 내용의 조화를 의미한다. 이러한 점을 생각할 때 곡두문으로 장엄하기에는 테두리의 장엄 공간이 너무 넓다. 이렇게 테두리 문양을 넣는 공간이 너무 넓으면 문양이 성글거나 아니면 둔중해 보이기 때문에 경문보다 더 강조된다는 점을 염려하지 않을 수 없었다. 이 작품

의 경우에는 테두리 장엄 공간이 비교적 넓기 때문에 곡두문으로 장엄할 경우 둔중한 느낌이 들게 마련이고, 그에 따라 자연히 경문보다 강조되어 주객이 전도되는 결과를 초래할 수 있다는 결론을 얻었다.

하여 우리나라의 상징, 표지에서도 사용했던 태극문양과 무궁화문양을 생각하게 되었다. 우리나라 사경의 장엄을 비롯한 과거의 어떤 유물에서도 테두리의 장식을 태극문양이나 무궁화문양을 사용한 예는 없다. 결국 현대적인 장엄 양식이라고 할 수 있다. 그러한 점에서 독창적이기 때문에 일단은 높이 평가되었다. 태극은 원형이고, 무궁화는 5엽(葉)이므로 정면

화(正面花)로 그릴 경우 5각형[도117]으로 그려진다. 이 두 가지의 상징물 중 연이어 중복되게 그려질 때에는 무궁화문양이 태극문양보다 어울린다는 점에서 최종적으로 선택되었다. 다만 당초문에 매달린 형태로 무궁화를 그린다면 꽃이 너무 작아질 것임은 명약관화다. 그렇게 되면 무궁화의 모

[도117] 텍스트, 표지의 무궁화

양과 상징성이 제대로 드러나지 않는다. 이러한 단점을 해결할 수 있는 방법을 강구해야만 했다.

심사숙고 끝에 당초문을 생략하고 무궁화를 연이어 그리는 것으로 결론을 내렸다. 그리고 이렇게 무궁화가 연이어 그려질 때에는 약간이나마 당초문의 느낌도 살아날 것이라는 결론을 얻었다. 무궁화가 둥근 5엽으로

그려지기 때문에 연이어질 때에는 당초문의 곡선 느낌을 내는 것이다.

여기서 한 가지의 문제가 대두되었다. 테두리 장엄에서 가로로는 무궁화를 위를 향하게 그리는 것이 별 문제가 되지 않는데 세로로는 어떻게 그릴 것인가 하는 문제이다. 왜냐하면 테두리의 장엄 공간은 상하좌우 직사각형의 형태로 구성되어 있기 때문이다. 만약에 우측 테두리의 세로 공간의 장엄에서 무궁화를 안쪽 경문을 향해 그린다면 맨 왼쪽 테두리 세로 공간의 장엄에서도 안쪽 경문을 향해 그려야 한다. 즉 무궁화 꽃의 방향을 상하좌우 모두 안쪽으로 향하도록 그려야 하는 것이다. 그리고 위쪽의 테두리 장엄과 아래쪽 테두리 장엄 또한 이에 상응하도록 그려져야 한다. 위쪽 테두리 안의 무궁화는 아래쪽을 향해 그려야 하고, 아래쪽 테두리 안의 무궁화는 위쪽을 향해 그려야 한다. 이러한 모양을 미리 다른 종이에 그려보았다. 막상 그려 보니 생각만큼 잘 어울리지가 않았다.

무궁화를 당초(唐草)에 달린 형태로 그린다면 방향의 변화에 아무런 문제가 발생하지 않는다. 당초문과 하나가 되기 때문이다. 또한 당초문 안팎에 2중으로 그려지기 때문이기도 하다. 그런데 앞서 테두리 장엄은 당초문을 그리지 않는 것이 보다 합당하다는 결론을 내렸다.

이러한 여러 가지의 내용들을 모두 검토한 끝에 경문을 에워싸고 있는 사각의 테두리 장엄 공간 안에 그려지는 무궁화는 시각적인 장애가 전혀 느껴지지 않도록 모두 위쪽을 향한 꽃으로 그리게 되었다.

15. 사성기(寫成記)

　이제 남은 부분은 서예에서의 낙관(관지)에 해당하는 사성기뿐이다. 사성기는 학자에 따라 '발문(跋文)' 혹은 '미서(尾書)'라 칭해지기도 한다.

　『미술대사전』에서는 낙관(落款)에 대해 다음과 같이 정의하고 있다. 〔서화를 완성하였을 때 작자가 성명·아호·제호·화압(花押)을 스스로 서명하여 도장 찍는 것, 또는 그 서명·인기(印記)를 말한다. 원래는 '낙성관지(落成款識)'의 뜻이다. '낙관낙인(落款落印)'이라고도 한다. 제작년도 간지(干支)와 계절·일시·제작 장소 등을 덧붙이는 경우도 많다.〕

　위의 정의와 같이 일반적인 낙관의 내용은 제작일시, 제작 장소, 아호와 성명을 서사하고 인장을 찍는 것이다. 그러나 필자는 이러한 일반적인 낙관의 내용에 보다 구체적인 여러 정황 내용을 추가하는 새로운 형식과 내용의 낙관이 이루어졌으면 하는 바람을 가져 본다.

　이때 참고가 될 수 있는 내용이 전통사경의 사성기이다.

　전통사경의 사성기는 일반 서화작품에서의 낙관과는 달리 매우 긴 내용으로 이루어지는 경우가 많다. 대체로 사경을 하게 된 동기와 내력, 사경 제작을 의뢰한 공덕주의 발원문 또는 서사자의 발원문, 사경의 사성에 관련된 자들의 인적사항, 그리고 사성연월일 등이 서사된다. 때로는 사경의 제작과정이나 의식 등 보다 다양한 내용이 서사되기도 하며 사경에 소요된 도구와 재료 및 장황(표구)에 관계된 사항까지도 서사된다.

　만약 서화작품의 낙관에서도 이러한 사경 사성기의 내용을 선택적으로 수용한다면 감상자들이 작품에 대해 보다 쉽게 이해할 수 있을 것이다. 예

컨대 작품을 제작하게 된 동기, 작품 제작시의 마음과 정서, 주변 환경 등을 낙관에 제시한다면 감상자들이 작품을 보다 정확하게 이해하는 데 큰 도움이 되는 것이다. 뿐만 아니라 이는 작가가 살아가는 시대적 상황과 그에 따르는 작가의 철학, 작품 제작시의 심리 상태까지도 담는 일이기 때문에 후대의 연구 자료가 될 수도 있다. 이러한 작가의 친절은 한편으로는 작품 감상자에 대한 최소한의 배려와 예의라는 생각이기도 하다.

앞서 서양의 경필사와 필사본에 대해 간략히 언급한 바 있는 공간적 특성과 시각적 특징의 구현을 가장 잘 표현할 수 있는 부분이 바로 사성기이다. 즉 개인적인 예술성의 표현을 가장 잘 드러낼 수 있는 부분이라고도 할 수 있는 것이다. 이는 경전의 서사라는 의궤성에서 보다 자유로울 수 있음을 의미한다. 그럼에도 불구하고 기본적인 여법함은 존재한다.
베텐바흐가 말한
'어설픈 지식의 보유자가 때론 기계적으로 필사한 필경사보다 더 나쁘다.'
는 경구가 적용되는 부분이라 할 수 있는 것이다.

한국서예사에서 현존하는 가장 이른 시기에 제작된 지본묵서의 서예유물이자 사경유물인 신라 백지묵서〈대방광불화엄경〉(754~755년, 국보 제196호, 삼성미술관Leeum 소장)은 현재 권제1~권제10까지의 1축과 권제43의 권미제~권제50까지의 1축이 전하는데, 이들 2축의 사성기는 대동소이하다.
이 중 권제1~권제10을 서사한 권의 사성기[도118] 내용은 다음과 같다.

1행 : 天寶十三載甲午八月一日初乙未載二月十四日一部周了成內之成內
2행 : 願旨者皇龍寺緣起法師爲內賜第一恩賜父願爲〃內弥第二法界

[도118] 백지묵서〈대방광불화엄경〉(사성기)

3행 : 一切衆生皆成佛欲爲賜以成賜乎經之成內法者楮根中香

4행 : 水散尒生長令內弥然後中若楮皮脫那脫皮練那紙作

5행 : 伯士那經寫筆師那經心匠那佛菩薩像筆師走使人

6행 : 那菩薩戒授令弥齊食弥右諸人等若大小便爲哉若

7행 : 臥宿哉若食喫哉爲者香水用尒沐浴令只但作〃處

8행 : 中進在之經寫時中並淳淨爲內新淨衣褌水衣臂衣

9행 : 冠天冠等莊嚴令只者二青衣童子灌頂針捧弥又青

10행 : 衣童子着四伎樂人等並伎樂爲弥又一人香水行道

11행 : 中散弥又一人花捧行道中散弥又一法師香爐捧引

12행: 弥又一法師梵唄唱引弥諸筆師等各香花捧尒右

13행: 念行道爲作處中至者三歸依尒三反頂禮爲內佛菩

14행: 薩華嚴經等供養爲內以後中坐中昇經寫在如經心

15행: 作弥佛菩薩像作時中靑衣童子伎樂人等除余淳淨

16행: 法者上同之經心內中一收舍利尒入內如我今誓願

17행: 盡未來所成經典不爛壞假使三灾破大天此

18행: 經與空不散破若有衆生於此經見佛聞經敬舍利

19행: 發菩提心不退轉脩普賢因速成佛成檀越新羅國

20행: 京師順口紙作人仇叱珎兮縣黃珎知奈麻經筆師

21행: 武珎伊州阿干奈麻異純大舍今毛大舍義七韓舍

22행: 孝赤沙弥南原京文英沙弥卽曉韓舍高沙夫里

23행: 郡陽純奈麻仁年韓舍屎烏韓舍仁節韓舍經心

24행: 匠大京能吉奈麻兮古奈麻佛菩薩像筆師同京

25행: 義本韓奈麻丁得奈麻光得舍知豆烏舍經題

26행: 筆師同京同智韓舍六頭品父吉得阿湌

　(20행의 □는 판독이 불분명한 글자. 필자의 견해로는 '帛'으로 보면 무난하지 않을까 한다. 위와 아래의 자간을 고려한다면 '白'으로 판독하기에는 무리가 따르기 때문이다.)

　이 사성기(542자)를 내용에 따라 몇 개의 단락으로 구분을 짓는다면 다음과 같다.

①天寶十三載甲午八月一日初乙未載二月十四日一部周了成內之
②成內願旨者皇龍寺緣起法師爲內賜 第一恩賜父願爲〃內弥 第二法界一
　切衆生皆成佛 欲爲賜以成賜乎

③ 經之成內法者楮根中香水散尒生長令內弥然後中若楮皮脫那脫皮練那 紙
作伯士那經寫筆師那經 心匠那佛菩薩像筆師走使人那菩薩戒授令弥齊食
弥 右諸人等若大小便爲哉若臥宿哉若食喫哉爲者香水用尒沐浴令只但作
〃處中進在之

④ 經寫時中並淳淨爲內新淨衣褌水衣臂衣冠天冠等莊嚴令只者二靑衣童子
灌頂針捧弥又靑衣童子着四伎樂人等並伎樂爲弥又一人香水行道中散弥
又一人花捧行道中散弥又一法師香爐捧引弥又一法師梵唄唱引弥諸筆師
等各香花捧尒右念行道爲作處中至者三歸依尒三反頂禮爲內佛菩薩華嚴
經等供養爲內以後中坐中昇經寫在如 經心作弥佛菩薩像作時中靑衣童子
伎樂人等除余淳淨法者上同之

⑤ 經心內中一收舍利尒入內如

⑥ 我今誓願盡未來 所成經典不爛壞 假使三灾破大天 此經與空不散破 若有
衆生於此經 見佛聞經敬舍利 發菩提心不退轉 脩普賢因速成佛

⑦ 成檀越新羅國京師順口

⑧ 紙作人仇叱珎兮縣黃珎知奈麻 經筆師武珎伊州阿干奈麻異純大舍今毛
大舍義七韓舍孝赤沙弥南原京文英沙弥卽曉韓舍高沙夫里郡陽純奈麻仁
年韓舍屎烏韓舍仁節韓舍 經心匠大京能吉奈麻兮古奈麻 佛菩薩像筆師
同京義本韓奈麻丁得奈麻光得舍知豆烏舍 經題筆師同京同智韓舍六頭品
父吉得阿湌

①은 사성 연월일에 대한 기록이다.

②는 발원자와 원지(願旨)에 대한 내용이다. 보다 구체적으로는 발원자는
연기법사이고, 발원자의 원지는 두 가지로 구분할 수 있다.

③은 사경의 사성에 참여한 자들의 자격조건과 사경소 내에서의 특별한
경우에 관한 내용이다. 보다 구체적으로는 닥나무 재배법과 종이 만드는

방법, 사성에 참여한 자들의 자격조건, 사경하는 도중에 화장실을 이용하거나 잠을 자거나 음식을 먹었을 때와 같은 특별한 상황이 발생한 경우에 대한 내용으로 구분할 수 있다.

④는 사경에 참여하는 자들의 복장과 사경소로 나아가는 의식에 대한 내용이다. 보다 구체적으로는 사경소로 나아가는 의식에 참여하는 자들의 복장과 사경소에서의 의식 절차, 그리고 경심(經心)을 만들 때의 정황으로 구분된다. 여기서 한 가지 유념해야 할 사항은 경심을 만들 때의 정황에 대해 따로 기술하고 있다는 점이다. 이는 다음 항목인 사리를 봉안하는 것과 밀접한 관련을 갖는다. 경심에는 사리를 봉안했기 때문에 그 중요성으로 미루어 이와 같은 별도의 기술을 하고 있는 것이다.

⑤는 경심에 사리를 봉안한다는 내용이다.

⑥은 사경발원문인데 7언율시의 형식을 지니고 있다.

⑦은 단월(檀越)에 대한 내용이다. 단월의 거주지와 이름을 기술하고 있으나 보다 구체적인 신분에 대한 내용은 생략되어 있다. 한 가지 유의해야 할 사항은 이 단월에 대한 내용에만 우측에 방점을 찍고 있다는 사실이다.

⑧은 사경에 참여한 자들의 인적사항에 대한 내용이다. 사경에 참여한 지작인, 경필사, 경심장, 불보살상필사, 경제필사 순으로 기록하고 있으며 출신지역과 이름, 관위 등을 그 내용으로 하고 있다.

위의 사성기에는 이두(吏讀)가 일부 사용되어 있어서 고대 언어와 문자 연구에 중요한 자료를 제공하고 있다. 뿐만 아니라 지명, 관직명, 인명 등을 포함하고 있는데 이 또한 고대사 연구에 있어서 매우 중요한 자료이다. 게다가 당시의 불교의 의식, 중요시 된 경전, 사경소에서의 정황 등등 그야말로 고대 불교사 연구의 획기적인 내용들을 담고 있는 사료의 보고이다.

이를 통해 사성기의 중요성을 다시 한 번 확인하게 된다. 그러한 까닭에 이러한 전통사경 사성기의 내용 중 몇 가지만이라도 서화작품의 낙관에 선택적으로 수용한다면 보다 풍요로운 사료를 담은 낙관이 되리라 생각하는 것이다.

(1) 내용

앞서 살펴본 바와 같이 사경의 사성기에는 매우 중요한 내용이 담긴다. 결코 순간적인 착상이나 기분에 따라 대충 적는 것이 아니다. 미리 어떠한 내용을 서사할 것인지, 그 내용을 상세히 구분하여 초안을 작성한 후에도 서사 체재, 서체, 글자의 크기 등 구체적인 제반 사항을 철저히 구상한 후 서사에 임하는 것이다.

처음 이 작품을 구상할 때에는 자세한 내용을 담은 사성기를 생각했었다. 그래야만 앞서 살펴 본 신라백지묵서〈화엄경〉의 사성기처럼 후세에 귀중한 자료의 역할을 겸할 수 있다고 생각했던 것이다.(이러한 전통사경 최상의 사성기의 전통을 한 차원

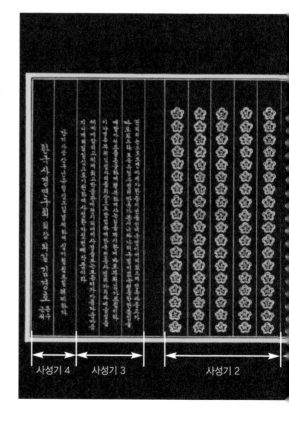

필자의 안목과 미감으로 현대성을 담아 발전시킨 체재와 양식의 작품이, 이 감지금니〈천부경·삼성기〉를 제작을 마무리 하기 전에 사성한【감지금니일불일자紺紙金泥一佛一字〈법화경약찬게〉】[도119]이다. 필자의【감지금니일불일자〈법화경약찬게〉】의 사성기는 4부분으로 이루어져 있다. 이에 대해 간략히 설명한다면 다음과 같다. 먼저 사성기 1부분이다. 내용은 불교적인 발원문이다. 먼저 사경의 공덕을 말하고 발원문을 서사하였다. 그러한 까닭에 불보살이 앉는 연화좌로 장엄하고 그 위에 발원문을 한 글자씩 봉안한 양식으로 제작하였다. 사성기 2부분의 내용은 인류와 국가 차원의 발원문이다. 이는 불교적인 내용이 아니기 때문에 현대적인 대한민

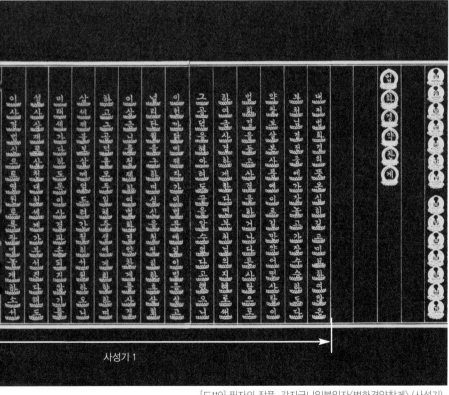

[도119] 필자의 작품, 감지금니일불일자〈법화경약찬게〉(사성기)

국의 상징성을 담은 무궁화꽃으로 장엄하고 그 꽃 하나하나에 발원문 한 글자씩을 봉안한 양식으로 제작하였다. 이와 같이 발원문의 경우에도 내용에 따라 장엄의 양식이 달라져야 한다. 각각의 내용에 가장 합당한 장엄을 해야 하는 것이다. 그것이 바로 필자가 강조하는 여법함이다. 그리고 이러한 여법함의 근원은 전통사경의 연구와 인접학문에 대한 무한한 탐구와 학습에 있다. 그리고 사성기의 제3부분의 내용은 필자의 개인적인 기원 등이다. 그러한 까닭에 특별히 장엄을 하지 않고 이 부분만 1칸에 2행의 보다 작은 글씨로 또박또박 서사하였다. 사성기의 마지막 4번째 부분은 사성연월일과 서명이다. 필자는 여기에서도 연호로 불기나 간지를 사용하지 않고 우리 민족의 정체성을 담고자 단기를 사용했다.(필자는 부처님의 제자이기 이전에 단군의 후손임을 먼저 생각하기 때문이다.)

〈에필로그-후기〉 부분에서 자세히 언급하겠지만, 이 작품을 제작하는 도중에 양국 정상회담의 일정에 큰 변화가 있었다. 그리하여 처음에 구상했던 사성기의 계획에 수정이 이루어졌다.

최종적으로는 사성기의 내용을 간소화 하는 것이 좋겠다는, 즉 핵심 내용만을 서사하는 게 좋겠다는 주한인도네시아상공회의소와 인도네시아 대사관의 협의 내용을 반영하게 되었다. 그리하여 사성기는 간략히 3부분으로 구성하였다. 사성기의 제1부분은 양국 정상회담을 기념하기 위한 발원을 그 내용으로 하였다. 현안 문제로는 우리나라의 경우 평화통일을 가장 시급한 문제로 인식했고, 인도네시아의 경우에는 당시 예정된 정상회담 일정에 임박하여 대지진이 발생하여 큰 피해를 입었고, 이로 인해 정상회담까지도 연기되었기 때문에 자연재해 소멸을 발원하게 되었다.(에필로그 참조) 그리고 사성기의 제2부분은 최소한의 공덕주 4인의 관위와 성명만을 그 내용으로 하였다.(작품 사성기 도판의 공덕주 4인의 인명은

사적인 부분이라서 삭제, 편집하였다.) 그리고 사성기의 마지막 부분인 사성연월일과 서사자 부분이다. 사성연월일은 이 작품의 핵심이 우리민족의 경전인 〈천부경〉과 건국 기록인 〈삼성기〉이기 때문에 가장 여법하다고 생각되는 단기를 사용하였다. 그리고 이 작품을 인도네시아 대통령에게 전달하기로 예정된 날짜를 서사하고 마지막으로 필자의 서명을 하였다. 필자의 서명부분은 겸손의 의미로 간략히 호와 성명만을 서사할까도 생각했었다. 그러나 후대에 사료로 남기기 위해서는 한국사경연구회를 서사하는 것이 바람직하다는 결론을 내렸다. 21C 한국에 최초로 전통 사경의 조사·연구·홍보·복원 등을 주요 사업으로 활동하는 '한국사경연구회'라는 모임이 결성되어 활동하였고, 이 당시 필자가 이 모임을 이끌었음을 사료로 남기기 위해서였다.[도120]

필자는 색지에 금니나 은니를 사용하여 제작하는 장엄경의 경우에는 낙관인을 찍지 않는다. 금니를 인장에 묻혀 찍는 방법이 있지만 불필요한 중복으로 보이고, 불필요한 중복은 작품의 품격을 떨어뜨리는 요소 가운데 하나이다. 미감상으로도 역효과를 낸다고 여기기 때문이다. 또한 금니나 은니로 아호와 성명을 정성껏 적는 것만으로도 필자의 작품은 충분히 증명이 된다고 생각하기 때문이다. 한편으로는 누구도 필자의 위작을 만들기는 쉽지 않으리라는 오만함에 기인한다. 그와 함께 필자의 장엄경 사경 작품의 경우에는 목록을 이미 만들고 있다. 차후 발생할 수 있는 위작 논의를 미연에 방지하기 위해서다. 다만 백지금니사경이나 백지묵서사경의 경우에는 아호인이나 성명인 중 하나를 찍는 경우가 많다. 이와는 달리 백지를 바탕지로 하는 서화 작품의 경우에는 대부분 아호인과 성명인을 함께 찍는다. 두인(頭印)이나 유인(遊印), 아인(雅印) 등의 인장은 작품의 여백을 보아가며 찍지만 가급적 작품의 품격을 위해 최대한 절제한다. 인장

[도120] 텍스트, 〈삼성기〉 (사성기)

은 어디까지나 꼭 필요한 곳에서 칼라로 포인트를 주고, 그로 인해 더욱
완벽한 미감을 위한 보조 역할을 해야 한다고 생각하는 것이다. 이는 어
디까지나 필자의 개인적인 취향이고 관점이지만, 필자가 느끼기에 인장
을 여기 저기 불필요하다고 생각되는 곳에도 마구 찍어대는 작가들이 있
는데 이는 재삼 숙고해 볼 필요가 있다는 생각이다. 비유하면 열 손가락
모두에 갖가지의 반지를 끼고 팔찌와 목걸이 등 보석을 주렁주렁 온몸에
매달았을 때나, 아름답게 보이고자 하는 화장을 너무 과하게 했을 때 도
리어 천박해 보이는 것과 같은 이치이다.

(2) 형식, 체재

전통사경의 사성기에는 사성기만의 독특한 형식과 체재가 존재한다. 서사의 순서·양식·서체·글자의 크기 등에서도 숙련된 경필사들이 오랜 기간 동안 가장 여법한 방법을 추구한 결과로 수립된 미적 양식이 반영되어 있는 것이다.[도121]

[도121] 감지은니〈대방광불화엄경〉 권제40 (사성기)

대체로 공덕주의 인적사항과 발원문이 앞서고 서사자의 인적사항은 뒤쪽에 위치한다. 그리고 서사 시작 위치면에서 경문과 비교할 때 경문보다 약간 아래에서부터 서사를 시작한다. 즉 지각선에 기준을 두고 서사를 시작하는 것이다. 이는 경문을 사성기보다 존중하는 위계에 따른 서사 체재로 당연한 귀결이다. 경우에 따라서는 중요한 글자를 보다 강조하기 위해 다른 글자들보다 1글자 정도 위에서부터 서사한다. 부처나 황제, 국왕과

관련된 글자들이 이에 해당한다.

사성기의 글씨 크기는 경문의 글씨보다 작게 서사하는데, 이 또한 서사 내용의 중요도와 위계에 호응하여 이루어지는 당연한(가장 여법한) 서사 방법이라 할 수 있다.

'사경'을 문자 그대로 해석하면 '경전을 옮겨 쓰는 일'이다. 이러한 얄팍한 해석에 매몰될 때에는 사경을 단순히 경전을 저본과 똑같이 베끼는 행위로 인식하게 된다. 조선중기 이후 대부분의 무지몽매한 사람들은 '사경의 사성에 무슨 특별한 방법이 있겠는가?' 하면서 주먹구구식 사경을 해왔다고 할 수 있다. 사경의 내면에 깃들어 있는 장엄이라는 핵심 요소가 간과되어 왔던 것이다. 이러한 경향은 오늘날에까지 이어지고 있다.

그렇지만 필자가 언급하는 전통사경의 개념은 단순히 경전을 베껴 쓰는 서사 차원에 머물지 않는다. 즉 전통사경의 형식과 체재, 양식, 기법 등이 어느 한 순간, 어느 한 사람에 의해 정립된 것이 아님이 전제되어 있는 것이다. 필자가 말하는 전통사경에는 4C에 한반도에 불교가 전래된 이후 고려 말에 이르기까지 1,000년이 넘는 장구한 세월 동안 축적된 정신과 미감이 담겨 있다. 전통사경의 완성기를 14C 전후로 상정할 때 1,000여 년에 이르는 장구한 기간 동안 각 시대마다 최고의 사경 전문가들이 최상의 여법함을 추구한 결과로 얻어진 형식과 체재, 양식, 기법 등이 총체적으로 녹아 있는 것이다. 이러한 까닭에 전통사경에 대한 이해가 최소한이나마 선행된다면 그러한 무지몽매를 자랑하는 듯한 주먹구구식의 사경의 방법이 얼마나 큰 죄업이 되는지를 알 수 있다.

'아는 만큼 보이는 법'이라는 평범한 명제는 전통사경에서도 예외가 아니다. 전통사경에 대한 이해도에 따라 자연스레 수행의 깊이와 더불어 예술적인 완성도, 작품 품격의 고하가 따른다.

절에서는 '신발 하나 벗어 놓은 것만 보아도 그 사람의 수행의 정도를 알 수 있다.'고 말한다. 그만큼 작은 것, 사소한 부분 하나조차도 작품의 품격과 관련이 있다.

필자가 2009년 제작한 〈초안당 유성선사 탑비〉 등이 선조들이 이룩한 전통 단절의 아픔을 극복하고 전통을 계승, 발전시킨 작품군 중의 한 점이다. 통일신라 이후 고려시대까지의 탑비를 자세히 살펴보면 최선을 다해 장엄하고자 했던 전통이 있었음을 알 수 있다.[도122] 그리고 13C 이후로 그러한 탑비 장엄의 전통은 쇠퇴하게 된다. 이후 지금까지 그 어떤 서예가에 의해서도 계승되지 않았다. 이를 필자가 안타깝게 여겨 고려 최상의 탑비 장엄의 전통을 계승하고 현대적으로 발전시켜 제작한 탑비가 〈초안당유성선사〉의 탑비이다.[도123] 그 많은 서예가들이 탁본들을 보고 공부하고 연구하고 그 사이 수많은 탑비가 건립되었음에도 불구하고 그러한 탑비 장엄의 전통은 여지껏 이루어지지 않았었다. 이는 결국 그 어느 누구도 탑비의 장엄이라는 전통을 인식하지 못했던 데 기인한다고 할 수 있다. 이렇게 모든 것은 안목이 있는 자의 눈에만 보이고 이를 계승하려는 사명감을 가진 자에 의해서만 새롭게 재창조되는 법이다.

이러한 전통사경의 정신성과 심미감에 입각하여 양국 정상회담을 통한 우호증진과 협력이 원만히 성취되고, 양국의 가장 시급한 현안 문제가 원만히 해결되길 기원하는 내용의 발원을 먼저 서사하였다. 그리고 이들 발원보다 약간 낮은 위계에서 이 사경의 사성을 주관한 공덕주 4인의 인적사항을 간략히 서사하게 되었다. 내용상 약간 성격이 다른 사성연월일과 필자의 서명 부분은 앞서의 발원문, 공덕주와 구분하기 위해 1행을 비운후 지각선에 입각하여 서사하였다.

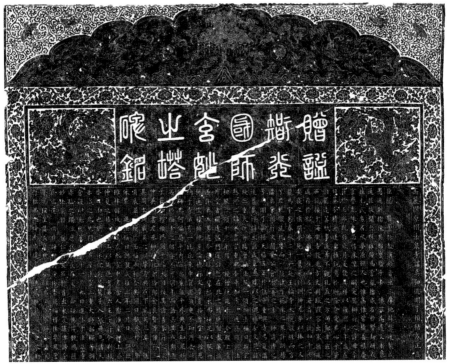

[도122] 〈법천사지광국사현묘탑비〉, 고려(1085년)

[도123] 필자의 작품, 〈초안당유선선사탑비〉

필자가 추구하는 여법함은 위계에 따른 서체의 선택과 장엄에 바탕을
두고 있는데 이러한 여법함의 추구는 성경사경에서도 유사하게 나타난다.
980년경에 제작된 호른바흐 전례서에는 이 필사본을 헌정하는 4장면의
그림이 묘사되어 있다. 필경사가 수도원장에게, 수도원장은 수도원의 건
립자에게, 수도원의 건립자는 수도원의 수호 성인인 베드로에게, 그리고
베드로는 가장 높은 자리에 있는 그리스도에게 이 책을 헌정하는 그림이
묘사되어 있는 것이다. 이는 헌정 받는 사람의 서열에 다름 아니다. 그러
한 까닭에 이들 각각의 그림에 따른 헌사가 모두 다르다. 즉 헌사의 내용
에서도 위계에 따른 차이를 보이는 것이다. 이러한 위계에 따른 내용과 장
엄의 차이는 고려사경에서 보이는 여법함과 상통한다고 할 수 있다.

필자가 여기에서 한 가지 강조하고 싶은 내용이 있다. 서화작품 낙관에
서의 제작 연월일 표기 문제이다.

서화 작가들은 연도를 표기할 때 흔히 간지(干支)를 많이 사용한다. 그
리고 월(月)도 일반인들이 잘 모르는 별칭으로 서사하는 경우가 많다. 그
런데 필자는 아주 특별한 경우를 제외하고는 간지와 별칭 등을 사용하는
관행을 거부한다. 단기(檀紀)와 불기(佛紀), 혹은 서기(西紀)를 사용하는
것이다. 즉 일반 감상자에게 가장 이해하기 쉽게 하고자 하는 것이다. 간
지의 경우 60년을 주기로 반복되기 때문에 작가가 생존 중인 당대에는 큰
문제가 되지 않을지 모르지만 후대에는 논란을 불러일으킬 소지가 있다.
제작 시기가 불분명한 과거 유물의 간지는, 연호(年號)가 생략된 경우 연
구자들에게 많게는 180년 차이의 논란을 야기하기도 한다. 이렇게 제작
연도로 간지를 사용함은 많은 문제를 내포하고 있기 때문에 필자는 단기,
혹은 불기, 혹은 서기를 그대로 적고 월의 경우에도 정말 특별한 경우를
제외하곤 평범하게 적는다. 예전에는 사경작품에 불기를 많이 사용하였

는데 현재는 사경작품에서도 단기를 많이 사용하고 있다.

심오한 뜻을 내포하고 있는 그 어떤 진리라도 체험을 통해 육화(肉化)되었을 때엔 가장 평범한 언어로 일반인들도 이해하기 쉽게 표현될 수 있다고 필자는 믿는다. 즉 어떤 저명한 평자, 혹은 논자가 이전 선인들의 현학적인 내용을 그대로 인용하거나 하는 것은 자신의 체험으로 육화되지 않았을 때 나타나는 현상이라고 믿는 것이다. 즉 자신의 무지를 가리기 위한 가식이라 믿는 것이다. 그리고 이는 예술가가 가장 경계해야 할 일이란 생각이다. 간지의 경우도 그 연장선상으로 보는 것이다.

(3) 서체

사성기의 서체는 한글 궁체 정자로 선택하였다. 한글 궁체 정자는 한자의 서체와 대비할 때 해서체에 해당한다고 할 수 있다. 한자에서 해서체는 1,500여 년 동안 정중하고 위엄 있는 자리에 사용해 온 대표적인 서체이다. 그러한 까닭에 사성기를 궁체 정자로 서사하였다.

그리고 사성기는 어디까지나 경문을 보조해 주는 역할을 한다. 따라서 경문에 비해 두드러지게 눈에 띄거나 강조되는 것은 합당하지 않다. 만약 사성기가 본문보다 두드러지게 눈에 띄거나 강조된다면 이는 그야말로 주객이 전도된 꼴이다.

이 작품은 우리나라와 인도네시아 양국 정상의 회담을 기념하기 위하여 제작한 작품이기 때문에 자경 7~8mm의 사성기 궁체 정자 글씨 한 점 한 획에도 정성을 다하여 서사하였다.

전통사경은 오늘날의 일반 회화작품이나 서예작품과는 다른 여러 성격을 지니고 있는데 그 중 하나가 입체적이라는 점이다.

물론 과거의 회화 유물을 비롯한 서예 유물 중에도 오늘날과는 달리 가로로 길게 펼쳐지는 입체의 권자본으로 장정이 된 예도 많다. 조선시대 전기의 대표적인 회화 유물의 하나인 안견의 몽유도원도(가로 1120cm, 857cm)와 2010년 세계 경매 사상 중국의 유물 중 가장 높은 가격(약 770억 원)으로 낙찰된 송(宋)의 대표적인 시인이자 서예가의 한 사람이었던 황정견의 서예작품 지주명(砥柱銘)이 그 한 예이다. '지주명' 작품의 크기는 세로 37cm에 가로 824cm이고, 전체 길이는 가로 14.45m에 달한다.

이렇게 가로로 긴 작품들은 걸기에 적합하도록 표구를 할 수가 없다. 즉 오늘날의 거는 족자와는 달리 가로로 펼쳐보는 권자본으로 장정을 할 수밖에 없는 것이다. 그리고 이러한 권자본은 가로로 매우 길기 때문에 한꺼번에 전체를 감상하기가 쉽지 않다. 쉽게 말하면 입체식의 장정이라는 얘기이다. 평면 작품은 전체가 한 눈에 들어온다. 그러나 입체의 작품은 보는 각도에 따라 분위기가 달라진다. 그러한 까닭에 장정에도 세심한 주의를 기울여야 한다.

혹자는 작가가 표구까지 신경을 써야 하느냐고 반문할 지도 모른다. 사실 엄밀히 따지면 표구는 작가의 몫이 아니다. 그렇다고 하더라도 작가의 미감에 따른 의도를 최대한 살려 표구를 한다면 금상첨화일 것이다. 작가 이상으로 작품을 사랑하는 사람은 없겠기에 하는 말이다.

표구는 포장에 해당한다. 한편으로는 작품을 보호하는 기능성도 지닌다. 아무리 작품이 좋더라도 그에 합당한 옷을 입지 않으면 그 작품은 품격이 떨어지게 된다. 또한 제대로 표구가 되어 있지 않으면 보관상의 문제가 발생할 수 있다. 이는 사람으로 비유하면 옷에 해당한다. 우리는 날마다 거울 앞에서 얼굴을 보면서 머리를 손질하고 그날 입을 옷을 생각한다. 옷은 그 사람의 품위를 유지케 해 줄 뿐만 아니라 피부를 보호하는 기능도 한다. 이와 마찬가지라 할 수 있는 것이 작품에서는 표구다.

과거 사경원에서는 각 분야의 장인들에 따른 체계적이고 효과적인 역할 분담이 이루어졌다. 즉 재료와 도구를 제작하고 수리하는 전문가가 있었고 그림을 담당하는 전문 화사가 존재하였으며 경문의 글씨를 쓰는 서예가가 존재하였고, 여기에 표구를 담당하는 전문 장인, 그리고 경함과 같은 공예를 담당하는 전문 장인들이 있었다. 이들 각 분야 최고의 전문가들이 합심하여 한 작품을 제작하는 협업의 체재였다. 오늘날에도 대체적으로는 마찬가지이다. 재료와 도구를 만드는 전문가가 있고 작품을 하는 작가가 있으며 표구를 담당하는 전문가가 협업의 체재를 갖추고 있다. 다만 과거 사경원에서는 계선을 긋는 자, 변상도를 그리는 자, 경문을 쓰는 자 등등 실제적인 작품의 제작 과정에서도 분업(이러한 예는 성경과 코란을 비롯한 유럽과 아랍권의 채식사본의 제작에서도 마찬가지였다. 아랍권의 채식사본 중 가장 유명한 '샤흐나마'의 경우를 예로 들고자 한다. 이 책은 샤 이스마일의 명에 의해 제작이 되기 시작하여 그의 아들 타흐마습 시대에 완성된다. 흔히 '왕의 책'으로 칭명되는데 전체 742쪽에 258편의 삽화가 들어 있다. 이 책은 10여 명의 각 분야 최고의 장인들이 10여 년에 걸쳐 완성한 것으로 여겨지는데 채식사본을 전문으로 제작하는 궁정작업장에서 제지, 서법, 채식, 회화, 장정을 담당한 당시 최고의 장인들의 협업으로 이루어졌다. 이 중 회화 부분만 하더라도 단 하나의 세밀화

를 제작하고자 몇 사람의 전문가들이 공동으로 참여하였던 것으로 추측된다. 풍경을 전문으로 하는 화가, 특정한 형상과 전투 장면 등을 그리는 화가, 채식을 전문으로 하는 화가 등등으로 세분화 되어 제작에 임했던 것이다.) 이 이루어졌던 데 비해 오늘날에는 한 사람의 작가가 이 모든 과정을 소화해 내야 한다는 점에서 차이를 보인다.

흔히 금니와 은니로 사성한 사경을 '장식경'이라고 칭명한다. 그런데 필자는 이러한 '장식경'이라는 용어의 사용은 수정되어야 마땅하다고 강조하곤 한다. 필자는 적어도 고려 전통사경과 필자의 사경작품에만큼은 '장엄경'이라는 용어를 사용하곤 한다. 이는 최상의 여법함을 추구하고 있음을 의미한다. 즉 한 작품을 제작하기 위해 최선을 다했음을 의미한다. 일반 평면 작품과는 달리 입체적인 작품의 경우, 그 가운데서도 금과 은과 같은 고귀한 재료를 사용하였을 경우에는 보다 많은 정성을 기울여야 하고 전통사경은 어느 한 부분까지도 최상의 여법함을 추구한다는 점에서 '장엄'이라는 용어를 사용해야 하는 것이다.

권자본의 경우에는 경심(經心)을 필요로 한다.

필자의 과문(寡聞)과 천학(淺學) 탓인지는 몰라도 필자가 알기에 현재 우리나라에는 경심에 대한 연구 논문 한 편이 없다. 수많은 불경과 두루마리 문서의 권자본이 전해지고 있음에도 불구하고 정작 이러한 권자본을 지탱해 주는 중심 축[이러한 까닭에 '권축본(卷軸本)' 혹은 '권축장(卷軸裝)'이라고도 한다.]인 경심에 대한 논문 한 편이 없다는 사실이 서글프기만 하다.

사경을 비롯한 지본(紙本) 유물 전시회를 관람하기 위해 박물관을 찾을 때 필자는 경심까지도 눈여겨 보아 왔다. 그러나 박물관 전시 유물을 통해서는 경심의 정확한 내용에 대해 속 시원히 알 수가 없다. 경심의 대부

분은 그야말로 권자본의 가장 깊숙한 곳에 숨어 있기 때문이다. 볼 수 있는 곳은 축수(軸首)와 축미(軸尾:필자의 조어이다) 뿐이다. 그나마도 보기에 쉽지 않다. 유물의 손상을 방지하기 위해 약간 어둡기까지 한 조명이

[도124-1] 경심의 축수

작품에 집중되어 있는데다가 경심 부분은 대수롭지 않게 여기는 까닭에 그림자가 져서 정확히 볼 수가 없다.[도124], [도124-1] (필자의 이 도판 사진은 설명을 필요로 한다. 전시장에서 유물의 진열은 벽쪽에 치우친 상태가 아니었다. 즉 중앙에 전시되어 있었기 때문에 사방에서의 관람이 가능했던 것이다. 하여 조명이 비치는 쪽, 즉 작품의 왼쪽 상단 쪽에서 촬영한 것이다. 그렇기

[도124] 감지은니〈대방광불화엄경〉 권제34

때문에 경심의 축수 부분을 이만큼이나마 알 수 있게 해 주는 사진의 촬영이 가능했던 것이다.) 만약 정확히 볼 수 있다 하더라도 제작 당시의 경심인지, 아니면 후대에 새롭게 장정하면서 교체한 경심인지를 구분해야 하는데 경심에 대한 기준과 깊이 있는 연구 결과가 없기 때문에 이에 대한 명확한 사실 규명이 그리 녹록치가 않다.

그럼에도 불구하고 과거에 사경의 경심에 최상의 장엄을 했음을 알 수 있게 해 주는 증거가 될 수 있는 여러 유물이 존재한다. 가장 극명하게 알 수 있게 해 주는 사경 유물이 앞(p155~p159)에서 제시한 신라 백지묵서 〈대방광불화엄경〉이다. 신라 백지묵서〈대방광불화엄경〉은 현재 2권이 전하는데 이들 권자본 경심의 양 끝(축수와 축미)은 수정으로 장엄되어 있다.[도125] (경심을 자세히 관찰한다면 축수와 축미의 제작 방법이 달랐음을 알 수 있는데 이게 필자가 생각하는 최상의 여법함이다. 축수와 축미

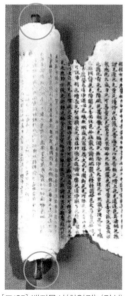

[도125] 백지묵서〈화엄경〉 (경심)

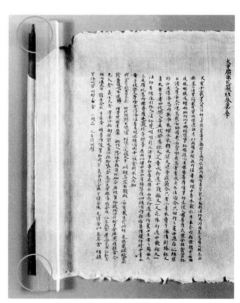

[도125-1] 백지묵서〈화엄경〉 (목축)

[도126] 백지묵서〈대방광불화엄경〉(경심의 사리)

가 위쪽의 방향을 향하고 있는 것이다. 즉 축수에서는 목축('木心'이라고
도 한다)이 수정 안으로 끼워지게 되어 있고 아래쪽 축미는 수정이 목축
에 끼워지게 되어 있는 것이다.)[도125-1] 그리고 목축은 주칠(朱漆)이 되어
있는 것으로 알려져 있다. 이 수정의 축수와 목축 사이에는 사리[도126]가
봉안되어 있었다. 이는 사리를 1차로 보석인 수정으로 만든 장엄구 안에
봉안한 후, 2차로 법사리(사경) 안(경심)에 봉안하고 있음을 의미한다.(이
에 대해서는 이 사경의 사성기를 통해서도 확인할 수 있다.) 이후 이 법사
리인 사경들을 경함에 봉안한 후 탑에 봉안했음을 추측할 수 있게 해 준다.

현재까지 전하는 고려시대에 사성된 권자본 사경 유물 중 사성할 당시
의 경심을 지니고 있다고 여겨지는 몇 점의 사경이 있다. 많은 권자본 사
경의 경심이 유실되었거나 후대에 보완된 것으로 여겨지기 때문에 이들

[도127] 감지금니〈묘법연화경〉 전7권

사경의 경심이 모두 제작 당시의 것이라고 단정지어 말할 수는 없다. 하지만 남계원7층석탑에서 발견된 감지은니〈묘법연화경〉 7권[도127]이 원래의 장정 그대로의 상태라 할 수 있기 때문에 당시 장엄경 축수와 축미의 정황을 다소나마 알 수 있다. 이를 통해 몇 점 권자본 장엄경 사경 유물의 경심은 제작 당시의 경심을 원형 그대로 유지하고 있다고 할 수 있다. 이들 현재까지 전하는 몇 점의 권자본 사경 경심의 축수와 축미는 금속의 표면에 금도금 장엄을 하고 있다.[도128], [도128-1] 이에 대한 보다 정확한 내용은 성분 분석이 이루어져야 알 수 있겠지만 여타의 다른 장엄물들을 참고하여 추정할 수는 있다. 그러한 추정에 의하면 아마도 동 재질에 금 도금을 했던 것으로 보인다.

경심을 제대로 장엄하기 위해서는 앞서 살펴본 바와 같은 장엄을 하는 것이 가장 여법하다. 즉 고귀하면서도 단단하여 상징성과 기능성을 동시

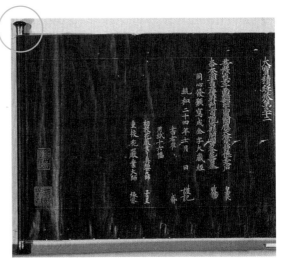

[도128-1] 경심의 축수 확대 　　　[도128] 감지금니〈대보적경〉권제32 경심

에 갖는 귀금속으로 장엄을 하는 것이 가장 합당한 것이다. 하여 〈천부경
·삼성기〉작품 또한 귀금속으로 장엄을 하고 싶었다. 그런데 귀금속으로
장엄을 할 경우 그에 따른 작업의 공정이 매우 복잡하다. 뿐만 아니라 소
수의 수량을 빠른 시일 내에 흔쾌히 제작해 주는 장인을 만나기도 쉽지 않
다. 과거의 사경원에서와 같이 경심을 만드는 경심장(經心匠)이 존재하지
않기 때문에 필자가 이러한 경심까지도 제작, 장엄해야 한다.

(1) 경심의 제작 구상

그러면 경심은 어떻게 만들 것인가?
경심은 크게 두 부분으로 이루어져 있다. 두루마리를 말 때 출발점이 되
는 중심의 원통형의 축과 이 축의 양 끝의 장엄부분인 축수와 축미가 그
것이다. 초조대장경을 비롯한 많은 권자본 장정 경전들의 경심, 즉 축은

대부분 전단향목을 비롯한 단목(檀木) 등 향기를 보유하고 있으면서 보다 고귀하고 단단한 재질의 나무를 사용하고 있다. 그러한 까닭에 '축목(軸木)', 혹은 '목축(木軸)', 혹은 '목심(木心)'이라 칭해진다. 그리고 목축의 양 가장자리에는 주칠(朱漆)을 하였다. 다만 축수와 축미의 장엄은 생략되어 있다. 이러한 주칠 또한 상징성을 지니고 있다. 흔히 '적축(赤軸)'이라고 표현하는데 이러한 주칠을 한 적축의 전통이 생기게 된 데에도 유래가 있다. ('황지적축黃紙赤軸'에 대한 보다 자세한 내용은 『월간묵가』 2009년 11월호와 12월호 필자의 연재 원고 참조)

앞서 언급한 바와 같이 귀금속을 사용하여 축수와 축미를 장엄할 경우 많은 시간과 복잡한 공정, 많은 발품과 제작비를 요한다. 그런데 필자는 이 작품을 제작함에 있어서 제반 경비 등 모든 부분에 대해 아무런 조건을 달지 않고 흔쾌히 제작을 승낙했었다. 여러 여건상 직접 경심을 제작할 수밖에 없었다.

경심의 양 끝 부분, 즉 경전보다 밖으로 튀어나오는 부분을 어떻게 할

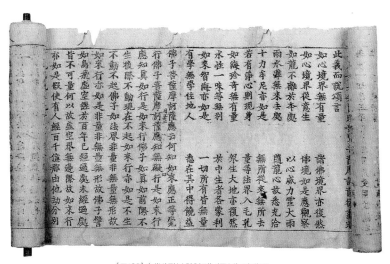

[도129] 〈대방광불화엄경〉 (주본) 권제52

것인가? 많은 권자본의 경우 경심의 양 끝을 경전보다 약간 튀어나오게
하는 것이 일반적이다. 즉 경전의 세로 길이보다 경심의 축목이 약간 긴
것이다.[도129] 그 길이는 대개 1cm 내외이다. 이 부분을 잡고 두루마리를
말게 되면 아무래도 경전에 손상이 덜 가면서도 말기에도 편리하다.

　두루마리는 서양에서도 책의 초기 장정법이었다. 하여 어떻게 하면 권
자본의 가로로 긴 형태에서 오는 불편함을 최소화 할 수 있을까 많은 연
구를 했던 것 같다. 일본에는 이러한 권자본을 쉽게 펴 보기 위해 제작했
던 유물이 있고, 서양에도 마찬가지로 이러한 목적으로 제작되었던 유물
들이 존재한다. 그럼에도 불구하고 현재까지 공개된 우리나라 유물에서
는 찾아 볼 수가 없다.

　(2) 목축(木軸)

　어쨌든 주어진 상황 속에서 무언가를 해내야만 했다. 하여 일단은 충무
로에 있는 목공예 공방들을 돌았다. 그리고 그 중 한 곳을 선택하여 나무
를 고르고 지름 1cm의 원기둥형으로 제작을 주문했다. 그리고 이 축목의
양쪽 가장자리를 경면주사로 주칠(朱漆)을 했다.[도130] 그런데 이 축목의
주칠만으로는 장엄이 부족하다.

　(3) 축수(軸首)와 축미(軸尾)

　이 작품을 제작하기 오래 전부터 경심의 축수와 축미 장엄을 어떻게 할
것인가에 대한 구상을 해 둔 바 있었다. 다만 제작 과정과 제작자, 경비
문제로 미루어 왔었던 것이다.[현재의 시점에서 몇 년 전 경심을 실제로
제작하고자 했던 적이 있었는데 착수를 차일피일 미루다 인연이 닿았던

[도130] 축목의 주칠

장인(匠人)과의 연락이 그만 단절되었고 말았다. 이후 지금까지도 이루지
못하고 있다. 그만큼 이러한 소량의 공예품 제작은 인연을 따라 이루어진
다. 어느 누군들 부탁하면 못 만들 까닭이야 없겠지만 장인도 나름대로의
인연을 필요로 한다. 신심과 장인 정신과 새로운 분야 개척에 대한 의욕
과 최고의 근기를 지닌 장인이어야만 최상의 여법한 장엄을 할 수 있기 때
문이다.] 또 다른 이유는 필자가 권자본의 사경을 많이 제작하지 않기 때
문이기도 하다. 권자본의 사경은 장엄경으로서는 의미가 있지만 전시를
비롯한 여러 면에서 많은 불편이 따른다. 그러한 까닭에 필자는 대부분 사
경을 절첩본으로 제작하곤 한다. 이러한 절첩본 장정은 권자본과 선장본
보다 여러 면에서 사용이 편리하다.

일단은 가장 간편하면서도 상징성을 지닌 연꽃 문양의 장엄을 하기로 했다. 하여 몇 가지 크기의 축수와 축미를 장엄할 나무를 선택하고 기본형의 제작을 의뢰했다. 그리고 거기에 연화좌의 조각을 하고 조각칼의 자국을 없애고자 사포를 이용하여 매끄럽게 다듬었다. 이후 호분을 바른 후 금니로 도금을 하고 광택을 내는 작업을 하였다.[도131], [도131-1]

[도131] 참고도판—축수·축미의 장엄과정

[도131-1] 텍스트, 경심의 축수

본래는 축수와 축미를 다르게 하고 싶었다. 축수는 보개에 해당하고 축미는 연화좌에 해당하기 때문에 연화문(연판)의 조각으로 양 끝을 장엄하기보다는 약간 다른 방법으로 하고 싶었던 것이다. 연화문은 축미의 장엄에는 합당하지만 축수의 장엄에는 아무래도 미흡함을 느꼈기 때문이다. 그럼에

도 불구하고 결국은 양쪽의 연화문을 경전 쪽, 즉 안쪽으로 수렴하게 하는 것으로 결론을 내렸다. 경전을 장엄한다는 점에서, 즉 위와 아래에서 연화문이 경전을 향하도록 장엄한다는 점에서 큰 문제가 없다는 결론을 내린 것이다. 만약 필자에게 보다 많은 시간적 여유와 경제적 여유가 주어졌다면 지금과는 사뭇 다른 형태로 장엄했을 것이다.

이에 더하여 또 한 가지 아쉬운 점이 있었다. 축목의 직경 문제이다.

과거의 권자본 경전의 경심의 직경은 대체로 1cm 이내이다. 그리고 장지로 이루어진 권자본 1권의 가로 길이는 대체로 10m~20m 정도이다. 그래서 목축의 직경이 가늘더라도 말게 되면 권(卷)의 직경이 4~6cm가 된다. 즉 분량에 따라 권의 두께가 달라지는데 대체로 권의 두께가 두껍게 되는 것이다. 그러한 까닭에 축목의 직경을 가늘게 했던 것이다.

그런데 〈천부경·삼성기〉 작품은 길이가 약 330cm에 불과하다. 가로로 펼쳤을 때 이 정도 길이의 권자본은 두께가 얇다. 그렇게 되면 배접을 할 때 풀의 사용에 더욱 신중을 기해야 한다. 종이가 두꺼워짐에 따라 뻣뻣해지면서 말 때 자칫하면 종이에 구김이 가게 될 위험성이 존재하기 때문이다. 이렇게 가로의 길이가 길지 않을 때에는 보다 굵은 직경의 축목을 사용하는 것이 작품에 안전한 것이다.[도132] 하여 이 문제에 대해 고민을 많이 했

[도132] 필자의 작품. 감지금니7층보탑〈묘법연화경〉「견보탑품」

다. 만약 축목의 직경을 크게 할 경우에는 축목 양 끝의 감입 방법이 달라져야 한다. 그리고 축수와 축미의 장엄부분이 너무나도 커지게 된다.

이 역시 지금도 아쉬움이 남는 부분이다. 제작 기일에 보다 많은 시간적 여유가 주어졌더라면 발생할 수 있는 모든 문제점들을 원만히 해결할 수 있는 방법으로 장정을 했을 것이다. 3개월이라는 제작 기간도 실제로는 많이 부족했던 것이다.

(4) 표죽(褾竹)과 표대(裱帶)

필자는 배접을 비롯한 표구와 관련된 부분은 전적으로 전문가에게 의뢰한다. 필자 또한 배접을 비롯한 여러 가지 서화작품을 꾸미는 일들을 할 줄 안다. 또한 웬만한 도구들을 모두 갖추고 있다. 드물지만 너무나도 급할 때에는 서화 작품의 경우에는 필자가 배접하고 그에 맞게 꾸미기도 한다. 그렇지만 필자가 표구 전문가는 아니다. 아무래도 필자보다 전문가가 더 잘 할 수밖에 없음을 인정하고 이를 존중하는 것이다.

특히 사경작품의 경우에는 더욱 그러하다. 예컨대 종이의 재단만 해도 특별히 급한 경우가 아닌 한 전문가에게 의뢰한다. 종이를 자름에 필자와 전문가가 무슨 큰 차이가 있겠는가? 그렇지만 결코 그렇지 않은 것이 세상 이치이다. 전문가는 어디까지나 전문가인 것이다. 눈에 보이지 않더라도 아주 미세한 차이가 존재할 수밖에 없는 것이다. 이 표시도 나지 않는 차이를 무심코 지나치는 사람은 결코 전문가라고 할 수 없다.

얼마 전 박사학위 논문심사를 하게 되었다. 전체적으로는 참으로 많은 노력을 한 좋은 논문이었다. 그럼에도 불구하고 형식과 내용에 있어서 많은 지적을 할 수밖에 없었다. 박사학위논문 청구인에게 여러 차례 강조했

던 말이 '돌다리도 두드리며 건너야 한다', '학문의 세계는 무섭다. 진실(객관성)만이 통한다'는 말이었다. 이는 예술의 세계에서도 마찬가지이다. 특히 전통예술의 경우에는 더욱 그러하다. 부단히 연구하고 연마해야 하며 새로운 세계를 창조해야 하는 것이다. 이는 필자가 늘 느끼는 부족함에 기인한 충언이었다. 하룻강아지는 범이 무서운 줄을 모른다는 말을 실감하곤 하면서 필자도 하룻강아지가 되어서는 안된다는 성찰을 늘 하는 데서 나온 충언이었다. 눈밝은 선지식에게는 무지와 졸렬함이 금방 탄로나게 되어 있는 것이다. 참으로 모골이 송연한 것이 학문과 예술의 세계이다. 그 점에서 전통예술 중에서도 종교미술은 현대미술과 큰 차이가 있다.

최근의 일화 하나를 소개하고자 한다.

지난해 사경교본시리즈 1 〈반야바라밀다심경〉을 출간했다. 그리고 많은 전화를 받았다. 그 중에는 약간의 시비조 전화들도 더러 있었다. 이러한 전화는 예전에도 간혹 받았었다. 필자의 교본에 오자가 여러 자 있다는 것이다. 이러한 시비의 중심은 〈반야심경〉 주문의 '아제아제바라아제 바라승아제모지사바하'라는 부분에 집중되어 있는데, 어떻게 18자의 주문에서 여러 자의 오자를 낼 수 있느냐는 것이다. 그러면 필자가 되묻는다. 오늘날 항간에 유통되고 있는 〈반야심경〉이 어느 분의 번역본인지 아느냐? 그러면 모른단다. 혹자는 종단에서 발행한 독송집에는 필자의 교본과는 다른 글자들로 되어 있다고 따진다. 그러면 필자가 다시 묻는다. 필자의 〈반야심경〉에는 권수제 다음인 제2행에 당(唐) 현장법사의 번역본이라는 것을 밝혀 놓았는데 확인해 보았느냐? 거기까지는 미처 생각을 못했단다. 그러면 필자가 다시 또 묻는다. 〈반야심경〉 번역본이 몇 종이 있는지 아느냐? 모른단다. 그러면 필자가 조용히 부언한다. 필자의 교본에 실린 〈반야심경〉은 현장스님이 번역한 정본으로 해인사의 팔만대장경에 따

른 것이라고. 그러면서 참고작품으로 중간 부분에 수록한 필자의 다른 작품들과 비교해 보라고. 거기에는 현장스님의 번역본이라고 밝히지 않은 필자의 작품이 있는데 그러한 작품은 오늘날 일반적으로 통용되는 〈반야심경〉과 같다고. 그제서야 필자의 말을 이해한다. 이후 혹자는 '미안하다'고 사과하고 혹자는 '비로소 명확히 알게 되어 고맙다'고 하면서 전화를 끊는다. 이게 현실이다. '무식하면 용감하다'는 말이 사실이다. 필자 또한 이런 실수를 하지 않기 위해 끊임없이 노력한다. 필자에게 언제 어디서든 자만하지 말라고 경책하는 것 같은 그분들이 감사하다.

오늘날에는 각 분야에서 너무나도 많은 가짜들이 진짜인 양 행세하고 있다. 사회 역시 마찬가지이다. 정치인은 정치 전문가이고 학자는 학문의 전문가이며 기업인은 경제의 전문가이며 군인은 국가 안위의 수호자이다. 그런데 학자가 정치권을 기웃거리고 기업인이 정치에 뛰어들며 군인이 정계에 진출해 왔던 것이다. 필자는 그러한 사회를 후진사회로 정의한다. 전문가들이 각자 맡은 분야에서 최고의 열정을 쏟는 사회, 그게 선진사회라고 생각하는 것이다. 사경 분야 역시 마찬가지이다. 짝퉁들이 사경 전문가 행세를 하는 경우가 더러 있다. 이러한 인식의 토대 위에서 필자 또한 짝퉁이 되지 않기 위해 부단히 연구와 연찬을 거듭하는 것이다.

이러한 까닭에 필자는 사경작품 한 점을 하면서 최소한 인사동을 5회~10회 나가곤 한다. 하나하나의 과정을 필자보다 뛰어난 전문가에게 맡기고 다음 과정과 관련한 재료와 방법 등을 선택하여 준 후 이루어지는 모든 공정을 하나하나 점검하기 위해서이다.

그러한 내 자신이 싫을 때도 있다. 그러나 최고의 작품은 그만큼 정성이 들어가야 하는 법이라는 믿음 때문에 어느 한 과정만이라도 건너뛰고 싶을 때, 그러한 내 자신을 용납할 수가 없다. 후일 후회가 있을 수 있음

을 누구보다도 잘 알기 때문이다. 그러한 까닭에 번거로움을 무릅쓰고 하나하나 그야말로 꼬장꼬장하게 점검을 한다. 그리고 이러한 꼬장꼬장한 성격 때문에 싫은 소리를 듣는 경우도 많다. 그럴 때마다 필자는 '나는 전통사경의 전문가이다. 그렇기 때문에 그렇게 철저히 할 수밖에 없다'며 자위하곤 한다.

[도133] 표죽으로 사용할 대나무

표죽 역시도 전통적인 방식으로는 대나무를 얇게 깎아 사용[도133]하는 것이 바람직하다. 그럼에도 불구하고 현재 인사동에서조차 그러한 방

[도134] 텍스트, 〈천부경·삼성기〉의 표대

법으로 표구를 하는 전문가를 찾기가 쉽지 않다. 결국은 필자가 제작하여 제공해 주어야 하는 것이다. 여법함이란 이런 것이다. 그러한 번거로움을 인내하지 못하면 여법함과 거리가 먼 것이다.

표대(標帶 : '卷緒'라고도 한다)는 권자본을 감아 풀리지 않게 표죽에 매다는 끈을 말한다. 오늘날에는 시중에 유통되는 여러 가지 표구용의 끈들을 사용하는데 이들 노끈들은 최상의 장엄경 사경의 표대로서는 부족함이 있다. 하여 5색의 실을 꼬아 표대로 사용하였다.[도134]

이렇게 권자본 장정이 모두 마무리되었다.

(5) 경합(經盒)

표지는 감지에 금니와 은니·채묵·청묵·분채 등을 혼합 사용하여 제작하였고, 목축의 양 끝의 주칠은 경면주사를, 그리고 축수와 축미는 금니를 칠하여 장엄하였다. 이렇게 제작한 작품을 일반 서화작품의 족자처럼 말아서 종이 상자에 넣어 보관할 수는 없다. 왜냐하면 표지의 장엄 자체가 작품의 한 부분이기 때문이다. 즉 일반 서화작품의 족자는 표지의 장엄이 없기 때문에 보관에 크게 마음을 쓸 필요가 없다. 이에 비해 필자의 이 작품은 표지의 장엄에서부터 경심의 장엄에 이르기까지 고귀하게 장엄하고자 최선을 다 했기 때문에 보관에도 신경을 써야만 한다.

그렇다면 이 작품을 표지에 이르기까지 전혀 손상이 가지 않도록 어떻게 보관할 것인가? 즉 작품을 보관할 수 있는 용기(用器)가 필요한 것이다.

이때 필요한 것이 경갑, 경통, 경함, 경합, 경상(經箱), 경궤(經櫃) 등이다. 경갑은 작은 휴대용 경전을 넣어 지니기에 편리하도록 만든 용기이고, 경통은 권자본을 보관하기에 적합한 용도로 만든 용기이다. 그리고 경함과 경합, 경상, 경궤는 보다 많은 경전들을 한데 넣어 보관을 용이하게 만든 용기이다.

이 작품은 권자본이기 때문에 경통[도135]을 만들어 보관하면 가장 좋을 것이다. 그런데 필자가 생각하기에 경통은 한 가지 문제점이 있다. 그냥

보관할 경우 원통형이기 때문에 굴러다닐 수밖에 없다는 단점이 있는 것이다. 뿐만 아니라 현재 우리나라에는 경통을 여법하게 제작할 수 있는 여건이 조성되어 있지 않고, 이를 전문으로 하는 장인도 없다. 하여 선장본을 보관하기 위해 만들었던 포갑을 응용하여 오동나무로 작품에 맞게 경합을 만드는 것으로 결론을 내렸다. 안쪽은 축수와 축미를 고정시킬 수 있도록 홈을 만들고 그 홈에 맞추어 작품을 봉안하고 합의 뚜껑을 닫으면 경합 안에서 큰 움직임이 있을 수 없는 것이다. 경합은 비단으로 장엄했는데 황지적축의 전통을 고려하여 노란색의 비단을 사용하였다. 혹시라도 모를 표지의 미세한 손상조차도 대비하기 위해 작품을 먼저 고운 한지로 포장하여 봉안하면 큰 문제는 없는 것이다. 작품을 1차로 포장하는 재료로는 비단을 사용해도 무방하다. 하여 한지와 비단 두 가지 재료의 장단점을 비교, 검토한 후 한지를 선택하게 되었다. 한지가 비단보다 품위가 있고 보다 안전하다고 생각했던 것이다. 단, 한지의 품질이 최상일 경우

[도135] 경통, 현대(스리랑카)

[도136] 텍스트. 〈천부경 · 삼성기〉 내합

에 한해서이다.

경합의 제첨(題簽)인 경멍은 붉은 색 종이에 금니로 서사하였다. 전통사경의 표지처럼 태세 쌍선으로 구획을 하고 학립사횏의 부호를 그려 넣은 후 금니의 한문 해서체로 정중히 서사하였는데 보개와 연화좌는 생략하였다.[도136] 이러한 방식은 안으로 향할수록 장엄이 더해지는 방식이다. 즉 경합의 경명에는 보개와 연화좌가 없지만 이 안쪽 작품 표지의 경명에는 보개와 연화좌가 장엄된 것이다. 이렇게 안으로 들어갈수록 고귀하게 장엄되는 방식은 과거 사리장엄 방법에 대해 살펴보면 보다 명확히 알 수 있는 내용이다.

(6) 경함(經函)

이렇게 1차로 한지 포장을 한 후 2차로 오동나무 상자를 비단으로 장엄한 경합에 봉안하는 것만으로도 큰 문제는 없다. 그런데 이 경합만으로는 무언가 부족함이 느껴졌다. 하여 3차로 경함을 만들었다. 이 경함은 포갑을 만드는 재료를 사용하고 붉은 색 바탕에 보운문이 들어간 비단으로 장엄했다. 그리고 냉금지의 한 종류인 황지에 경면주사로 단순히 학립사횏

의 부호만 그려 넣은 후 경명을 서사했는데 이는 경합의 경명보다 단순화시킨 양식이다.[도137] 이 경함에는 향을 넣을 수 있는 자리와 작품을 다룰 때 낄 면장갑을 넣는 공간을 마련했다. 향은 방충과 방두 효과를 지닌다. 그리고 작품을 다룰 때 끼는 면장갑은 함께 비치해 두는 것이 좋다는 생각에서였다.

이렇게 안쪽으로 들어갈수록, 즉 핵심으로 들어갈수록 보다 고귀

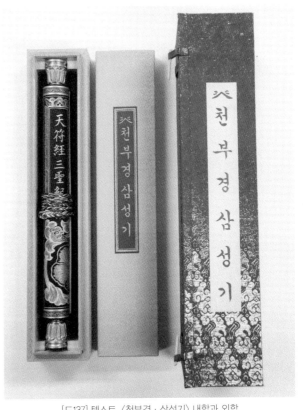

[도137] 텍스트, 〈천부경 · 삼성기〉 내합과 외합

한 재료와 양식, 체재로 구성한 것이다.

이는 사찰 건축의 경우에도 마찬가지이다. 맨 먼저 일주문을 지나고 천왕문을 지나 피안교를 건너면 누각이 나타나고, 이 누각을 돌아 법당이 있는 안마당으로 들어서는 과정과 같은 것이다. 그리고 법당 안으로 들어가면 가장 핵심인 부처님이 계신 것이다. 그리고 그 부처님의 복장에 법사리가 봉안되어 있는 것이다.

이러한 체재는 포장에 해당하는 경합과 경함 등에도 적용이 되어야 하고 작품 내에서도 표지–변상도–경문에 이르는 과정과 상통한다.

이렇게 전통사경은 하나하나의 과정이 그야말로 수행의 과정과 동일한 체재인 것이다. 그것이 바로 필자가 강조하는 여법함이다.

(7) 경합(2)

최종적으로는 (6)의 경함을 오동나무 상자에 봉안하는 것으로 마무리했다. 이 오동나무 상자에는 아무런 장엄을 하지 않았다.

에필로그

 감지금니〈천부경·삼성기〉합부 작품은 현재 필자가 가진 자료에 의하
면 2006년 4월 하순 본격적으로 제작에 착수했다. 그리고 7월 20일 전달
식을 가질 예정이었다. 이는 한국 전통사경의 세계사적 가치와 의의 및 아
름다움을 외국의 국가 원수를 통해 직접적으로 국내외에 알리는 일이기
때문에 아무런 조건도 달지 않고 제작에 임하였다. 다만 전달 방법에 있
어서 만큼은 필자가 직접 인도네시아 대통령에게 전달하는 방법을 요구
하였고, 주한인도네시아대사관과 상공회의소 측에서 필자의 이러한 요구
를 흔쾌히 수용하였다. 제작 기간에 약간의 부족을 느끼기는 했지만 그래
도 아주 촉박한 것은 아니어서 쾌히 승낙을 하고 작품 제작을 위한 자료
의 수집과 검토, 그리고 재료와 도구 정비에 착수하였다.

 작품의 제작이 거의 이루어질 즈음인 인도네시아 대통령 방한을 20여
일 앞둔 시점에서 인도네시아에 큰 지진이 일어났고 이로 인하여 많은 인
명 피해가 발생하였다. 하여 방한 일정이 무기한 연기되었다. 그에 따라
작품의 전달도 무기한 연기되었다. 전통사경의 가치와 의의를 국내외에
널리 알릴 수 있었던 좋은 기회가 기약 없이 연기된 것이 매우 안타까웠
다. 하지만 어쩔 수 없는 일이었다. 필자와의 인연을 떠나 더 이상 인도네
시아에 자연 재해가 발생하지 않았으면 하는 기원을 할 뿐이었다.

 마지막 사성기 부분의 작업은 보류하고 다른 작업에 매진하였다. 만약
노무현 대통령과 인도네시아 수실로 밤방 유도요노 대통령의 정상회담이
이루어지지 않을 경우 이 작품의 사성기에 그러한 내용을 서사할 수는 없

기 때문이다. 달라진 내용을 서사해야 하는 것이다. 그렇게 된다면 종이의 여백에서부터 약간이나마 수정이 이루어져야 한다. 만일 양국 정상회담이 영영 이루어지지 않아 이를 기념하는 사성기가 작성되지 않을 경우에는 이러한 작업의 경과에 따른 내용을 간략히 언급하거나 다른 내용을 추가함이 더 바람직하다. 즉 양국 정상부터 공덕주로 표현되는 관계자들의 인적사항이 현재와 같이 서사될 이유가 없는 것이다.

그리고는 세월이 흘러 2007년이 되었다. 2007년은 필자에게 두 가지의 큰 행사가 예정되어 있었다.

첫 번째 행사는 중국에서의 행사였다. 필자가 이끌고 있는 한국사경연구회 회원 전시회가 5월 28일부터 31일까지 중국 제남 국제상무항 빌딩 1층 로비와 대연회장에서 동시에 진행될 예정이었다. 이와 함께 중국 4대 명찰 중의 하나인 영암사(靈岩寺)에서 한국 전통의 사경법회를 개최[도138]하고, 이때 사성한 사경을 차후 이 사찰 법당 주존불의 복장에 봉안할 수 있도록 기증하는 행사와 태산의 옥황정에서 한국 전통사경의 세계화를 발원하는 행사가 추진되고 있었다.

[도138] 중국 영암사 사경법회를 마친 후 기념촬영

두 번째 행사는 서울 경운동 부남미술관에서 6월 20일부터 26일까지 진행될 예정인 필자의 사경 개인전[도139]이었다. 이 개인전은 감사하게도 한국문화예술위원회의 지원에 힘입어 이루어지는 행사였다. 당시 필자는

[도139] 필자의 전통사경 개인전, 부남미술관

경제적으로 막다른 골목에 처해 있었다. 이러한 차에 필자의 숨통을 틔워 주려는 듯 연초에 한국문화예술위원회로부터 지원 확정 통보가 왔다. 하여 더더욱 전시회에 최선을 다해야만 했다. 그래서 전시명을 〈외길 김경호 전통사경의 계승과 창조전〉으로 정하고 그에 걸맞게 필자의 생애 최고의 사경작품이자 마지막 사경작품으로 생각하면서 비장한 각오로 제작에 임하여 최선을 다한 두 점의 작품(감지금니일불일자〈법화경약찬게〉, 감지금니일불일자〈화엄경약찬게〉)을 중심으로 전시회를 가질 예정이었다. 이 두 작품은 그동안 보살펴 주신 부모님과 스승님의 은혜에 조금이나마 보답한다는 의미를 지니고 제작한 작품이다. 그리고 개인전은 필자의 마지막 사경전이 될지도 모른다는 생각으로 임했다. 그간 필자는 9번의 사경 개인전과 초대개인전을 가졌는데 모두 작품 판매에 실패하여 전시

195

회에 소요된 경비를 고스란히 날려 버리곤 했기 때문에 더 이상 경제적으로 버틸 여력이 없었다. 그래서 이 전시회를 끝으로 생계를 이어가기 위한 다른 길을 모색해야만 하는 처지였다.

그런데 감사하게도 이 두 행사 모두 성공적이었다. 특히 부남미술관의 사경개인전에서는 처음으로 몇 작품이 팔려 그나마 꽉 막혔던 숨통이 트였다. 이후 전시 뒤처리까지 어느 정도 마무리가 되어 가고 있던 7월 중순경 주한상공회의소로부터 연락이 왔다. 인도네시아 대통령의 방한 일정이 잡혔는데 지난해에 제작한 작품을 기증할 의향이 있느냐는 문의 전화였다. 사성기를 이때 서사한 것 같다. 경함과 외합의 오동상자 역시 이때 제작한 것으로 기억한다.

작품의 전달식은 필자의 요구대로 인도네시아 대통령에게 직접 전달하는데, 이왕이면 양국 경제인들이 모두 모인 자리에서 하면 어떻겠느냐는 의견을 제시해 왔다. 참으로 감사한 일이었다. 양국 재계를 대표하는 기업인들 앞에서 인도네시아 대통령에게 필자가 직접 전달하는 것만으로도 전통사경의 위상은 크게 고양될 것이고, 재계의 거물들이 우리 전통사경의 가치와 고귀함, 아름다움에 대해 알 수 있도록 하는 좋은 기회이기 때문이다.

[도140] 텍스트, 〈천부경·삼성기〉 작품제작 자료

필자가 특별히 준비할 것은 따로 없었지만 작품에 대한 설

명서[도140]와 보도자료는 필요했다. 작품에 설명서를 첨부하여야 한국의 전통사경과 필자의 작품 내용을 알 수 있기 때문이다. 그리고 행사장에서 언론인들에게 배포할 보도자료, 이 또한 필자가 해야만 하는 일이었다.

그리하여 초안을 만들어 보냈고 상공회의소 측에서 이를 재정리하여 필자에게 내용의 정확성에 대해 확인 요청을 해 왔다. 그리고 영문 번역을 어떻게 할 것인가를 논의했다. 작품 설명서 부분은 분량이 많기 때문에 상공회의소 측에서 영문 번역 전문가에게 의뢰하기로 하고, 보도자료는 필자가 먼저 국내 영문 번역의 최고 권위자이신 서강대학교의 안선재 교수님께 여쭈어 보기로 했다. 교수님으로부터 즉각적으로 흔쾌히 해 주시겠다는 연락이 왔다. 그리하여 수십 명의 기자와 행사장에 초대된 분들에게 제공할 영문 보도자료를 상공회의소 측에서 디자인 편집, 인쇄하였다.

전달식은 7월 24일 오후 2시 ~ 3시, 신라호텔에서 이루어질 예정이었다. 약 250명의 재계 총수 및 상공인들이 모인 가운데 행사에 앞서 전달식이 이루어질 예정이었고, 필자에게 작품에 대한 간략한 설명의 시간으로 3 ~ 5분이 주어질 예정이라고 했다.

언론의 경우 행사 현장에서 보도자료가 나갈 예정이었지만 연합뉴스에는 며칠 전 먼저 알렸다. 그런데 인도네시아 대통령의 방한 소식은 금시초문인데 그 내용이 정확하냐고 되묻는 것이었다. 그러더니 잠시 후 기자로부터 다시 연락이 왔다. 동남아 국가의 어느 통신에 인도네시아 대통령의 한국 방문 기사가 났다는 것이다. 이어 간략한 기사가 났다.[도141]

드디어 인도네시아 대통령의 방한이 이루어졌다. 그리고 몇몇 언론에 동정 기사가 났다. 그런데 외국의 국가 원수가 방한을 했으면 중앙 일간지를 비롯한 뉴스에서 비중 있게 다루어져야 마땅할 일인데도 당시에 필자가 인터넷으로 뉴스를 검색해 본 바로는 경제지 몇 군데에 난 것이 전부였다. 중앙일간지에서는 동정 소개 기사 정도로 다루고 있었다. 참 안

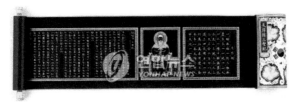
[도141] 연합뉴스, 2007년 7월 22일자

타까웠다. 아무리 노무현 대통령이 인기가 바닥에 떨어진 임기 말이라 해도 너무 심하다는 생각이 들었다. 이는 결국 국가적인 손해로 돌아올 것이라는 생각이 들었던 것이다. 외국의 국가 원수가 방문을 했는데도 방문국의 주요 언론이 잠잠할 때 타국 국가 원수의 마음이 어떨까를 생각하니

그런 생각이 들었던 것이다. 노무현 대통령이 퇴임 후 기거하시고자 신축하던 봉하마을의 가건물을 '아방궁'이라고 매도할 정도로 정치인의 악의적인 왜곡 발언들을 언론이 앞장서 기사화함으로써 대통령의 품위를 깎아내리던 때이기도 했다. 인터넷을 통해 경희대에서 태권도 명예 단증 수여 장면과 도복을 입은 사진 등을 단신으로 접할 수 있을 뿐이었다.

24일 오전 연세대학교에서 명예박사학위를 받는 일정이 있음과 오후에 신라호텔에서의 경제인들과의 일정 등 구체적인 내용을 상공회의소 측으로부터 23일 오후 통보받았다. 24일 오전, 일찍 연구실에 나와 행사장으로의 출발을 대기하고 있었다. 그런데 12시가 조금 못 된 시간이었던 것으로 기억한다. 오전의 연세대학교 명예박사학위 수여 일정이 취소되고 청와대에 들어가신 뒤 곧장 귀국하시는 것으로 일정이 변경됨에 따라 오후 일정도 취소되었다는 것이다. 당시에는 믿어지지가 않았다. 국가 원수의 외국에서의 일정이 그렇게 갑자기 바뀌는 경우는 흔치 않다고 생각되었기 때문이다. 그러나 일정의 변경은 사실이었고 그에 따라 필자의 작품 전달은 취소되고 말았다.

그리고 며칠 뒤, 상공회의소 측으로부터 연락이 왔다. 인도네시아 대통령궁으로부터 연락이 왔는데 일정만 미리 잡으면 대통령께 직접 작품을 전달할 수 있다는 것이다. 모든 경비는 그쪽에서 마련하니 바람도 쏘이고 견문도 넓힐 겸 함께 다녀오지 않겠느냐는 것이다. 일단 승낙하고 일정을 잡으라고 했다. 어차피 사성기에 양국 정상들을 비롯한 관계자들의 이름이 서사되었기에 필자가 소장하고 있는 것보다는 인도네시아 대통령에게 전달하는 것이 보다 바람직하다는 생각에서였다.

그리하여 일정이 잡혔다. 인도네시아 대통령궁에 전문 사진가가 있겠지만 필자의 카메라로도 인도네시아 대통령과의 기념 촬영을 하는 것이 좋지 않겠느냐는 의견을 받아들여 저렴하면서도 싸구려 티가 나지 않을

"한국불교 역사 전통 알려 기뻐"

인도네시아 대통령에 '사경' 전달하는 김경호씨

한국사경연구회장 김경호(45·사진)씨가 한국불교의 전통사경을 수십일 밤낮유도요 인도네시아 대통령에게 선물로 전달한다. 오는 15일경 인도네시아 대통령궁에 초빙된 김 회장은 이 자리에서 대통령에게 직접 사경을 전달할 예정이다. 주한 인도네시아 대사관과 상공회의소 요청으로 사경을 제작하여 전달키로 했던 일정은 애초에는 지난 7월24일 유도요 대통령이 국빈 방한했을 때 직접 건네기로 했지만 사정이 여의치 않아 연기됐다.

"한국불교의 역사와 전통을 세계에 알리게 돼 더불어 기쁘다"는 그는 그러나 "원래 일정대로 추진됐다면 우리나라 그들 총수 등 사회 지도자들에게도 사경의 의미와 가치를 알릴 수 있었을텐데 아쉬움도 크다"고 말했다. 그런데도 "한국 교사상 최초로 외국의 국가 원수에게 전통사경을 선물하는 것은 유례한 일"이라며 흐뭇함을 감추지 않았다.

김 회장이 이번에 전달하게 될 사경은 우리나라 5000년 역사의 시원(始原)으로

소개하는 내용이 담겼다. '전부경'과 어사서 '삼성기'를 합본한 작품으로 가로 328cm, 세로 31.8cm 크기다. 금가루를 개어 쓴 경전글씨와 국조 단군상, 태극무늬 등을 화려하게 사경했다.

그는 "전통사경을 창조적으로 계승하

면서 참안한 사경방법을 적극적으로 시도했다"며 "태극기나 무궁화 등 한국적 이미지를 담은 닥종문을 사용하기도 하고 세계화를 겨냥해서 한글사경도 시도했다"고 말했다. 그는 또 "사경은 단순히 경전을 베끼는 행위가 아니다"고 잘라 말했다.

"사경을 하려면 서예를 비롯해서 회화와 공예적인 요소를 아울러야 하고 경전을 해독하고 표현하는 언어도 병행해야 합니다. 문자예술이라 고도의 추상성과 구상성을 함께 지닌 다른 어떤 예술보다도 종합적인 예술입니다."

청소년 시절 출가를 한 경험을 갖고 있는 그는 동국대 대학원 불교미술과를 나왔고 연세대 사회교육원에서 서예와 사경 지도자과정, 동국대 사회교육원 전통사경 지도교수 등으로 활동했다. 미국 LA와 뉴욕, 중국의 지난 등지에서 전통사경 전시를 연 바 있다. 고 장춘식 동국대 박물관장은 김경호 회장을 두고 '국내 전통사경의 제1인자'로 평했다.

하정은 기자 tomak77@buhan.com

[도142] 불교신문, 2007년 8월 4일자

정도의 카메라를 새롭게 장만하여 자카르타로 향했다. 그리고 혹시라도 보도에 실수가 있을지도 모르겠기에 유일하게 불교신문에만 이러한 내용을 알렸다.[도142]

인도네시아에서는 최고급 특급 호텔로 예약이 되어 있었다. 하여 즐거운 여행이 되었다. 다만 필자가 영어가 부족하여 혼자서는 움직일 수가 없었다. 대통령궁에 들어갈 날짜도 잡혔다. 그런데 왠지 작품을 대통령께 전달해도 그만, 안 해도 그만이라는 생각이 들었다. 모든 것은 인연 따라 이루어지는 법이라는 생각이 들었던 것이다. 대통령궁에 들어가기 전날, 대통령궁을 외부에서라도 먼저 한 번 보고 싶다고 말했지만 성사되지 않았다.

대통령궁에 들어가기로 한 날 오전에 호텔[도143]에서 작품을 다시 한 번 확인, 점검하고 연락을 기다리면서 비치된 대표 일간지에서 일본의 아베 총리의 방문과 정상회담 기사를 보았다. 당시 아베 총리가 인도네시아를 방문 중이었는데 엄청난(확실하지는 않지만 60조 정도였던 것으로 기억한다) 금액의 투자를 한다는 소식이었다. 그래서 오후에 정상회담을 한 번 더 가진 뒤 인도로 향한다는 내용이었던 것 같다. 아니나 다를까. 우려가 현실로 다가왔다. 대통령궁에서 오늘은 아베 총리와의 회담으로 인하여 면담이 어려우니 내일 들어오면 어떻겠느냐는 연락이 왔다는 것이다. 그

러니 일정을 하루 연장하여 다음날 대통령궁에 들어가 작품을 전달한 뒤 출국하면 어떻겠느냐는 것이다.

결론은 필자가 내려야 한다. 그에 따라 모든 일정은 재조정된다. 그러나 필자는 이때 앞서 들었던 왠지 모를 예감과 인연을 생각했다. 필자의 〈천부경·삼성기〉 작품이 인도네시아와 인연이 없다는 생각을 한 것이다. 한편으로는 작가로서의 자존심도 무척 상했다. 기증하기가 싫어졌다. 결국 작품을 가지고 귀국하고 말았다.

[도143] 인도네시아 자카르타 호텔 로비에서의 필자

※ 결과론적으로는 여기 소개한 연합뉴스 기사와 불교신문 기사는 부득이하게 오보 아닌 오보(?)가 되고 말았다. 필자를 믿고 기사를 써 준 두 분 기자님을 비롯한 몇 분의 기자님께 깊은 감사의 말씀과 함께 정중한 사과의 말씀을 드린다.

한편으로는 이분들의 오보(?) 기사 덕택에 보다 정확한 에필로그를 작성할 수 있었음도 아울러 밝혀두고자 한다.

도판설명 및 출전

- [도1] 제1회 불교사경대회(서울 충정사, 1997년 6월 20일), 『월간서법예술』, 1997.7.
- [도2] 2011세계서예전북비엔날레 사경전, 국립전주박물관.
- [도3] 산스크리트어 패엽경, 티벳, 『THE POTALA —HOLY PALACE IN THE SNOW LAND』, CHINA TRAVEL & TOURISM PRESS, 2001.
- [도4] 〈대지도론〉, 『THE POTALA —HOLY PALACE IN THE SNOW LAND』, CHINA TRAVEL & TOURISM PRESS, 2001.
- [도5] 〈법구경〉「도행품」 제38, 중국 동진(317-420년), 『DUNHUANG』, MORNING GLORY PUBLISHERS, 2000.
- [도6] 금판〈금강반야바라밀경〉, 백제(7C전반), 국보 제123호, 국립전주박물관.
- [도7] 석경〈화엄경〉(40권본), 신라(8C후반 추정), 보물 제1040호, 화엄사.
- [도8] 감지금니〈묘법연화경〉 권제4, 조선(안평대군필), 『조선 왕실의 묵향』, 국립중앙박물관, 2006.9.
- [도9] 〈예기비〉, 예서, 중국(漢)
- [도10] 〈구성궁예천명〉, 해서, 중국(唐)
- [도11] John Singer Sargent, 「에드워드 L 데이비스 부인과 아들 리빙스톤 데이비스의 초상화」(1890년작), LOS ANGELES COUNTY MUSEUM OF ART, LACMA, 2003
- [도12] 브루스 나우먼, 「섹스와 죽음」(1985년작), 『가고 싶은 유럽의 현대미술관』, 이은화 지음, 아트북스, 2011.11.
- [도13] 「병인계춘 반사도」, 조선(1866년), 『우리 한글의 멋과 아름다움』, 한국정신문화연구원 장서각, 2004.11.
- [도14] 〈전북일보〉 2011년 3월 17일자 필자의 칼럼
- [도15] 경복궁 근정전 현판
- [도16] 필자의 변상도 제작 장면
- [도17] 〈코란사경〉, 파키스탄(1573년), 『The Universal Spirit of Islam』, 2006.
- [도18] 〈성경사경〉, 영국(13C후반), LA 헌팅턴도서관
- [도19] 〈BOOK OF KELLS〉, 아일랜드(8C경), 마태복음의 카이로모노그램, 『THE ILLUMI-NATED ALPHABET』, NOAD & SELIGMAN, STERLING, 2004.
- [도20] 〈The Shahnama of Shah Tahmasp〉, 『The Metropolitan Museum of Art』, 2011.
- [도21] 텍스트, 감지금니〈천부경·삼성기〉, 32.0cm×328.0cm
- [도22] 필자의 작품, 감지금니일불일자〈화엄경약찬게〉의 각 부분 구성도, 31.0cm×360.0cm

- [도103] 〈공자묘당비〉, 중국〈唐, 633년(960−967년간 중각)〉, 『중국서안비림名碑』, 서울역사박물관, 2008.7.
- [도103−1] 〈공자묘당비〉 (세부)
- [도104] 〈갑골〉, 중국(商), 『도설중국서예사−상대서법1』, 파촉서사, 진체동 저, 1999.
- [도105] 백서〈춘추사어〉, 중국(진말−한초), 『마왕퇴유물전도록』, 2002.
- [도106] 알파벳의 결구법, LA 게티뮤지엄
- [도106−1] 알파벳의 결구법, 『An Abecedarium』, THE J.PAUL GETTY MUSEUM LOS-ANGELES, 1997.
- [도107] 시편(St Omer Psalter), 영국(1325−30), 『THE Illuminated Page TEN CEN-TURIES OF MANUSCRIPT PAINTING in the British Library』, Janet Back-house, THE BRITISH LIBRARY, 1997.
- [도108] 〈코란〉, 이란(993년), 『Masterpieces from the Department of Islamic Art』, Metropolitan Museum of Art, 2011.
- [도109] 잭슨 폴록(1912∼1956), Autumn Rhythm, 『THE METROPOLITAN MUSEUM OF ART GUIDE』, 1994.
- [도110] 텍스트, 〈삼성기〉(부분)
- [도111] 텍스트, 〈삼성기〉(부분)
- [도112] 텍스트, 〈삼성기〉 가로열과 띄어쓰기
- [도113] 텍스트, 〈삼성기〉 운필의 변화
- [도113−1−1] 텍스트, 〈삼성기〉 동일자 변화
- [도113−1−2] 텍스트, 〈삼성기〉 동일자 변화
- [도113−2−1] 텍스트, 〈삼성기〉 동일자 변화
- [도113−2−2] 텍스트, 〈삼성기〉 동일자 변화
- [도114] 텍스트, 〈삼성기〉 동일자 변화
- [도115] 〈묘법연화경〉 권제2−권제3, 요(916−1125년), 『응현목탑요대비장』, 산서성문물국, 중국역사박물관 주편, 문물출판사 1991.7.
- [도116] 감지금니〈대보적경〉 권제32 (변상도), 고려(1006년), 일본중요문화재, 일본 문화청
- [도116−1] 감지금니〈대보적경〉 권제32, (변상도의 곡두문 확대)
- [도117] 텍스트, 표지의 무궁화
- [도118] 백지묵서〈대방광불화엄경〉(사성기), 신라(755년), 국보 제196호, 삼성미술관Leeum
- [도119] 필자의 작품, 감지금니일불일자〈법화경약찬게〉(사성기)
- [도120] 텍스트, 〈삼성기〉(사성기)
- [도121] 감지은니〈대방광불화엄경〉 권제40 (사성기), 고려(1324년), 동국대학교박물관
- [도122] 〈법천사지광국사현묘탑비〉, 고려(1085년) 『옛 탁본의 아름다움, 그리고 우리 역사』, 예술의전당, 1998.12.

참고문헌

〈典籍〉

- ·『三國史記』
- ·『三國遺事』
- ·『高麗史』
- ·『高麗史節要』
- ·『日本書紀』
- ·『朝鮮王朝實錄』
- ·『〈無垢淨光大陀羅尼經〉影印本』
- ·『新羅 白紙墨書〈大方廣佛華嚴經〉影印本』
- ·『高麗大藏經〈妙法蓮華經〉影印本』
- ·『高麗大藏經〈大方廣佛華嚴經〉影印本』
- ·『고려대장경』(CD-ROM : 1 ~ 15), 고려대장경연구소, 2000.12.
- ·『大正新修大藏經 圖像部』(1 ~ 12), 大藏經刊行會 編, 新文豊出版公司影印, 民國86년 (1997).4.
- ·『대당서역구법고승전』, 다정 김규현 역주, 글로벌콘텐츠 2013. 2.
- ·『大東金石書』, 亞細亞文化社, 1976.10.
- ·『朝鮮金石總覽』(上·下), 韓國學文獻研究所 編, 亞細亞文化社, 1976.10.
- ·『韓國金石文追補』, 李蘭暎 編, 亞細亞文化社, 1979.12.
- ·『譯註 三國遺事』, 姜仁求·金杜珍·金相鉉·張忠植·黃浿江, 以會文化社, 2002.7. ~ 2003.6.
- ·『釋門儀範』, 安震湖 編輯, 法輪社, 1970.4.
- ·『崔致遠 全集』(1·2), 崔英成 譯註, 아세아문화사, 1998.5.
- ·『華嚴佛國寺 事蹟』, 中觀 海眼 著, 조용호 역, 국학자료원, 1997.10.
- ·『槿域書畫徵』, 吳世昌.
- ·『中國正史朝鮮傳』, 國史編纂委員會, 1986.12.

· 『造像經』, 태경스님 譯著, 운주사, 2006.3

· 『꾸란주해』, 최영길 역주, 세창출판사, 2010.5

· 『天台四敎儀』, 高麗沙門 諦觀 錄 / 李英子 譯註, 경서원, 2011.12

· 『국역 익재집』(1·2), 이제현 저, 민족문화추진회 편, 솔, 1997.7

· 『天工開物』, 宋應星 지음 / 崔 炷 주역, 傳統文化社, 1997.8

· 『釋氏源流應化事蹟』(全4券), 李光雨 飜譯, 法寶院, 2006.1

· 『東夷傳』, 彭久松·金在善 編著, 서문문화사, 1996.1.

· 『도해 팔상록』, 오고산·이종익·심재열 편역, 보련각, 2004.3.

· 『全國寺刹所藏木板集』, 朴相國 編著, 文化財管理局, 1987.12.

〈辭典·事典·資料類〉

· 『高麗大藏經異體字典』, 고려대장경연구소, 1997.12.

· 『高麗史 對外關係史料集』, 金昌淑 譯註, 民族社, 2001.11

· 『高麗寫經展觀目錄』, 東國大學校, 1962.5.

· 『佛敎辭典』, 東國譯經院, 2000.3.

· 『佛敎弘通史』, 小林一郎·李能和 著, 李法華 譯, 靈山法華寺出版部, 1979.1.

· 『佛典解說事典』, 鄭承碩 編, 民族社, 1994.9.

· 『難字·異體字典』, 有賀要延 編, 國書刊行會, 平成9.6.

· 『中國書法鑑賞大辭典』(上·下), 北京 大地出版社, 1989.10.

· 『中國書法用語語典』, 朴龍寬 編, 雲林筆房, 1998.3

· 『중국미술상징사전』, 노자키 세이킨 野崎誠近 / 변영섭·안영길 옮김, 고려대학교출판부, 2011.3.

· 『中國書藝術五千年史』, 劉濤·唐吟方 編著 / 朴榮鎭·趙翰浩 譯著, 다운샘, 2000.6.

· 『眞言集』, 李鍾益, 民族社, 1988.7.

· 『增補韓國塔婆目錄』, 金禧庚 編, 1994.6.

· 『抄錄譯註 朝鮮王朝實錄 佛敎史料集』, 동국대학교불교문화원 편저, 1997.7.~2003.2.

· 『韓國文化 상징사전』(1·2), 東亞出版社, 1992.10.~1995.12.

· 『한국복식문화사전』, 金英淑 編著, 미술문화, 1998.9.

· 『한국전통복식조형미』, 김영숙 외, 도서출판 시월, 2010.8.

· 『한국불교금석문교감역주 歷代高僧碑文』(권1~6), 李智冠, 伽山文庫, 1993.2.~2003.3.

〈圖錄類〉

· 『경기문화재대관 -국가지정편-』, 경기도, 1999.2.

· 『經典』, 국립중앙박물관 · 대한불교조계종 불교중앙박물관, 2009.6.

· 『고궁의 보물』, 글 장경희, 국립고궁박물관, 2009.3.

· 『高麗, 영원한 美 高麗佛畵特別展』, 호암갤러리, 1993.12.

· 『고려불화대전 高麗佛畵大展』, 국립중앙박물관, 2010.10.

· 『국립민속박물관 -소장품 도록』, 국립민속박물관, 2006.12.

· 『국립청주박물관 -소장품 도록』, 국립청주박물관, 2001.12.

· 『國寶 12 書藝 · 典籍』, 藝耕産業社, 1989.12.

· 『國寶 Ⅱ 증보』, 藝耕産業社, 1990.8.

· 『궁중복식 儀禮美』, 한국궁중복식연구원, 2008.10.

· 『그림과 명칭으로 보는 한국의 문화유산 1』, 시공미디어 편집부 편저, 시공테크ㅣ시공미디어,
 2007.12.

· 『김용두옹 기증 문화재』, 국립진주박물관, 1997.12.

· 『다시보는 역사편지 高麗墓誌銘』, 국립중앙박물관, 2006.7.

· 『大高麗國寶展 위대한 문화유산을 찾아서 (1)』, 호암갤러리, 1995.7.

· 『大韓民國 국보총람』, 이선호 편저, 엘비컴, 2010.2.

· 『敦煌』, 돈황연구원 · 돈황현박물관 엮음 / 최혜원 · 이유진 공역, 汎友社, 2001.6.

· 『동국대학교 건학100주년기념 소장품도록』, 동국대학교박물관, 2006.5.

· 『동국대학교소장 國寶 · 寶物 貴重本展』, 동국대학교, 1996.5.

· 『동아대학교 소장품도록』, 동아대학교박물관, 2001.6.

· 『마곡사 병진스님 소장 朝鮮 佛畵草本』, 동국대학교박물관, 2002.9.

· 『文字로 본 新羅』, 國立慶州博物館, 2002.9.

· 『法, 소리없는 가르침』, 대한불교조계종 불교중앙박물관, 2008.4.

· 『佛舍利莊嚴』, 國立中央博物館, 1991.7.

· 『사경 변상도의 세계 부처 그리고 마음』, 국립중앙박물관, 2007.7.

· 『舍利器 · 供養品』, 국립중앙박물관, 대한불교조계종 불교중앙박물관, 2009.12.

· 『서울의 문화재 2 전적 · 회화 · 서예 · 도자기 · 금석문』, 서울특별시사편찬위원회, 2003.5.

· 『서울의 문화재 4 불교문화재 (2)』, 서울특별시사편찬위원회, 2003.5.

· 『禪 · 善 · 線描佛畵 -빛으로 나투신 부처』, 동국대학교박물관, 2013.10.

· 『세계문화유산 고구려고분벽화』, 김리나 편저, (사) ICOMOS 한국위원회, 藝脈出版社,

2005.6.

· 『新羅瓦塼』, 國立慶州博物館·慶州世界文化엑스포組織委員會, 2000.8.

· 『神話, 그 영원한 생명의 노래』, 예술의전당, 2000.7.

· 『아름다운 글자, 한글』, 한국정신문화연구원 장서각 편, 이회문화사, 2004.11.

· 『옛 글씨의 아름다움 그 속에서 역사를 보다』, 이천시립월전미술관, 2010.9.

· 『우리 한글의 멋과 아름다움』, 한국정신문화연구원 장서각, 2004.11.

· 『월정사 성보박물관 도록』, 月精寺 聖寶博物館, 2002.6.

· 『이스탄불의 황제들』, 국립중앙박물관, 2012.4.

· 『이슬람의 보물』, 국립중앙박물관, 2013.6.

· 『인도 세밀화 그림으로 만나는 인도 이야기』, 대원사 티벳박물관, 2004.

· 『인도네시아미술 ART OF INDONESIA』, 국립중앙박물관, 2005.10.

· 『日本所在韓國佛畵圖錄』, 국립문화재연구소. 1996.12.

· 『일본의 불교미술』, 國立慶州博物館·奈良國立博物館, 2003.12.

· 『中國국보전』, 서울역사박물관 전시 (2007.5~8) 도록, (주) 솔대 SOLDEA

· 『중국서안비림名碑』, 서울역사박물관, 2008.7.

· 『至心歸命禮, 韓國의 佛腹藏』, 수덕사 근역성보관. 2004.11.

· 『直指聖寶博物館의 遺物』, 直指聖寶博物館, 2003.

· 『千年을 이어온 功德 -寫經과 陀羅尼』, 동국대학교박물관, 2011.11.

· 『統一新羅』, 국립중앙박물관, 2003.5.

· 『特別展圖錄 第5號 韓國의 佛畵草本』, 通度寺 聖寶博物館, 1992.5.

· 『티벳의 밀교미술』, 대원사 티벳박물관, 2005.2.

· 『티베트의 미술』, 화정박물관, 1999.9.

· 『한국 고대의 문자와 기호유물』, 국립청주박물관, 2000.9.

· 『한국과 세계의 불경전』화봉책박물관, 여승구, 2011..5.

· 『한국 근대의 백묘화』, 홍익대학교박물관, 2001.5.

· 『韓國金石文拓本展』, 한국금석예술문화연구회, 2009.1.

· 『한국 박물관 개관 100주년 기념 특별전』, 국립중앙박물관, 2009.9.

· 『韓國佛畵圖本 觀世音 그 모습』, 병진스님 저, 1990.

· 『韓國의 美 ⑥ 書藝』, 中央日報「季刊美術」, 1995.4.

· 『韓國의 美 ⑦ 高麗佛畵』, 中央日報「季刊美術」. 1994.5.

· 『韓國의 佛畵』, 東國大學校 博物館 篇, 聖寶文化財研究院, 1999.10.

· 『한국의 불화 명품선집』, 성보문화재연구원, 2007.4.

· 『韓國의 佛畵草本』, 通度寺聖寶博物館, 1992.5.
· 『한국의 사찰벽화 사찰건축물 벽화조사보고서』(1~), 문화재청 · (사)성보문화재연구원,
 (2008.12.~)
· 『한국생활사박물관 08』(고려생활관 2), 한국생활사박물관편찬위원회, 사계절, 2003.1.
· 『한국 서예사 특별전 16 高麗末 朝鮮初의 書藝』, 예술의 전당, 1996.12.
· 『한국서예사특별전 18 - 옛 탁본의 아름다움 그리고 우리 역사』, 예술의전당, 1998.12.
· 『한국서예사특별전 19 - 韓國書藝二千年』, 예술의전당, 1998.12.
· 『한국전통문양』(1 · 2 · 3), 임영주, 藝園 , 1998.9.
· 『한국의 종이문화』, 국립민속박물관, 1995.5.
· 『海外所藏文化財』, 한국국제교류재단, 1993.12.
· 『혜전 송성문 기증 국보 빛나는 옛 책들』, 국립중앙박물관, 2003.10.
· 『湖林博物館名品選集 II』, 湖林博物館, 1999.5.
· 『湖林博物館 所藏 國寶展』, 湖林博物館, 2006.6.
· 『황금의 제국 페르시아』, 국립중앙박물관, 2008.4.

〈영문 도록 및 서적〉

· 『An Abecedarium ILLUMINATED ALPHABETS FROM THE COURT OF THE EM-
 PEROR RUDOLF II』, Lee Hendrix and Ther Vignau Wilberg, THE J. PAUL GETTY
 MUSEUM, 1997.
· 『ANGELS』, MARCO BUSSAGLI, ABRAMS, 2007.
· 『Artist & Alphabet』, David R. GODINE, 2000.
· 『BOOK of HOURS Illuminations by Simon Marmion』, THE HUNTINGTON LIBRARY,
 2004.
· 『FLOWERS in Medieval Manuscriripts』, CELLA FISHER, UNIVERSITY OF TORONTO
 PRESS 2004.
· 『Illuminated Manuscriripts from Belgium and the Netherlands』, IN THE J. PAUL
 Getty MUSEUM, 2010.
· 『Italian Illuminated Manuscriripts』, IN THE J. PAUL GETTY MUSEUM, 2005.
· 『Jacques Stella BAROQUE ORNAMENT AND DESIGNS』, Dover Publications, Inc.,
 1987.

· 「JEWISH ART」, Grace Coben Grossman, Hugh Lauter Levin Associates, Inc. 1995.
· 「Marc Drogin MEDICAL CALLIGRAPHY Its History and Technique」, MARC DROGIN, 1980.
· 「Manuscriript Illumination」, Christopher de Hamel, UNIVERSITY OF TORONTO PRESS, 2001.
· 「Manuscript Illumination」, The British Library, 1997.
· 「Nature Illuminated FLORA AND FAUNA FROM THE COURT OF THE EMPEROR RUDOLF II」, Lee Hendrix and Ther Vignau Wilberg, THE J. PAUL GETTY MUSEUM, 1997.
· 「PATRICIA LOVETT Calligraphy & Illumination A HISTORY & PRACTICAL GUIDE」, Harry N. Abrams, Inc., 2000.
· 「THE ART OF ILLUMINATION」, PATRICA CARTER, CEARCH PRESS, 2009.
· 「The Art of the Pen CALLIGRAPHY FROM THE COURT OF THE EMPEROR RUDOLF II」, Lee Hendrix and Ther Vignau Wilberg, THE J. PAUL GETTY MUSEUM, 2003.
· 「The Bible of ILLUMINATED LETTERS」, MARGARET MORGAN, BARRON'S, 2006.
· 「the CALLIGRAPHER'S BIBLE」, David Harris, A&C Black · London, 2008.
· 「THE GLORY OF BYZANTIUM Art and Culture of the Middle Bizantine Era A.D. 841-1261」, The Metropolitan Museum of Art, 2006.
· 「The Gutenberg Bible Landmark in Learning」, James Thorpe, HUNTINGTON LI-BRARY, 1999.
· 「THE ILLUMINATED ALPHABET」, NOAD & SELIGMAN, STERLING, 2004.
· 「THE ILLUMINATED MANUSCRIPT」, JANET BACKHOUSE, PHAIDON, 1979.
· 「THE Illuminated Page TEN CENTURIES OF MANUSCRIPT PAINTING in the British Li-brary」, Janet Backhouse, THE BRITISH LIBRARY, 1997.
· 「THE LIBRARY OF GREAT MASTERS DELLA ROBBIA」, SCALA/RIVERSIDE, 1992.
· 「THE LIBRARY OF GREAT MASTERS FILIPPO LIPPI」, SCALA/RIVERSIDE, 1989.
· 「THE MEDIEVAL BOOK Illuminated from the Beinecke Rare Book and Manuscript Li-brary」, Barbara A. Shailor, UNIVERSTY OF TORONTO PRESS 1994.
· 「The World OF Ornament」, David Batterbam, TASCHEN, 2009.
· 「The World of the Luttrell Psalter」, MICHELLE P. BROWN, THE BRITISH LIBRARY, 2006.
· 「Traces of the Calligrapher」, Mary McWilliams and David J. Roxburgh, 2007.

· 「ISLAMIC ART」, Los Angeles County Museum of Art, 2005.
· 「CONSTANTINOPLE (Istanbul's Historical Heritage)」, h.f. ullmann, 2011.
· 「LETTERS IN GOLD OTTOMAN CALLIGRAPHY FROM THE SAKIP SABANCI COLLEC-
 TION, ISTANBUL」, The Metropolitan Museum of Art, 1998.
· 「MADE FOR MUGHAL EMPERORS ROYAL TREASURES FROM HINDUSTAN」, SUSAN
 STRONGE, Lustre Press Roli Books, 2010.
· 「Masterpieces from the Department of Islamic Art」, Metropolitan Museum of Art,
 2011.
· 「Shahnameh」, THE QUANTUCK LANE PRESS, NEW YORK, 2013.
· 「THE J. PAUL Getty Museum」, HANDBOOK OF THE COLLECTIONS, GETTY, 2007.
· 「The Shahnama of Shah Tahmasp」, The Metropolitan Museum of Art, 2011.
· 「The Universal Spirit of Islam」, Introduction Imam Feisal Abdul Rauf World Wis-
 dom, 2006.
· 「WRITING THE WORD OF GOD | Calligraphy and the Qur'an」, David J. Roxburgh,
 THE MUSEUM OF FINE ARTS, HONSTON | YALE UNIVERSITY PRESS, 2007.

· 「Afrikan Alphabets The story of writing in Africa」, SAKI MAFUNDIKWA, 2007.
· 「BOROBUDUR」, Miksic | Tranchini, PERIPLUS, 1991.
· 「LOS ANGELES COUNTY MUSEUM OF ART」, Thames & Hudson world of art,
 2003.
· 「OFFICIAL GUIDE TO THE SMITHSONIAN」, Smithsonian Books, 2009.
· 「THE CULTURAL TRIANGLE OF SRI LANKA」, UNESCO Publishing · CCF, 2005.
· 「The Huntington Library」, The Huntington Library, San Marino, California, in
 association with Scala Publishers, London, 2004.
· 「THE METROPOLITAN MUSEUM OF ART GUIDE」, The Metropolitan Museum of
 Art, 1994.

· 「Demonic Divine」, Rob Linrothe and Jeff Watt, RUBIN MUSEUM OF ART, 2004.
· 「DUNHUANG」, MORNING GLORY PUBLISHERS, 2000.
· 「DIVINE ART」, DR SHASHIBALA, Lustre Press | Roli Books, 2007.
· 「Eternal Presence: Handprints and Footprints in Buddhist Art」, Katonah Museum
 of Art, 2004.

· 『FEMALE BUDDHAS Woman of Enlightenment in Tibetan Mystical Art』, Glenn H. Mullin, CLEAR LIGHT, 2003.

· 『FULL-COLOR CHINESE KAZAK DESIGNS』, Dover Publications, Inc., 2007.

· 『Golden Visions of Densatil A TIBETAN BUDDHIST MONASTERY』, ASIA SOCIETY MUSEUM, 2014.

· 『Goryeo Dynasty』, Asian Art Museum of San Fransisco, 2003.

· 『HIDDEN TREASURES OF THE HIMALAYAS: TIBETAN MANUSCRIPTS, PAINTINGS AND SCULPTURES OF DOLPO』, Amy Heller, Serindia Publications, 2009.

· 『India Painting』, Pratapaditya Pal, Los Angeles Museum of Art, 1993.

· 『IN THE REALM OF GODS AND KINGS Arts of India』, PHILP WILSON PUBLISH-ERS, 2004.

· 『MANDALA -THE ARCHITECTURE OF ENLIGHTENMENT』, ASIA SOCIETY GAL-LERIES, NEW YORK/TIBET HOUSE, NEW YORK, 1997.

· 『Mandala Workbook』, Anneke Huyser, Binkey Kok Publications-Havelte/Holland, 2002.

· 『manifestations of buddhas』, Shashibala, Lustre Press｜Roli Books, 2008.

· 『Paradise and Plumage: Chinees Connections in Tibetan Arhat Painting』, RUBIN MUSEUM OF ART, 2004.

· 『SACRED BUDDHIST PAINTING ANJAN CHAKRAVERTY』, Lustre Press｜Roli Books, 2006.

· 『SACRED VISIONS: EARLY PAINTINGS FROM CENTRAL TIBET』, The Metropolitan Museum of Art, 1998.

· 『THE BUDDHA SCROLL DING GUANPENG』, INTRODUCED BY THOMAS CLEARY, SHAMBHALA, 1999.

· 『THE ENCYCLOPEDIA OF Tibetan Symbols and Motifs』, Robert Beer, Shambhala, 1999.

· 『THE PEACEFUL LIBERATORS Jain Art from India』, THAMES AND HUDSON｜LOS ANGELES COUNTY MUSEUM OF ART, 1994.

· 『THE POTALA -HOLY PALACE IN THE SNOW LAND』, CHINA TRAVEL & TOURISM PRESS, 2001.

· 『TOM LOWENSTEIN TREASURES OF THE BUDDHA』, DUNCAN BAIRD PUBLISH-ERS LONDON, 2006.

· 『TRANSMITTING THE FORMS OF DIVINITY: Early Buddhist Art from Korea and Japan』, JAPAN SOCIETY, 2003.

· 『TREASURES OF THE **BUDDHA** THE GLORIES OF SACRED ASIA』, TOM LOWENSTEIN, DUNCAN BAIRD PUBLISHERS, 2006.

· 『WHEEL of TIME SAND MANDALA』, BARRY BRYANT, HarperSanFrancisco, 1992.

〈中國·日本：寫經資料〉

· 『러시아所藏敦煌文獻』, 中國社會科學院歷史研究所 外 合編, 四川人民出版社, 1995.

· 『北京大學所藏敦煌文獻』, 中國社會科學院歷史研究所 外 合編, 四川人民出版社, 1995.

· 『北魏人書佛說佛藏經』, 寫經殘紙粹編, 上海書畫出版社, 2000.8.

· 『隋人書妙法蓮華經』, 寫經殘紙粹編, 上海書畫出版社, 2000.8.

· 『唐人書妙法蓮華經』, 寫經殘紙粹編, 上海書畫出版社, 2000.8.

· 『英藏敦煌文獻』, 中國社會科學院歷史研究所 外 合編, 四川人民出版社, 1995.

· 『天津市藝術博物館藏 敦煌文獻』, 中國社會科學院歷史研究所 外 合編,, 四川人民出版社, 1995.

· 『天津市藝術博物館藏 敦煌文獻』, 上海古籍出版社·天津市藝術博物館 編, 1996.6.

· 『中國書店敦煌寫經叢帖 **唐人書 妙法蓮華經卷四**』, 中國書店編, 2009.6.

· 『中國書店敦煌寫經叢帖 **唐人書《金光明最勝王經》三種**』, 中國書店編, 2008.7.

· 『中國書店敦煌寫經叢帖 **唐人書《妙法蓮華經卷四》**』, 中國書店編, 2008.7.

· 『中國書店敦煌寫經叢帖 **唐人書《大般涅槃經卷三十四》**』, 中國書店編, 2009.5.

· 『中國書店敦煌寫經叢帖 **唐人書妙法蓮華經**』, 中國書店編, 2007.9.

· 『中國書店敦煌寫經叢帖 **唐人書《大般若波羅蜜多經卷五百二十七》**』, 中國書店編, 2009.5.

· 『中國書店敦煌寫經叢帖 **隋人書光讚經**』, 中國書店編, 2007.9.

· 『中國書店敦煌寫經叢帖 **隋人書大般涅槃經**』, 中國書店編, 2007.9.

· 『寫經殘紙粹編 **唐人寫經** 精選』, 上海書畫出版社, 2012.5.

· 『寫經殘紙粹編 **唐人書妙法蓮華經**』, 上海書畫出版社, 2000.11.

· 『寫經殘紙粹編 **隋人書妙法蓮華經**』, 上海書畫出版社, 2000.11.

· 『寫經殘紙粹編 **北魏人書佛說佛藏經**』, 上海書畫出版社, 2000.11.

· 『書跡名品叢刊－天平寫經集』, 二玄社, 1963.12.

· 『書跡名品叢刊 – 六朝寫經集』, 二玄社, 1964.6.

· 『書跡名品叢刊 – 隋唐寫經集』, 二玄社, 1964.7.

· 『書跡名品叢刊 – 房山雲居寺石經』, 二玄社, 1979.3.

· 『敦煌法書叢刊 – 寫經』(1) (2) (3) (4) (5) (6) (7), 二玄社, 1983.6～1984.1.

· 『書道全集 9, 日本1 大和·奈良』, 平凡社, 1971.2.

· 『書道全集 11, 日本2 平安2』, 平凡社, 1971.7.

· 『日本の美術 5, 寫經』, 大山仁快 編, 文化庁 監修, 至文堂, 1989.7.

· 『日本の美術 7, 裝飾經』, 江上 綏, 文化庁 監修, 至文堂, 1979.5.

· 『甦る金字經』, 宇塚澄風 著, 木耳社, 1987.10.

· 『奈良朝寫經』, 奈良國立博物館 編輯, 東京美術, 1984.5.

· 『寫經』, 植村和堂 著, 二玄社, 1982.11.

· 『寫經入門』, 田中塊堂 著, 創元社, 1971.2.

· 『寫經より見たる 奈良朝佛教の研究』, 石田茂作 著, 東洋文庫, 1930.5.

· 『寫經の見方·書き方』, 新川晴風 著, 東京堂出版, 1980.12.

· 『寫經その書とこころ』, 「季刊墨スペシヤル 第7号」, 1991.4.

〈외국 (중국·일본·대만) 圖錄 및 佛畫資料〉

· 『佛教圖像集』, 秦 忠 | 熊更生 編, 重慶出版社, 2001.1.

· 『觀音百態 鑑賞と描法』, 石田豪澄 著, 1985.9.

· 『圖說·佛像集成 –圖像抄による』

· 『新纂 佛像圖鑑』(上卷), 權田雷斧 監修, 東京 國譯秘密儀軌編纂局 編纂, 1990.7.

· 『新纂 佛像圖鑑』(下卷), 權田雷斧 監修, 東京 國譯秘密儀軌編纂局 編纂, 1990.7.

· 『仏さまは このように描く ～やさしい佛畫入門～』, 講師 松久佳遊, NHK出版, 2011.6 – 7.

· 『仏畫のすすめ –付·截金と經典繪の技法–』, 松久宗琳 著, 日貿出版社, 1990.4.

· 『仏畫の描き方 繪絹での作品づくり』, 小野大輔 著, 日貿出版社, 2007.9.

· 『寫佛のすすめ』, 難波淳郎 著, 大法輪閣, 1993.4.

· 『續·寫佛のすすめ』, 難波淳郎 著, 大法輪閣, 1992.1.

· 『新しい仏畫教室』, 松久宗琳 著, 日貿出版社, 1989.11.

· 『日本畫の表現技法』, 石踊絋一 外, 美術出版社, 1981.

· 『畫材と技法』, 林功·箱崎睦昌 (監修), 河北倫明 (總監修), 同朋會, 1997.10.

· 『敦煌的歷史和文化』, 郝春文, 新華出版社, 1993.12.

· 『中國魏晉南北朝藝術史』, 黃新亞, 人民出版社, 1993.12.

· 『中國隋唐五代藝術史』, 劉士文, 陳奕純·王本興, 人民出版社, 1993.12.

· 『中國學術叢書 - 中國美術小史』, 滕固 著, 上海書店.

· 『高麗佛畵』, 菊竹淳一·吉田宏志 編集, 朝日新聞社, 1981.2.

· 『國之重寶』, 國立故宮博物院, 1986.4.

· 『觀音法相莊嚴寶典』, 釋心德 繪編, 江西美術出版社, 2010.5.

· 『敦煌圖案摹本』, 敦煌研究院·江蘇古籍出版社 編, 江蘇古籍出版社, 2000.5.

· 『燉煌畵の研究 圖像篇』, 宋本榮一 著, 同朋會, 1985.7.

· 『東アジアの佛たち』, 奈良國立博物館, 1983.4.

· 『菩薩聖衆莊嚴寶典』, 釋心德 繪編, 江西美術出版社, 2010.5.

· 『西域繪畫 敦煌藏經洞流失海外的繪畫珍品』(1～10), 馬煒 蒙中 編著, 重慶出版集團·重慶出版社, 2010.4.

· 『宋張勝溫畵梵像卷』, 天津人民美術出版社, 2001.7.

· 『英藏敦煌文獻』, 中國社會科學院歷史研究所 外 合編, 四川人民出版社, 1995.

· 『六角堂能滿院佛畵粉本 佛教圖像聚成』(上·下), 京都市立藝術大學藝術資料館編, 法藏館, 2004.3.

· 『應縣木塔遼代秘藏』, 山西省文物局·中國歷史博物館 主編, 文物出版社, 1991.7.

· 『日本の國寶 108 國寶の書跡·古文書』, 朝日新聞社, 東京美術, 1999.3.

· 『諸佛聖像莊嚴寶典』, 釋心德 繪編, 江西美術出版社, 2010.5.

· 『中國古代佛教版畵集』(一·二 ·三), 周心慧 主編, 學苑出版社.

· 『中國美術分類全集 中國寺觀壁畵全集』(1～7), 廣東教育出版社, 2011.10.

· 『中國佛教圖案』, 曾協泰 主編, 魏德文 發行, 南天書局有限公司, 1989.4.

· 『中國藏傳佛教白描圖集』, 馬吉祥, 阿羅·仁靑杰博 編著, 北京工藝美術出版社, 1999.1.

· 『淸宮藏傳佛教文物』, 故宮博物院主編, 紫禁城出版社·兩木出版社, 1992.1.

〈中國·日本:書法資料〉

· 『魏·晉·唐 歷代小楷名作精選』, 中國美術學院出版社, 1998.11.

· 『隋唐卷 歷代小楷名作精選』, 中國美術學院出版社, 2001.2.

· 『宋元卷 歷代小楷名作精選』, 中國美術學院出版社, 2001.2.

· 『明淸卷 歷代小楷名作精選』, 中國美術學院出版社, 2001.2.

· 『北京圖書館藏 中國歷代石刻拓本滙編 (全20冊)』, 北京圖書館金石組編, 1989.5.

· 『中國書法文化大觀』, 金開誠 · 王岳川 主編, 北京大學出版社, 1995.1.

· 『中國碑帖經典 – 灵飛經小楷墨迹』, 上海書畵出版社, 2001.5.

· 『中國碑帖經典 – 董美人墓志』, 上海書畵出版社, 2001.6.

· 『中國碑帖經典 – 蘇孝慈墓志』, 上海書畵出版社, 2001.12.

· 『中國碑帖經典 – 歐陽詢虞恭公碑』, 上海書畵出版社, 2000.12.

· 『中國碑帖經典 – 歐陽詢九成宮碑』, 上海書畵出版社, 2001.12.

· 『中國碑帖經典 – 歐陽通道因法師碑』, 上海書畵出版社, 2000.12.

· 『中國碑帖經典 – 褚遂良孟法師碑』, 上海書畵出版社, 2000.8.

· 『中國碑帖經典 – 顔眞卿勤禮碑』, 上海書畵出版社, 2000.12.

· 『中國美術全集 – 書法篆刻編 2 魏晋南北朝書法』, 人民美術出版社, 1986.7.

· 『書跡名品叢刊 – 唐 太宗 晋詞銘 / 溫泉銘』, 二玄社, 1960.6.

· 『明解書道史』, 加藤達成 · 小名木康佑 共著, 日本習字書道協會, 1980.7.

· 『中國法書選 11 – 魏晋唐小楷集』, 二玄社, 1990.3.

· 『中國法書選 15 – 蘭亭叙』, 二玄社, 1988.5.

· 『中國法書選 20 – 龍門二十品』(上), 二玄社, 1988.9.

· 『中國法書選 21 – 龍門二十品』(下), 二玄社, 1988.9.

· 『中國法書選 25 – 墓誌銘集』(上), 二玄社, 1989.8.

· 『中國法書選 25 – 墓誌銘集』(下), 二玄社, 1989.8.

· 『中國法書選 30 – 化度寺碑 · 溫彦博碑』, 二玄社, 1989.8.

· 『中國法書選 37 – 道因法師碑 · 泉男生墓誌銘』, 二玄社, 1989.8.

〈서법이론 : 번역본〉

· 『書槪』, 劉熙載 著 / 高畑常信 譯, 李宜炅 譯, 雲林堂, 1986.5.

· 『書論의 理解』, 王虛舟 著 / 大丘書學會 編譯, 중문, 1999.5.

· 『中國古代書史』, 錢存訓 著 / 金允子 譯, 東文選, 1990.3.

· 『中國書藝 서예』, 천팅여우 지음 / 최지선 옮김, 대가, 2008.10.

· 『中國書藝論文選』, 廓魯鳳 選譯, 東文選, 1996.6.

· 『中國書藝美學』, 韓玉濤 著 / 大丘書學會 譯, 중문, 1995.10.

· 『중국서예발전사』, 위싱화 저 / 김희정 역, 도서출판 다운샘, 2007.8.

· 『中國書藝史』, 神田喜一郎 著 / 李惠淳 · 鄭充洛 譯, 不二, 1992.6.

· 『중국서예이론체계』, 熊秉明 / 郭魯鳳 譯, 東文選, 2002.9.

〈외국서적 : 飜譯本〉

· 『경전의 성립과 전개』, 미즈노 고겐 지음 / 이미령 옮김, 시공사, 1996.7.

· 『經典成立論』, 渡辺照宏 著 / 金無得 譯, 경서원, 1983.

· 『교황의 역사』, 프란체스코 키오바로, 제라르 베시에르 지음 / 김주경 옮김, 시공사,
 2001.5.

· 『그리스도교』, 헬무트 피셔 지음 / 유영미 옮김, 예경, 2007.9.

· 『기호의 언어 정교한 상징의 세계』, 조르주 장 지음 / 김형진 옮김, 시공사, 1997.6.

· 『나카자와 신이치 교수의 성화 이야기』, 나카자와 신이치 / 양억관 옮김, 교양인, 2004.10.

· 『돈황』, 돈황연구원 · 돈황현 박물관 엮음 / 최혜원 · 이유진 공역, 汎友社, 2001.6.

· 『돈황석굴 敦煌石窟』, 타가와 준조 지음 / 박도화 옮김, 개마고원, 1999.11.

· 『돈황학이란 무엇인가』, 유진보 지음 / 전인초 역주, 아카넷, 2003.7.

· 『동양미술사』, 마츠바라 사브로 편, 예경, 1993.2.

· 『만다라의 신들』, 立川武藏 / 金龜山 譯, 東文選, 2001.12.

· 『무굴 제국』, 발레리 베린스탱 지음 / 변지현 옮김, 시공사, 1998.12.

· 『명화와 함께 읽는 성경 이야기 구약』, 헨드릭 빌렘 반 룬 지음 / 김재윤 옮김, 골드앤와이즈,
 2010.11.

· 『명화와 함께 읽는 성경 이야기 신약』, 헨드릭 빌렘 반 룬 지음 / 김재윤 옮김, 골드앤와이즈,
 2010.11.

· 『문자의 역사』, 조르주 장 지음 / 이종인 옮김, 시공사, 1995.2.

· 『美術版 탄트라』, 필립 로슨 / 편집부 옮김, 東文選 文藝新書, 1994.10.

· 『밀교경전 성립사론』, 松長有慶 著 / 張益 譯, 불광출판부, 1999.4.

· 『법문사의 불지사리』(1 · 2), 웨난 · 상청융 지음 / 심규호 · 유소영 옮김, 일빛, 2005.9.

· 『불교』, 프랑크 라이너 셰크 · 만프레드 괴르겐스 지음 / 황선상 옮김, 예경, 2007.9.

· 『佛敎槪論』, 增谷文雄 지음 / 李元燮 옮김, 玄岩社, 1971.4.

· 『불교경전 산책』, 나카무라 하지메 / 박희준 옮김, 민족사, 1990.9.

· 『붓다』, 풀커 초츠 지음 / 김경연 옮김, 한길사, 1997.3.

· 『붓다 꺼지지 않는 등불』, 장 부아슬리에 지음 / 이종인 옮김, 시공사, 2001.6.

· 『비잔틴미술』, 토머스 F. 매튜스 지음 / 김이순 옮김, 예경, 2006.4.

· 『비잔틴 제국』, 미셸 카플란 지음 / 노대명 옮김, 시공사, 1998.6.

· 『사진과 그림으로 만나는 세계의 붓다』, 마이클 조든 지음 / 전영택 옮김, 궁리, 2004.5.

· 『사진과 그림으로 보는 기독교 역사』, 마이클 콜린스.매튜A. 프라이스 지음 / 김승철 옮김,
 시공사, 2001.7.

· 『성경 세계 최고의 베스트 셀러』, 피에르 지베르 지음 / 김주경 옮김, 시공사, 2001.8.

· 『성당』, 알랭 에르랑드 브랑당뷔르 지음 / 김택 옮김, 시공사, 1997.5.

· 『성인 이야기, 명화를 만나다』, 로사 조르지 지음 / 권영진 옮김, 예경, 2006.7.

· 『수의 신비와 마법』, 프란츠 칼 엔드레스·안네마리 쉼멜 / 오석균 옮김, 고려원미디어,
 1996.2.

· 『쓰기의 역사』, 오토 루트비히 지음 / 이기숙 옮김, 연세대학교 대학출판문화원, 2013.3.

· 『신약성서, 명화를 만나다』, 스테파노 추피 지음 / 정은진 옮김, 예경, 2006.7.

· 『실크로드 사막을 넘은 모험자들』, 장 피에르 드레주 지음 / 이은국 옮김, 시공사, 2001.10.

· 『예술의 기원』, 엠마누엘 아나티 지음 / 이승재 옮김, 바다출판사, 2008.3.

· 『유대교』, 모니카 그뤼벨 지음 / 강명구 옮김, 예경, 2007.9.

· 『ISLAM이슬람』, 프란체스카 로마나 로마니 지음 / 이유경 옮김, 생각의 나무, 2008.2.

· 『이슬람교』, 이부 토라발 / 김선겸 옮김, 도서출판 창해, 1993.11.

· 『이슬람교』, 발터 M. 바이스 지음 / 임진수 옮김, 예경, 2007.9.

· 『이슬람미술』, 조너선 블룸 / 셰일라 블레어 지음, 강주헌 옮김, 한길아트, 2003.1.

· 『이슬람미술』, 로버트 어윈 지음 / 황의갑 옮김, 예경, 2005.8.

· 『이슬람 전통문양』 (1) (2), Eva Wilson, Azade Akar, Lis Bartholm, 이종문화사,
 1999.8. / 2005.10.

· 『이스탄불 기행』, 진순신 지음 / 이희수 감수 / 성성혜 옮김, 예담, 2002.1.

· 『인도』, 리처드 워터스톤 지음 / 이재숙 옮김, 창해, 2005.1.

· 『인도불교의 역사』 (상·하), 하라카와 아키라 저 / 이호근 옮김, 민족사, 1989.3.

· 『읽기의 역사』, 스티븐 로저 피셔 지음 / 신기식 옮김, 지영사, 2011.1.

· 『종이』, 피에르마르크 드 비아지 지음 / 권명희 옮김, 시공사, 2001.10.

· 『중국불교』 (상·하), K.S. 케네쓰 첸 저 / 박해당 옮김, 민족사, 1991.8.

· 『중국불교문화론』, 뢰영해 지음 / 박영록 옮김, 동국대학교출판부, 2006.5.

· 『중국미술사』(2), 진웨이누오(金維諾) 지음 / 홍기용 · 김미라 옮김, 다른생각, 2011.10.

· 『중국미술사』(3), 수에용·니엔(薛永年) · 자오리(趙力) · 샹강(尙剛) 지음 / 안영길 옮김,
 다른생각, 2011.10.

· 『중국의 불교미술』, 구노 미키 지음 / 최성은 옮김, 시공사, 2001.11.

· 『中國佛敎史』, 野上俊靜 等 共著 / 權奇悰 譯, 東國大學校佛典刊行委員會, 1985.4.

· 『中國佛敎思想史』, 木村淸孝 著 / 朴太源 譯, 경서원, 1988.12.

· 『중국불교석굴』, 마쓰창 외 지음 / 양은경 역, 다홀미디어, 2006.3.

· 『중국예술정신』, 徐復觀 / 權德周 外 옮김, 東文選, 2000.3.

· 『중국의 전통판화』, 고바야시 히로마쓰 지음 / 김명선 옮김, 시공사, 2002.1.

· 『中國전통공예 전통공예』, 항지앤 · 꾸어치우후이 지음 / 한민영 옮김, 대가, 2008.9.

· 『중국제지기술사』, 반지씽 지음 / 조병묵 옮김, 도서출판 광일문화사 / (주) 성창, 2002.2.

· 『중국회화 산책』, 왕야오팅 지음 / 오영삼 옮김, 도서출판 아름나무, 2007.8.

· 『中國繪畵藝術 회화예술』, 린츠 지음 / 배연희 옮김, 대가, 2008.9.

· 『정창원문서 입문 正倉院文書 入門』, 사카에하라 토와오 지음 / 이병호 옮김, 태학사,
 2012.11.

· 『책의 역사 문자에서 텍스트로』, 브뤼노 블라셀 지음 / 권명희 옮김, 시공사, 1999.5.

· 『책의 탄생』, 뤼시앵 페브르 · 앙리 장 마르탱 지음 / 강주헌 · 배영란 옮김, 돌배게, 2014.2.

· 『초기 그리스도교와 비잔틴 미술』, 존 로렌 지음 / 임산 옮김, 한길아트, 1998.5.

· 『케임브리지 이슬람사』, 프랜시스 로빈슨 외 지음 / 손주영 외 옮김, 시공사, 2011.4.

· 『한국고대불교사』, 볼코프 저 / 박노자 번역, 서울대학교출판부, 1998.12.

· 『한국불교사』, 가마타 시게오 저 / 신현숙 옮김, 민족사, 1988.1.

· 『韓-中 佛敎文化交流史』, 黃有福 · 陳景富 지음 / 權五哲 옮김, 까치, 1995.12.

· 『히브리 민족 끝나지 않은 경전』, 미레유 하다스 르벨 지음 / 변지현 옮김, 시공사, 2002.10.

· 『힌두교』, 베르너 숄츠 지음 / 한병화 옮김, 예경, 2007.9.

· 『100편의 명화로 읽는 구약』, 레지스 드브레 저 / 이화영 역, 마로니에북스, 2006.1.

· 『100편의 명화로 읽는 신약』, 레지스 드브레 저 / 심민화 역, 마로니에북스, 2006.1.

· 『100편의 명화로 읽는 교회사』, 프랑수아 르브레트 · 자크 뒤켄 저 / 강성인 역, 마로니에북스,
 2007.7.

〈단행본〉

· 강우방, 『한국 불교의 사리장엄』, 열화당, 1993.5.
· 姜友邦, 『한국 불교 조각의 흐름』, 대원사, 1999.3.
· 공일주, 『꾸란의 이해』, 한국외국어대학교 출판부, 2008.4
· 廓魯鳳, 『中國書學論著解題』, 다운샘, 2000.1.
· 곽동석, 『금동불』, 예경, 2000.4.
· 곽동해, 『전통 불화의 脈, 그 실기와 이론』, 학연문화사, 2006.4.
· 곽동해 저 / 김동현 감수, 『한국의 단청』, 학연문화사, 2002.3.
· 권오왕, 『인물화로 보는 조선시대 우리옷』, 현암사, 2008.6.
· 權熹耕, 『高麗寫經의 硏究』, 미진사, 1986.6.
· 교육원 불학연구소, 『수행법 연구』, 조계종출판사, 2005.6.
· 국사편찬위원회 편, 『불교미술, 상징과 영원의 세계』, 두산동아, 2007.12.
· 김경호, 『韓國의 寫經』, 한국사경연구회, 古輪, 2006.3.
· 金庠基, 『新編 高麗時代史』, 서울대학교출판부, 2006.4.
· 金相鉉, 『韓國佛敎思想史硏究』, 민족사, 1991.3.
· 金聖洙, 『無垢淨光大陀羅尼經의 硏究』, 淸州古印刷博物館, 2000.6.
· 김영재, 『고려불화 실크로드를 품다』, 운주사, 2004.4.
· 金容煥, 『만다라 -깨달음의 靈性世界』, 열화당, 1998.4.
· 金元龍 監修, 『한국미술문화의 이해』, 예경, 1994.3.
· 金元龍·安輝濬, 『新版 韓國美術史』, 서울大學校出版部, 1997.4.
· 金膺顯, 『東方書藝講座』, 東方硏書會, 1995.10.
· 김의식, 『그림으로 만나는 부처의 세계, 탱화』, 운주사, 2006.3.
· 金芿石, 『華嚴學槪論』, 법륜사, 1986.5.
· 김정희, 『찬란한 불교 미술의 세계, 불화』, 돌베개, 2009.8.
· 김한옥, 『단청도감』, 현암사, 2007.2.
· 노용숙, 『아름다운 빛깔구이 칠보예술』, 미진사, 2000.5.
· 丹云 金漢玉·中國人 卓雯 董健菲 共著, 『韓中고대건축불화』, 태학원, 2013.11.
· 대한불교관음종, 『한국불교문화의 전승과 실제』, 도서출판 범성, 2014.11.
· 동국대학교 출판부, 『佛敎文化史』, 1988.3.
· 동국불교미술인회 편, 『사찰에서 만나는 불교미술』, 대한불교진흥원, 2005.1.
· 목경찬, 『사찰 어느 것도 그냥 있는 것이 아니다』, 조계종출판사, 2008.10.

· 목정배,『삼국시대의 불교』, 동국대학교 출판부, 1989.4.

· 文明大,『韓國의 佛畵』, 悅話堂, 1977.6.

· 文化財研究所,『佛敎儀式』, 1989.11.

· 박경식,『탑파』, 예경, 2001.5.

· 朴炳千,『書法論研究』, 一志社, 2009.3.

· 박부영,『불교풍속고금기』, 은행나무, 2005.8.

· 박상국,『사경』, 대원사, 1990.9.

· 박완용,『한국 채색화 기법』, 재원, 2002.5.

· 박정자,『불화 그리기』, 대원사, 1998.11.

· 裵奎河,『中國書法藝術史』(상·하), 梨花文化出版社, 1999.5.

· 법보신문사,『수행문답』, 운주사, 2009.3.

· 서규석,『불멸의 이야기 보로부두르』, 리북, 2008.10.

· 서윤길,『한국밀교사상사』, 운주사, 2006.11.

· 徐閏吉,『韓國密敎思想史研究』, 불광출판부, 2001.12.

· 宣柱善,『書藝通論』, 圓光大學校出版局, 1999.8.

· 손보기,『금속활자와 인쇄술』, 세종대왕기념사업회, 2000.1.

· 宋濟天,『서화(書畵) 재료의 길잡이』, 宋紙房, 1991.11.

· 신대현,『한국의 사리장엄』, 혜안, 2003.11.

· 심상현,『佛敎儀式各論』(Ⅰ.Ⅱ.Ⅲ.Ⅳ.Ⅴ), 한국불교출판부, 2000.5~2001.9.

· 심재룡,『중국 불교 철학사』, 철학과현실사, 1998.1.

· 安啓賢,『韓國佛敎史研究』, 正友社, 1982.9.

· 安輝濬 編著,『朝鮮王朝實錄의 書畵史料』, 韓國精神文化研究院, 1983.7.

· 安輝濬,『韓國繪畵의 傳統』, 文藝出版社, 1988.8.

· 안휘준·정양모 외,『한국의 미, 최고의 예술품을 찾아서』1 회화·공예, 돌베개, 2007.8.

· 안휘준,『청출어람의 한국미술』, 사회평론, 2010.6.

· 예술의전당 엮음,『조선시대 한글서예』, 미진사, 1994.6.

· 오윤희,『대장경, 천년의 지혜를 담은 그릇』, 불광출판사, 2011.2.

· 유홍준,『완당평전』(1·2), 학고재, 2002.2.

· 尹張燮,『韓國의 建築』, 서울대학교출판부, 1998.1.

· 이겸노,『문방사우』, 대원사, 1993.2.

· 이동진 편역,『에센스 명화 성경』(신약1·2), 해누리, 2008.1.

· 이동진 편역,『에센스 명화 성경』(구약1·2), 해누리, 2008.1.

· 이병욱, 『고려시대의 불교사상』, 혜안, 2002.11.

· 이영자, 『천태불교학 天台佛教學』, 도서출판 해조음, 2013.9.

· 이윤수, 『불보살 명호이야기』, 민족사, 1998.7.

· 이은화, 『가고 싶은 유럽의 현대미술관』, 아트북스, 2011.11.

· 李載昌, 『佛教經典概說』, 東國大學校附設 譯經院, 1982.11.

· 이재창 · 장경호 · 장충식, 『해인사』, 대원사, 1993.8.

· 임영주, 『단청』, 대원사, 1999.5.

· 林永周, 『韓國紋樣史』, 미진사, 1998.10.

· 林永周, 『韓國紋樣史』, 미진사, 1983.2.

· 자현스님, 『100개의 문답으로 풀어낸 사찰의 상징세계』 (上 · 下), 불광출판사, 2012.6.

· 장 실, 『이콘과 문학』, 한국외국어대학교 출판부, 2010.11.

· 張忠植, 『新羅石塔研究』, 一志社, 1987.7.

· 張忠植, 『高麗 華嚴版畵의 世界』, 亞細亞文化社, 1982.3.

· 장충식, 『한국의 불교미술』, 민족사, 1997.2.

· 장충식, 『한국 불교미술 연구』, 시공사, 2004.2.

· 장충식, 『한국사경 연구』, 동국대학교출판부, 2007.5.

· 장희정, 『조선후기 불화와 화사 연구』, 일지사, 2003.6.

· 鄭奎鎭 편저, 『불교와 탱화 탱화를 알면 불교를 안다』, 도서출판 中道, 2011.1.

· 정병삼, 『그림으로 보는 불교이야기』, 풀빛, 2004.6.

· 鄭祥玉, 『書法藝術의 美學的 認識論』, 이화문화출판사, 2000.1.

· 정성준, 『인도 후기밀교의 수행체계』, Eastward, 2008.3.

· 정수일, 『씰크로드학』, 창작과비평사, 2001.11.

· 정영호 외 편저, 『한국의 전통 공예기술』, 한국문화재보호재단, 1997.12.

· 조병활, 『불교미술 기행』, 이가서, 2005.4.

· 종진스님, 『고려화엄변상도』, 민족사, 1995.3.

· 진홍섭, 『불상』, 대원사, 1998.11.

· 秦弘燮, 『韓國佛教美術』, 文藝出版社, 1998.4.

· 千惠鳳, 『韓國 書誌學』, 民音社, 1991.9.

· 최성은, 『석불 · 마애불』, 예경, 2004.11.

· 최옥자, 『紺紙의 眞實』, 전통예절진흥회 (천연발효염색연구소), 2006.12.

· 최옥자, 『전통으로 탄생되는 천연색』, 전통예절진흥회 (천연발효염색연구소), 2010.10.

· 최완수, 『그림과 글씨』, 세종대왕기념사업회, 2000.2.

· 崔在錫, 『古代韓日佛教關係史』, 一志社, 1998.6.

· 한광석, 『쪽물들이기』, 대원사, 1997.9.

· 한국문화재보호재단, 『한국의 무늬 개정판』, 2001.8.

· 한정섭, 『佛典槪說』, 불교통신교육원, 2000.7.

· 한정섭, 『인도신화와 불교』, 불교통신교육원, 2013.4.

· 허일범, 『한국밀교의 상징세계』, 도서출판 진각종 해인행, 2008.1.

· 허흥식, 『한국의 중세문명과 사회사상』, (주) 한국학술정보, 2013.3.

· 홍윤식, 『불교의식구』, 대원사, 1996.3.

· 홍윤식, 『불화』, 대원사, 2000.1.

· 洪潤植 編, 『韓國佛畵 畵記集』, 가람사연구소, 1995.8.

· 黃壽永, 『韓國의 佛像』, 文藝出版社, 1990.8.

· 黃泗根, 『韓國文樣史』, 悅話堂, 1978.1.

· 『高麗初期佛教史論』, 佛教史學會 編, 民族社, 1992.11.

· 『高麗後期佛教展開史研究』, 佛教史學會 編, 民族社, 1992.11.

· 『南丁 崔正均 教授 古稀 紀念 書藝術論文集』, 圓光大學校出版局, 1994.4.

· 『한국서예사특별전 18 논문집』, 예술의전당, 1998.12.

· 『세계인쇄문화의 기원에관한 국제학술심포지엄 논문집』, 연세대학교 국학연구원, 1999.10.

· 『無垢淨光大陀羅尼經 중요전적문화재 영인 (6) 해제본』, 문화재청, 1999.

· 『書學論集』 第5輯, 大丘書學會, 1999.12.

· 『舍利信仰과 그 莊嚴 (特別展紀念 國際學術 심포지엄 자료집)』, 통도사 성보박물관, 2000.

· 『新羅 美術의 對外交涉』, 한국미술사학회 편, 예경, 2000.10.

· 『文化財』 第三十三號, 국립문화재연구소, 2000.12.

· 『한국서예사특별전 19 특강 논문집』, 예술의전당, 2000.12.

· 『新羅白紙墨書 大方廣佛華嚴經』, 문화재청, 한국문화재연구회, 2000.12.

· 『華嚴寺 · 華嚴石經의 綜合的 考察 (學術세미나 자료집)』, 화엄사, 2001.10.

· 『統一新羅 美術의 對外交涉』, 한국미술사학회 편, 예경, 2001.12.

· 『書學論集』 第6輯, 大丘書學會, 2001.12.

· 『書藝學』 第二號, 韓國書藝學會, 2001.12.

· 『2003년도 春季 學術發表會 論文集』, 韓國書藝學會, 2003.6.

· 『동아시아 불교회화와 고려불화(제3회 국립중앙박물관 한국미술 심포지엄 자료집)』, 국립중앙박물관, 2010.10.

· 『日本에 流通된 古代 韓國의 佛敎 典籍과 佛敎美術(2012년 6월 新羅寫經 프로젝트 國際
 워크숍 논문집)』, 서울大 奎章閣 韓國學研究院, 2012.6.
· 『2005세계서예전북비엔날레 國際書藝學術大會 論文集 第5輯』, 全羅北道 / 崔勝範, 2005.9.
· 『2007세계서예전북비엔날레 國際書藝學術大會 論文集 第6輯』, 全羅北道 / 崔勝範, 2007.10.

〈學位論文〉

· 高光憲, 『百濟 金石文의 書藝史的 研究』, 圓光大學校 碩士學位論文, 2000.12.
· 고정은, 『전통색채의 실용화를 위한 전통염색법 연구』, 이화여자대학교 석사학위논문,
 1998.5.
· 權相浩, 『羅濟書風 比較研究』, 慶熙大學校 碩士學位論文, 2000.2.
· 金景浩, 『新羅 白紙墨書〈大方廣佛華嚴經〉의 研究』, 東國大學校 碩士學位論文, 2004.7.
· 金星泰, 『孤雲 崔致遠의 書藝研究』, 東國大學校 碩士學位論文, 2003.1.
· 金 蓮, 『皇福寺 石塔 舍利函 銘文書體의 研究』, 圓光大學校 碩士學位論文, 2002.12.
· 김영재, 『高麗佛畵의 華嚴思想性研究』, 東國大學校 博士學位論文, 2000.
· 金載喆, 『舍利信仰에 관한 研究』, 圓光大學校 碩士學位論文, 2002.10.
· 金鍾珉, 『麗末 鮮初 寫經書體에 대한 研究』, 大邱가톨릭大學校 碩士學位論文, 2003.2.
· 朴炅順, 『王羲之 蘭亭敍의 書體美 研究』, 圓光大學校 碩士學位論文, 2000.6.
· 朴德圭, 『楷法 研究』, 圓光大學校 碩士學位論文, 1996.6.
· 방재호, 『百濟의 書藝』, 圓光大學校 碩士學位論文, 2003.8.
· 宋修榮, 『高麗 寫經書體의 研究』, 圓光大學校 碩士學位論文, 1998.10.
· 李潤淑, 『高麗時代 墓誌銘의 書體美 研究』, 成均館大學校 碩士學位論文, 2002.12.
· 李鎭源, 『韓國 彩色畵의 材料에 對한 考察』, 弘益大學校 碩士學位論文, 1997.12.
· 田美姬, 『新羅 骨品制의 成立과 運營』, 西江大學校 博士學位論文, 1998.6.
· 정선영, 『종이의 傳來時期와 古代 製紙技術에 관한 연구』, 연세대학교 박사학위논문,
 1997.12.
· 鄭鉉淑, 『6세기 新羅石碑 研究』, 圓光大學校 碩士學位論文, 2000.10.
· 鄭香子, 『朝鮮時代 觀音經典의 寫經製作에 관한 研究』, 圓光大學校 博士學位論文, 2004.12.
· 趙慶實, 『新羅白紙墨書大方廣佛華嚴經의 一研究』, 東國大學校文化藝術大學院 碩士學位論文,
 1999.
· 趙美英, 『新羅〈華嚴石經〉研究』, 圓光大學校 博士學位論文, 2013.10.

· 卓賢珠, 『韓國의 金泥畵 硏究』, 弘益大學校 碩士學位論文, 1990.11.
· 洪愚基, 『書藝의 力感에 關한 硏究』, 京畿大學校 碩士學位論文, 2003.6.

〈論文〉

· 강우방, 「佛舍利莊嚴론」, 『佛舍利莊嚴』, 國立中央博物館, 1991.7.
· 權憙耕, 「高麗 寫經의 發願文에 關한 硏究(Ⅰ)」, 『曉星女子大學校硏究論文集 第30輯』, 1985.
· 權憙耕, 「高麗 寫經의 變相畵」, 『曉星女子大學校硏究論文集 第31輯』, 1985.8.
· 權憙耕, 「高麗 寫經의 發願文에 關한 硏究(Ⅱ)」, 『考古美術』168, 韓國美術史學會, 1985.12.
· 權憙耕, 「韓國 寫經書體와 書者에 관한 硏究」, 『書誌學硏究』第12輯, 書誌學會, 1996.11.
· 權憙耕, 「高麗 寫經의 表紙畵에 관한 연구」, 『書誌學硏究』第17輯, 書誌學會, 1999.6.
· 權憙耕, 「親元系 高麗寫經의 發願者·施財者에 관한 연구」, 『書誌學硏究』第26輯, 書誌學會, 2003.12.
· 김경호, 「사경의 의의」, 『세계서예전북비엔날레 〈작가와의 만남〉 특강 자료집』, 2011.10.
· 김경호, 「사경 수행법」, 『사경 및 사불 수행법 토론회 자료집』, 대한불교조계종 불학연구소, 2004.5.
· 김경호, 「고려의 사경문화」, 『월간서예 2008년 7.8.9월호』
· 金聖洙, 「〈無垢淨光大陀羅尼經〉의 간행사항 고증에 의한 세계 인쇄도서의 기원에 관한 연구」, 『세계인쇄문화의 기원에 관한 국제학술심포지엄』, 연세대학교 국학연구원, 1999.10.
· 金聖洙, 「〈無垢淨光大陀羅尼經〉의 刊行事項 考證에 의한 韓國 印刷文化의 基源年代 硏究」, 『書誌學硏究』第19輯, 書誌學會, 2000.6.
· 金聖洙, 「〈無垢淨光經〉의 刊行에 관한 中國측 反論에 대한 批判」, 『書誌學硏究』第25輯, 書誌學會, 2003.6.
· 김성수, 「〈無垢淨經〉의 書法에 관한 分析」, 『書藝學硏究』第四號, 韓國書藝學會, 2004.5.
· 金壽天, 「新羅 〈無垢淨光大陀羅尼經〉 書體의 淵源」, 『書誌學硏究』第21輯, 書誌學會, 2001.6.
· 金壽天, 「5·6세기 韓·中 서예사 자료비교를 통한 한국서예의 정체성 모색」, 『書誌學硏究』第23輯, 書誌學會, 2002.6.
· 金煐泰, 「日本史料를 통해 본 百濟佛敎」, 『佛敎學報』第21輯, 東國大學校 佛敎文化硏究院, 1984.

· 金煐泰,「三國·統一新羅時代의 僧職제도 고찰」,『한국불교 승직제도 세미나 資料集』, 대한불교조계종 교육원 불학연구소, 1999.5.

· 南豊鉉,「新羅華嚴經 造成記에 대한 語學的 考察」,『東洋學』21, 檀國大東洋學硏究所, 1991.

· 文明大,「新羅華嚴經寫經과 그 變相圖의 硏究」,『韓國學報』제14집 봄호, 一志社, 1979.

· 박도화,「朝鮮時代 佛敎版畵의 樣式과 刻手」,『講座 美術史』29, 한국불교미술사학회, 2007.12.

· 박상준,「新羅 下代 塔碑 硏究」,『講座 美術史』29, 한국불교미술사학회, 2007.12.

· 朴相國,「祇林寺 毘盧舍那佛像 腹藏經典에 대하여」(上),『季刊 書誌學報 (1)』, 1990.

· 朴相國,「舍利信仰과 陀羅尼經의 寫經 片」,『慶州 羅原里 五層石塔 舍利莊嚴』, 국립문화재연구소, 1998.10.

· 朴相國,「無垢淨光大陀羅尼經의 刊行에 대하여」,『文化財』第三十三號, 국립문화재연구소, 2000.12.

· 박상국,「고려대장경의 眞實」, 문화재청(고려초조대장경 천년의 해 기념 원고 별쇄본)

· 박상국,「우리나라의 사경」,『불교중앙박물관개관1주년기념 외길 김경호선생 초청사경특별전 학술대회 자료집』, 한국사경연구회·불교중앙박물관, 2008.12.

· 박상국,「해인사 고려대장경 간행과 판각장소」,『2001 고려 팔만대장경과 강화도』 학술심포지엄 자료집, (재) 새얼문화재단·인천광역시 문화재위원회, 20001.6.

· 朴智善,「한국 고대의 종이유물」,『東方學誌』第106號, 延世大學校 國學硏究院, 1999.12.

· 박지선,「한국 불화의 재료와 제작기법」,『東岳美術史學』第15號, 東岳美術史學會, 2013.9.

· 박지선·임주희,「出土 紙類유물의 보존에 관한 연구」,『佛敎美術』17, 東國大學校 博物館, 2003.12.

· 林洪國,「慶州 羅原里 五層石塔과 南山 七佛庵磨崖佛의 造成時期」,『科技考古硏究』第4號, (아주대학교박물관).

· 李基白,「新羅 景德王代〈華嚴經〉寫經 關與者에 대한 考察」,『歷史學報』83, 歷史學會, 1979.

· 小松茂美宇,「奈良時代における'瑩生'というもの」,『甦る金字經』, 木耳社. 1986.10.

· 宋日基,『益山 王宮塔 出土「百濟金紙角筆 金剛寫經」의 硏究』, 〈圓光大學校 馬韓百濟文化硏究所 國際學術大會 發表論文〉, 2003.5.

· 李圭馥,「'無垢淨光大陀羅尼經' 書體에 나타난 諸問題에 대한 試探」,『書藝學』第2號, 韓國書藝學會, 2001.12.

· 李蘭暎,「統一新羅 工藝의 對外交涉」,『統一新羅 美術의 對外交涉』, 예경, 2001.12.

· 李完雨,「통일신라시대의 唐代 書風의 수용」,『統一新羅 美術의 對外交涉』, 예경, 2001.12.

· 이종수 · 허상호, 「17~18세기 불화의『畵記』분석과 용어 고찰」,『佛敎美術』21,
　동국대학교 박물관, 2010.2
· 李智冠,「韓國佛敎에 있어 華嚴經의 位置」,『佛敎學報』第20輯, 東國大學校 佛敎文化硏究院,
　1983.
· 李弘植,「慶州 佛國寺 釋迦塔 發見의 無垢淨光大陀羅尼經」,『白山學報』제4호, 1968.5.
· 張忠植,「新羅時代 塔婆舍利莊嚴에 對하여」,『白山學報』第21號, 1976.12.
· 張忠植,「錫杖寺址 出土遺物과 釋良志의 彫刻 遺風」,『新羅文化』3 · 4 合輯,
　東國大新羅文化硏究所, 1987.
· 張忠植,「高麗 國王 · 宮主 發願 金字大藏經考」,『李箕永 博士 古稀紀念論叢』,
　韓國佛敎硏究院, 1991.9.
· 張忠植,「高麗金銀字大藏經」,『伽山 李智冠스님 華甲紀念論叢』, 韓國佛敎文化思想史 卷下,
　1992.11.
· 張忠植,「朝鮮時代 寫經考」,『美術史學硏究, 舊 考古美術 204』, 韓國美術史學會. 1994.12.
· 張忠植,「新羅 白紙墨書『華嚴經』經題筆師者 問題」,『東岳美術史學』第5號, 東岳美術史學會,
　2004.12.
· 赤尾榮慶,「日本 古寫經의 書風」,『東方學誌』第106號, 延世大學校 國學硏究院. 1999.12.
· 鄭祥玉,「佛敎金石의 勃興과 王羲之 書風」,『불교미술』16. 동국대학교박물관, 2000.12.
· 정우택,「新出 高麗 水月觀音圖 – 새로운 양식의 성립과 계승」,『東岳美術史學』第14號,
　東岳美術史學會, 2013.6.
· 정우택,「延曆寺소장 조선전기 金線描 阿彌陀八大菩薩圖의 고찰」,『東岳美術史學』第16號,
　東岳美術史學會, 2014.6.
· 조미영,「통일신라〈華嚴石經〉에 나타난 變相圖 연구」,『書藝學硏究』, 韓國書藝學會,
　2012.3.
· 曺首鉉,「韓國 書藝의 史的 槪觀」,『南丁 崔正均敎授 古稀紀念 書藝術 論文集』,
　圓光大學校出版局, 1994.4.
· 曺首鉉,「百濟 金石文 書體의 特徵」,『書藝學』第1號, 韓國書藝學會, 2001.12.
· 朱甫暾,「新羅의 漢文字 定着 過程과 佛敎 受容」,『韓國書藝二千年 特講論文集』, 예술의전당,
　2000.12.
· 陳振濂,「中國寫經書法의 起源과 類型 硏究」,『세계인쇄문화의 기원에 관한 국제학술심포
　지엄』, 연세대학교 국학연구원. 1999.10.
· 蔡龍福,「金石文을 통해 본 書에 대한 造形意識」,『한국서예사특별전 18 特講 論文集』,
　예술의전당, 1998.12.

· 蔡印幻, 「百濟佛敎 戒律思想 硏究」, 『佛敎學論叢』, 1991.11.

· 肖東發, 「中國 印刷圖書文化의 起源」, 『세계인쇄문화의 기원에 관한 국제학술심포지엄』, 연세대학교 국학연구원, 1999.10.

· 崔完秀, 「우리나라 古代 · 中世書藝의 흐름과 特質」, 『옛 탁본의 아름다움, 그리고 우리 역사 論文集』, 예술의전당, 1998.12.

· 허흥식, 「동아시아 불교유산에서 고려사경의 위상」, 『불교중앙박물관개관1주년기념 외길 김경호선생 초청사경특별전 학술대회 자료집』, 한국사경연구회 · 불교중앙박물관, 2008.12.

· 허흥식, 「고려 化佛에서 佛畵로, 다시 화불로 부활」, 『고려화불 특별초대전 기념 국제학술 대회 자료집』, 2007.4.

· 허흥식, 「대장도감판 대장경을 조성한 배경과 사상」, 『2001 고려 팔만대장경과 강화도』 학술심포지엄 자료집, (재) 새얼문화재단 · 인천광역시 문화재위원회, 20001.6.

· 黃 綺, 「서예의 觀 · 臨 · 養 · 悟 · 創에 대하여」, 『中國書藝論文選』, 東文選, 1996.6.

· 黃壽永, 「新羅 景德王代의 白紙墨書華嚴經」, 『歷史學報』 82, 歷史學會, 1978.

· 黃壽永, 「신라 사경에 대해」, 『黃壽永全集 3 – 한국의 불교공예 · 탑파』, 혜안, 1997.9.

· 黃壽永, 「新羅 · 高麗寫經의 一考察」, 『黃壽永全集 5 – 한국의 불교미술』, 혜안, 1998.11.

※ 中國 · 日本 · 臺灣의 연호는 서기로 전환하여 표기하였습니다.

※ 〈전통사경의 기법〉과 관련한 내용은 필자의 『월간서예』 연재원고(2006년 9월호 ~ 현재) 참고

※ 〈전통사경의 핵심개념〉과 관련한 내용은 필자의 『월간묵가』 연재원고(2008.1 ~ 2009.12) 참고

외길 김경호 (Oegil Kim Kyeong Ho)

· 대한민국 전통사경 기능전승자(고용노동부 지정 2010-5호)
· 한국사경연구회 명예회장
· 동국대학교 대학원 미술사학과 졸업(문학석사) 2004
· 제1회 불교사경대회 대상(조계종총무원, 동방연서회 공동주최) 1997
· 제3회 동방문학 신인상 당선(시부문) 1999
· 제42회 현대시조 신인상 당선(시조부문) 2000
· 2007, 2008 예술창작 및 표현활동 지원작가(한국문화예술위원회)
· 2011세계서예전북비엔날레 사경전 커미셔너(세계서예전북비엔날레)
· '2012년 10월 12일, 외길 김경호의 날' 지정(뉴욕 퀸즈 자치구 의장)

■ 강의
· 연세대학교 사회교육원 서예지도자과정 책임강사 역임
· 연세대학교 사회교육원 사경지도자과정 책임강사 역임
· 동국대학교 사회교육원 전통사경과정 강사 역임
· 동아일보문화센터 사경강사양성과정 강사 역임
· 불교문화센터(대한불교진흥원) 전통사경과정 강사 역임
· 불교텔레비전(btn)문화센터 전통사경과정 강사 역임
· 원광대학교 서예학과(대학원) 전통서예, 사경 강사 역임

■ 특강 및 시연
· 조계사 극락전 수행법대강좌 : 사경수행법 특강(조계사 청년회 주최)
· 뉴욕 한국문화원 : 한국의 전통사경 특강, 금사경 제작 시연
· 국립중앙박물관 기획특별전 「사경 변상도의 세계」 : 교육프로그램 지도
· 고려대학교 교육대학원 서예최고위과정 : 한국의 전통사경 특강
· 대구 동화사 통일대불전 : '고려사경 재현법회' 주재 - 특강, 워크숍
· 스리랑카 전통사찰 마라다너 사원 : 한국 전통 사경법회 주재
· 불교텔레비전(btn) : 「또 다른 수행, 사경」 강의(총 25회)
· 중국 제남 영암사 : 한국 전통 사경법회 주재
· 뉴욕 정명사, 뉴저지 원적사, 보스톤 문수사, LA원명사 등 : 한국의 전통사경 특강, 지도
· 뉴욕 플러싱 타운홀, 뉴욕 갤러리HO : 전통사경 특강, 금사경 제작 시연 및 워크숍 주재
· LA 카운티미술관, LA 비전아트홀, LA 한국문화원 : 전통사경 특강 및 금사경 제작 시연
· 통도사성보박물관, 대전시립미술관, 월전미술관, 동국대학교정각원, 대한주부클럽연합회,
 세계서예전북비엔날레(작가와의 만남) 등 국내 전통사경 공개강의 및 특강 40여 회

■ **전통사경 개인전 7회** (2000~2007) ■ **서예 초대개인전 1회**(1998, 전북예술회관)
· 동국대문화관, 백상기념관 2회, 대백프라자, 전북예술회관, 부산일보갤러리, 부남미술관

■ **전통사경 초대개인전 8회** (2001~2014)
· 연세대학교 난우회전 찬조 성경사경 초대전(연세대학교 100주년기념관, 2001)
· 미주한인 이민100주년기념 한국 불교작가 초대 전통사경전(LA 로터스갤러리, 2003)
· 외길 김경호 전통사경 초대전(뉴욕 한국문화원, 2005)
· 불교중앙박물관 개관1주년기념 외길 김경호 전통사경 특별초대전(불교중앙박물관, 2008)

· 『2009 문자문명전』 : 외길 김경호 사경 초대전(창원 성산아트홀, 2009)
· 『한국과 세계의 불경전』 : 외길 김경호 현대사경 특별 초대(화봉책박물관 갤러리, 2011)
· 『대장경천년세계문화축전』 「금사경전」 특별초대전(합천군 가야면 주행사장, 2011)
· 외길 김경호 전통사경 초대전(뉴욕 맨해튼 첼시 갤러리 HO, 2014)

■ **단체전**
· 세계서예전북비엔날레 사경전 초대 외 40여 회

■ **심사**
· 원광대학교대학원 회화문화재보존수복학과 박사학위논문 심사위원 및
 서예문화대전 등 다수의 공모전(특히 사경부문) 심사위원(장), 운영위원 역임 20여 회

■ **주요활동**
· 국보 제196호 신라 백지묵서〈화엄경〉 조사, 연구(문화재청)
· 일본 〈대마역사박물관〉 및 〈도쿄 증상사〉 : 고려 대장경 조사(문화재청 등)
· 한국 사경수행의 실태조사 및 연구, 책임집필(조계종 총무원, 교육원, 포교원)
· 국가지정문화재(국보,보물) DB구축 동영상 콘텐츠 출연 및 제작 자문(문화재청)
· 국립중앙박물관 『사경 특별전』 동영상 출연 및 자문, 감수(국립중앙박물관)
· 국가지정문화재(국보,보물) 조사, 연구, 자문 다수(문화재청 등)
· 방송위원회 방송콘텐츠 제작지원사업 - 『사경』 다큐멘터리 출연 및 제작 자문
· 국보11호 미륵사석탑 발견 금제 사리봉안기 전시품 제작(미륵사지유물전시관)
· 대장경천년세계문화축전, LA카운티미술관 사경특별전 동영상 출연, 제작 감수

■ **주요작품**
· 국립문화재연구소(경복궁 내), 완주 송광사 극락전 등의 현판 휘호
· 김수환 추기경 80수 기념 송시 및 어록 제작
· 이승엽 아시아 홈런 신기록 작성기념 공로패 제작
· 동국대학교 역경원 팔만대장경 국역 완간기념 작품 제작
· 대한민국 제16대 노무현 대통령 취임기념 사경작품 제작
· 대구 동화사 삼존불 복장사경 제작 봉안
· 인도네시아 대통령의 정상회담을 위한 방한 기념 사경작품 제작
· 미국 캘리포니아 클레어몬트 링컨대학교 불상의 복장사경 제작 봉안
· 뉴욕 메트로폴리탄박물관 전통사경 작품 보관 외 다수.

■ **저서**
· 시집 : 『鶴의 울음』 상재(1996)
· 작품집 : 『외길 김경호 사경집』 상재(2002)
· 작품집 : 『KIM GYEONG HO』 상재(2007)
· 작품집 : 『The Transmission and Creation of Traditional Sutra-Copying in Korea by
 Oegil Kim Gyeong-ho』 상재(2008)
· 학위논문 : 『新羅 白紙墨書〈大方廣佛華嚴經〉의 硏究』(2004)
· 사경개론서 : 『韓國의 寫經』 상재(2006)
· 공저 : 『수행법연구』(2005), 『수행문답』(2009), 『우화로 읽는 팔만대장경』(2011)
· 교본 및 사경본 : 전통사경 교본 시리즈 ① 『반야바라밀다심경』 상재(2014)

2008 불교중앙기념박물관개관1주년기념 초청
사경특별전 도록, 값 30,000원

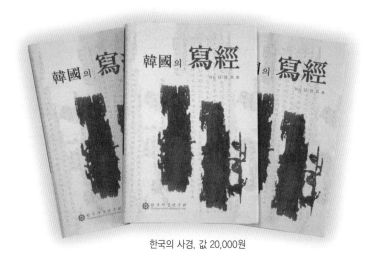

한국의 사경, 값 20,000원

전통사경 교본 시리즈 ①
〈반야바라밀다심경〉, 값 16,000원

2007 전통사경의 계승과 창조전 도록,
값 50,000원

〈법화경 견보탑품〉 ※ 순금니로 일련번호와 저자의 서명을 해 드림
불상의 복장, 탑 봉안용 한지 영인본 100권 한정판, 값 100만원

전통사경 교본 사경본 시리즈 ①
〈108 반야심경〉, 한지 108매, 값 64,000원

외길 김경호 사경작품 해제 시리즈 ①

〖감지금니〈天符經 · 三聖紀〉〗

1판 1쇄 인쇄 ∣ 2015년 3월 30일
1판 1쇄 발행 ∣ 2015년 4월 10일

지 은 이 ∣ 김경호
펴 낸 이 ∣ 김경호

펴 낸 곳 ∣ 한국전통사경연구원
출판등록 ∣ 2013년 10월 7일, 제25100-2013-000075호
주 소 ∣ 120-823 서울 서대문구 연희동 51-26 (1층)
 새주소 : 서대문구 연희로 14길 63-24 (1층)
전 화 ∣ 02-335-2186, 010-4207-7186
E-mail ∣ kikyeoho@hanmail.net
블 로 그 ∣ blog.naver.com/eksrnswkths

제 작 처 ∣ (주)도서출판 서예문인화
 서울시 종로구 사직로 10길 17 (내자동)
 Tel. 02-738-9880
디 자 인 ∣ 이선정

ⓒ Kim Kyeong Ho, 2015

I S B N ∣ 979-11-953405-2-1

값 20,000원

국립중앙도서관 출판예정도서목록(CIP)

감지금니 : 天符經·三聖紀 / 지은이: 김경호. ── 서울 : 한
국전통사경연구원, 2015
 p. ; cm. ── (외길 김경호 사경작품 해제 시리즈 :
1)

ISBN 979-11-953405-2-1 03600 : ₩20000

사경[寫經]
불교 미술[佛敎美術]

654.22-KDC6
755.948943-DDC23 CIP2015009871